ZHANGPENGCHUAN

东吴名家·艺术家系列丛书

张朋川访谈录

顾亦周 著

《东吴名家》艺术家系列丛书

主　编　田晓明

副主编　马中红　陈　霖

丛书编委会（按姓氏笔画排序）

马中红　田晓明　杜志红　沈海牧　张建初
陈　一　陈　龙　陈　霖　徐维英　曾一果

学术支持

苏州大学东吴智库

苏州大学新媒介与青年文化研究中心

总序

留点念想

田晓明

在以"科学主义"为主要特征且势不可挡的"现代性"推进下,人类灵魂的宁静家园渐渐被时尚、功利和浮躁无情地取代了,其固有的韧性和厚度正日益剥落而变得娇弱浅薄,人们的归属感与幸福感也正逐步消失。在当今中国以"改善社会风气、提高公民素质、实现民族复兴"为主旋律的伟大征程中,"文化研究"、"文化建设"、"提升软实力"等极其自然地成为全社会关注的热门话题。作为一名学者,自然不应囿于自己的书斋而沉湎于个人的学术兴趣,应该为这一伟大的时代做点什么;作为一名现代大学管理者,则更应当拥有这样的使命意识与历史担当。

任何"以问题为导向"的研究总是不乏高度的历史价值、使命意识和时代意义,文化研究也不例外。应该说,我对文化问题的关注和兴趣缘起于自身经历的感悟和对本职工作的思考。近年来,我曾在日本、法国、德国、美国等发达国家进行学术交流或工作访问。尽管这些国家彼此之间存在着很大的文化差异,但其优良的国民总体素质却给我留下了深刻的印象。作为一名中国现代知识分子,我在惊诧之余,也就自然萌生出这样的问题:中华民族优秀传统为何在异国他乡能够得以充分彰显,却在本土当下鲜有表达? 2013年5月,我应邀赴台湾地区参加了"2013高等教育国际高阶论坛",这也是我首次台湾之行。尽管此行只有短短一周,但宝岛却给我留下了深刻印象:在日常交往中,我不仅深切感受到中华民族的优秀传统在台湾地区被近乎完整地"保留"下来,而且从错落有致甚至有些凌乱的古老街景中"看到"了隐含于其背后的一种持守和一份尊重……于是,我又想起了本土:新中国成立之后,我们在剔除封建糟粕的同时,几乎"冷落"甚至放弃了很多优秀的文化传统;在全面汲取苏联"洋经"的同时,也几乎完全失去了我们的文化自主性。"文革"期间,中华民族更是经历了一场"浩劫",对优秀传统文化的破坏

自不必多言。改革开放以降,随着国门的"打开",中华大地在演绎经济发展奇迹的同时,中华民族的优秀传统却没有得到同步保留或弘扬,甚至还出现了一些沦丧的现象。这便是海外之行给我留下的文化反思与心灵震撼!

带着这份反思和震撼,平日里喜欢琢磨的我便开始关注起"文化"及"文化研究"等问题了。从概念看,"文化"似乎是一个人人自明却又难以精准定义的名词。在纷繁的相关阐述中,不乏高屋建瓴的宏观描述,也有细致入微的小处说法。可谓仁者见仁,智者见智。这就决定了文化研究具有内容丰富性、方法多样性和评价复杂性等特征。黑格尔曾作过这样的比喻:文化好似洋葱头,皮就是肉,肉就是皮,如果将皮一层层剥掉,也就没有了肉。作为"人的生活样式"(梁漱溟语),文化总是有很多显形的"体",每一种"体"的形式下都负载着隐形的"魂"。我们观察和理解文化,不仅要见其有形之体,更要识其无形之魂。体载魂、魂附体,"魂体统一"便构成了生机勃勃的文化体系。古往今来,世界上各地区、各民族乃至各行各业都形成了自己的文化体系,每一文化体系都是它自己的"魂体统一"。遗憾的是,尽管人们在思想观念上越来越意识到文化的重要性,但在日常生活和社会实践中,"文化"概念却被泛化或滥用了,正如人们常说的那样:文化是个筐,什么都能装。

从文化研究现状来看,我认为存在两方面的问题:一是文化研究面临着"科学主义"、"工具理性"的挑战和挤压;二是文化研究多是空洞乏力的理论分析、概念思辨,而缺少务实、可行的实践探索。一方面,在"科学主义"泛滥、"工具理性"盛行的当今时代,被称为"硬科学"的科学技术已独占人类文化之鳌头,越来越受到人们的顶礼膜拜。相比之下,人文社会科学在人类文化中应有的地位正逐步或已经被边缘化了,其固有的功能正日益被消解或弱化。曾经拥有崇高地位的人文社会科学已风光不再,在喧嚣和浮躁之中,不可避免地陷入了"软"科学的无奈与尴尬。即便是充满理性色彩、拥有批判精神的大学已经意识到并开始重视人文社会科学的教育功能与文化功能,但在严酷的现实语境中,也不得不"违心"地按照所谓客观的、理性的科学技术范式来实施人文社会科学教育管理和研究评价。另一方面,由于文化研究成果多以"概念思辨"、"理论分析"等形式表达,缺少与现实的联系和对实践的指导,难免给人以"声嘶力竭"或"无病呻吟"之感受。从一定意义上讲,这种苍白、乏力的研究现状加剧了人们视文化为"软"科学的看法。这无疑造成了文化研究和文化建设的困境与尴尬。

从未"离开"过校门的我,此时自然更加关注身陷这一"困境"和"尴尬"漩涡中的大学。大学,不仅是知识传授、探索新知的重要场所,也是人类文化传承与发展的主要阵地。她不仅运用包括人文艺术、社会科学、自然科学等在内的人类文化知识进行有目的、有计划、有步骤的高级人才培养,而且还直接担当着发展、创造与创新人类文化的历史责任。学界一般认为,大学具有人才培养、科学研究和社会服务三大功能。应该说,这样的概括基本涵盖了大学教育的主要任务。但在学理上看似乎还有值得商榷的地方。一方面,从逻辑上看,这三项功能似乎不是同一层次的、并列的要素。因为无论是培养高素质人才,还是产出高质量科研成果,都是大学服务社会的主要方式或手段。如果将社会服务作为单一的大学功能,那么是否隐含着人才培养和科学研究就没有服务社会的导向呢?另一方面,从内涵上看,这三项功能的概括本身就具有"工具化"、"表面化"的特征,并没有概括大学功能的深层的、本质的内涵。那么,有人会问,大学的本质到底是什么呢?我认为,在归根结底的意义上,大学的本质就在于"文化"——在于文化的传承、文化的启蒙、文化的自觉、文化的自信、文化的创新。因为脱离了文化传承、文化启蒙、文化创新等大学的本质性功能,人才培养、科学研究和社会服务都会成为无源之水、无本之木,而大学的运行就容易被视作为简单传递知识和技能的工具化活动。从这一意义上说,大学文化建设在民族文化乃至人类文化传承、创新中拥有不可替代的重要地位甚至主要地位。换言之,传承、创新人类文化应该是大学的历史使命与责任担当。

如果说,大学的本质在于文化传承、文化启蒙、文化自觉、文化自信和文化创新,那么,大学管理者的主要职责之一便是对文化的"抢救"、"保护"和"挖掘";这是现代大学校长应具有的文化忧患意识和文化责任感。言及大学文化,现实中的人们总是习惯地联想起"校园文化",显然这是对大学本质的误解甚至曲解。"校园文化"与"文化校园",不是简单的文字变换游戏,个中其实蕴含着本质的差异。面对"文化"这一容易接受却又难以理解的概念,人们总是无法清晰明快地表达"文化是什么";那么,我们不妨转换一下视角,或可以相对轻松地回答"什么是文化"、"什么是没有文化"或"什么是文化缺失"等问题了。大学文化,在于她的课上和课下,在于她的历史与现实,她的一楼一宇、一草一木、一砖一瓦、一人一事……她可能是大学制度文化的表达,可能是大学精神文化的彰显,也可能是大学物质文化的呈现。具体而言,校徽、校旗、校训等标识的设计与使用是文化校园

建设的体现,而创建大学博物馆、书画院、名人雕塑等,则无疑是大学文化名片的塑造。我曾主持大学博物馆的筹建工作,这一令我"痛并快乐"的工作,让我感慨万千！面对这一靓丽的大学文化名片,我似乎应该感到一种欣慰、自豪和骄傲！然而,在经历这一"痛并快乐"的过程之后,我却拥有了另一番感受:在大学博物馆所展示的一份份或一块块残缺不全的"历史碎片"面前,真正拥有高度文化自觉或自信的大学管理者,其内心深处所感到的其实并不是浅薄的欣慰和自豪,而是一种深深的遗憾、苦苦的焦虑和淡淡的无奈！我无意责怪或埋怨我们的前人,我们似乎也没有太多的时间和精力去责怪、埋怨,因为还有很多很多事情需要我们去落实、来实现,从而给后人多留下一点点念想,少留下同样的遗憾。

这不是故作矫情,也不是无病呻吟,只有亲身经历者,方能拥有如此宝贵的紧迫感！这种深怀忧虑的紧迫感,实在是源于更深的文化理解！确实,文化的功能不仅在于"守望",更在于"引领",这种引领既是对传统精华的执着坚守、对现实不足的无情批判,也是对美好未来的理想而又不失理性的憧憬。换言之,文化的引领功能不仅意味着对精神家园的守望,也意味着对现实存在的超越。尽管本人并没有宏阔博大的思想境界,济世经国的理想抱负,腾天潜渊的百炼雄才,但在内心深处,我却始终拥有一种朴实而执着的想法:人生在世,"必须做点什么"、"必须做成点什么";如是,方能"仰俯无愧天地,环顾不负亲友"。然而,正所谓"前途是光明的,道路是曲折的",对于任何富有价值和意义的事情而言,"想法"变成"现实"的过程从来都不可能一帆风顺。在当下社会,"文化校园建设"则更是"自找苦吃"！

人生有趣的是,这一路走来,总有一些"臭味相投"的"自找苦吃"者,与你同行！一年前,我兼任艺术学院院长。在一次闲聊中,我不经意间流露出这一久埋心底的想法,便随即获得了马中红、陈霖两位教授及其团队成员的积极响应。于是,《东吴名家》(百人系列)的宏远写作计划便诞生了！

也许是闲聊场景的诱发,如此宏远计划的启动便从艺术学院"起步"了！其实,选定艺术学院作为起始,我内心深处还有两点考量:一是"万事开头难",既然事情缘起于我的主张和倡议,"从我做起"似乎也就成了一种自然选择,事实上,我愿意也必须做一次"难人";二是我强烈地感到时不我待,希望各个学院能够积极、主动地加入"抢救"、"保护"和"挖掘"文化的行列！尽管从本质上讲这是一种历史责任,但在纷繁的现实面前,这项工作似乎更接近于一种"义务"或"兴趣",因此,我不能有更多的硬性要求。于是,我想,作为艺术学院院长,我可以选择"从我

做起"，其示范和引领作用可能比苍白的语言或"行政命令"更为有力、更富成效。

当然，最终选择艺术学院作为《东吴名家》开端的根本想法，还是来自我们团队对"艺术"发自内心的热爱！因为，在我们古老的汉字中，"藝"字包含了亲近土地、培育植物、腾云而出的意思。这也昭示了艺术的本性：艺术来源于生活，但必须超越生活。或许也正因为艺术这样的本性，人们对艺术的反应可能有两种偏离的情形：艺术距我们如此之近，以致习焉不察；艺术离我们如此之远，以致望尘莫及。此时，听一听艺术家们的故事，或许会对艺术本身能够拥有更多、更深的理解。

英国艺术史家贡布里希在其《艺术的故事》开篇中有云："实际上没有艺术这种东西，只有艺术家而已。"在各种艺术作品的背后，站立着她们的创造者，面对或欣赏这些艺术作品，实际上就是倾听创造她的艺术家，并与艺术家展开对话。这样的倾听与对话超越时空，激发想象，造就了艺术的不朽与神奇。也正是这种不朽与神奇，催生了《东吴名家》的艺术家系列。

最先"接近"的五位艺术家大家都不陌生：张朋川先生，怀抱画家的梦想，走出跨界之路，在美术考古工作和中国艺术史研究中开辟了新的天地，填补了多项空白；杨明义先生，浸淫于江南文化传统，将西方透视和景别融进水墨尺幅，开创出水墨江南的新绘画空间；梁君午先生，早年在西班牙皇家马德里艺术学院学习深造，深得西方绘画艺术的精髓，融汇古老中国的艺术真谛，是享誉世界的油画大师；华人德先生，道法自然，守望传统，无论是书法艺术，还是书学研究，都臻于至境；杭鸣时先生，被誉为"当今粉画巨子"，以不懈的努力提升了粉画的艺术价值。五位大师的成就举世瞩目，他们的艺术都有着将中国带入世界、将世界融入中国的恢宏气度和博大格局。

五位艺术家因缘际会先后来到已逾百年的东吴学府，各自不同的艺术道路在苏州大学有了交集和交融，这是我们莫大的荣幸。他们带来的是各自艺术创作的历练与理念，艺术人生的传奇与感悟，艺术教育的热情与经验，所有这些无疑是我们应该无比珍惜的宝藏，在这个意义上，"艺术家系列"的写作与制作也可谓一次艺术的"收藏"行动。

"收藏"行动将继续进行，随着"同行者"的不断加盟，《东吴名家》（百人系列）将在不远的将来"梦想成真"！为了这一美好梦想，为了我们的历史担当，也为了给后人多留点念想、少留点遗憾，让我们携起手来……

张朋川

张朋川,江苏常州人,1942年生于重庆。1956—1960年就读于中央美术学院附中,1960—1965年就读于中央工艺美院壁画专业。毕业后分配至甘肃省博物馆工作,主持秦安大地湾、王家阴洼等重要新石器时代遗址的田野考古发掘工作;主持和参与了嘉峪关、酒泉地区魏晋壁画墓和甘肃古代岩画的考古工作;主持和参与了嘉峪关墓室壁画、酒泉丁家闸墓室壁画的临摹工作。1983年后担任甘肃省博物馆历史部主任、副馆长等职。2000年进入苏州大学艺术学院。现任苏州大学艺术学院教授、博士生导师,苏州大学博物馆馆长,苏州大学艺术研究院名誉院长,吴门艺术研究所所长。中国工艺美术研究院、江苏大学兼职教授。国家文物局西北四省一级文物鉴定组专家,中国工艺美术学会理论委员会常务理事,中国美术家协会会员,江苏省文史馆馆员。已出版《中国彩陶图谱》《黄土上下——美术考古文萃》《中国汉代木雕艺术》《平湖看霞——关于美术史和设计史》《<韩熙载夜宴图>图像志考》等专著十多种;为《中国大百科全书·美术》《中国美术全集·陶瓷篇》《中国美术分类全集·中国陶瓷全集》《中国文物精华大辞典·陶瓷卷》以及《中国园林之旅》等书撰文或撰写词条。发表论文100余篇。个人专著《中国彩陶图谱》获1992年中国新闻出版总署首届中国优秀美术图书奖金奖和1993年甘肃省社会科学优秀成果一等奖;《中国汉代木雕艺术》获2003年中国新闻出版总署第二届全国优秀艺术图书奖三等奖,《黄土上下——美术考古文萃》获全国第十六届优秀美术图书"金牛奖"一等奖。《〈韩熙载夜宴图〉图像志考》获第四届中国大学出版社图书奖优秀学术著作一等奖。

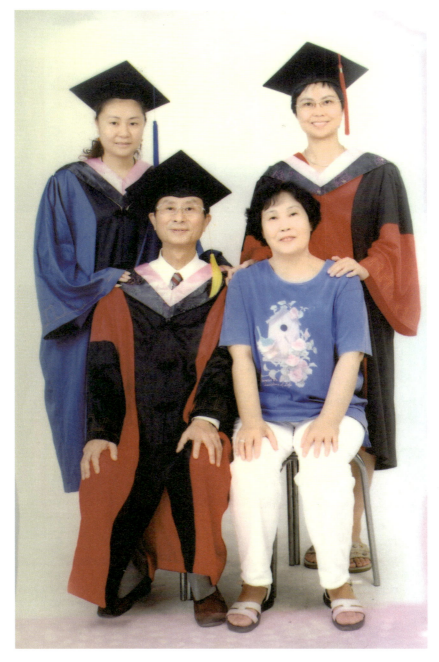

2008年,张朋川(前排左)夫妇与大女儿张晶(后排右)、小女儿张卉(后排左)合影。这一年张晶、张卉分别获得艺术学博士和硕士学位。

1994年,在宁夏贺兰口考察贺兰山岩画。

1997年,与韩美林合影。

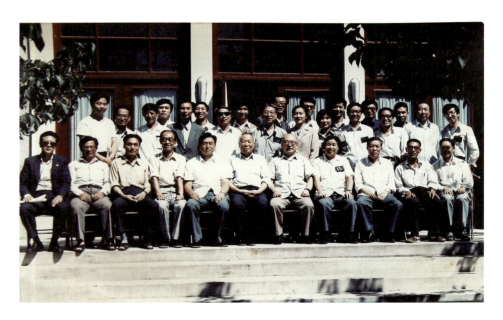

1986年,在兰州"大地湾考古学术研讨会"期间合影。前排左六为苏秉琦先生,第二排左三穿蓝西装者为张朋川。

2006年,与赵无极先生在苏州博物馆新馆开幕仪式上合影。

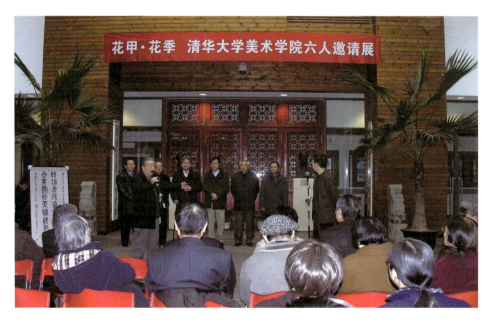

2007年12月,与老友张一民、何山、张宏宾、刘绍荟、秦龙在清华美院举办"花甲·花季"六人邀请展,左前对着话筒发言的是袁运甫先生。

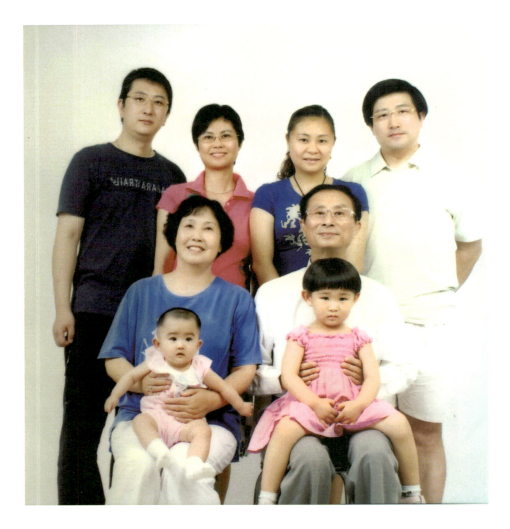

2008年,张朋川教授全家福照片。后排左起:大女婿杨奇、大女儿张晶、二女儿张卉、二女婿黄福海;中间排:张朋川夫妇;前排左起:外孙女杨紫玄、外孙女黄畅。

目　录

001　总序
　　　留点念想

特稿

003　"画"不尽的人生

专访

021　艺术世家
023　生在重庆的常州人
027　我的舅舅艾青
030　父亲与《新路》
034　考上央美附中

040　国画梦断
041　我就是想当画家
046　"反右"改变了命运
051　美院求学生涯
056　为了能画画去甘肃

059 扎根边陲
063 "社教运动"的见证人
068 在甘南画壁画
072 雷台墓与铜奔马
080 收获爱情

084 上穷碧落
085 壁画临摹是门硬功夫
089 在嘉峪关城楼苦读
096 转向彩陶研究

104 专家之路
105 主持秦安大地湾遗址发掘
115 编写《中国彩陶图谱》
125 惜别考古第一线

135 霞光漫天
136 58岁上讲台
144 中华古陶方兴未艾
152 "和而不同"的传统设计文化
157 重构中国美术史

他人看他

169　孟晓东：当好老张的贤内助
180　张晶：我一直认为他是一个老顽童
189　郑丽虹：为身在"张家门"而自豪
199　林健：我永远的前辈和领路人

附录

211　人生无界（纪录片脚本）
217　张朋川年表

224　参考文献

228　后记

特稿

"画"不尽的人生

"优秀到什么程度？我可以用'悬臂中锋'的方式,一下画出一条三尺长的线。所以我的老师刘力上非常看好我,我的自信是有底气的……"在对时年72岁的张朋川教授进行访谈的过程中,经常可以听到他这样颇为激动地谈起自己的早年历史。当所有的采访完成后,我一遍一遍地听录音,心里琢磨他究竟是怎样一个人？或者说,如果要用一些关键词来固定住他的话又该用什么。很长一段时间里,我的脑海中总是漂浮着这样一些文字和情景：工艺美术大师,彩陶研究权威,大地湾遗址发掘领队,博物馆馆长,专家级教授,与年龄完全不相称的精力,敏捷而跳跃的思维,敢在专业会议上向权威开炮,敢在接待国家级领导人时玩笑逗乐……不,这样的碎片太多了,我需要找到一个最简约而精到的词,一个即便挂一漏万却能串起他整个人生主干的词。有一天我终于想到了,那就是"画"。

"画"是张朋川教授从小在家耳濡目染的东西,是北上求学近十年朝夕相伴的东西,是在西北工作三十多年虽非主业却从未忘怀的东西,更是晚年在苏州工作又重新拾起意欲发扬光大的东西。"画"是他人生的巨大背影,虽有时模糊却从未消散。他弥漫全身的过人精力,就像画作里连绵不断的笔锋；跳跃而闪烁的思维,则正是图画中点点闪耀的生花之处。当面对我这样的后辈侃侃而谈时,他整个人生也就成了横亘在我面前的一幅高山仰止的巨画。我需要积累多少相关背景知识以及集中多么专注的精神力量,才能尝试将他口中汪洋恣意如滔滔江水般涌出的文化经历尽收脑海呢？最后我发现,这几乎是不可能的。正如赏画不能尽得其妙那样,对于画一般丰富的人生你也无法绘出有如坐标般精细的肖像。所以,我只能选择把我的努力称为"'画'不尽的人生"。"画"无止境,我唯有努力将当下的描述尽可能地做好。

丹青未遂

第一次见到张朋川教授,是2014年3月在苏州大学博物馆的会议报告厅。当时他正在和一批山南海北的业界友人以及门下弟子共同为要在当年6月举办的"中华古代陶器精华展"做准备工作。他的一位博士研究生不断用PPT展示各地民间博物馆和私人藏家选送的陶器精品,而专家们的工作是确定哪些入选哪些淘汰。在这次会议上我只是一个远远的旁观者,而且大部分时间只能看到张教授的背影。但他渊博的知识、果敢的决断以及十足的中气,给我留下了深刻印象。会后,我趁着人群散场和他有了第一次短暂接触。他身形中等,面貌清癯,眼光明亮,语气和善,握手非常有力。

可即便如此仍然未能消除我对一位年逾古稀老者的成见。这反映在当我第一次试图联系具体采访时,我对晚上八点半是否适合给他打电话颇费踌躇,唯恐他此时已经准备入睡。这一点在后来提起时不断成为笑谈,无论张教授夫人孟晓东、大女儿张晶还是他的博士生郑丽虹都明白无误地告诉我,张教授精力之旺盛是远胜常人的。中青年时期在甘肃考古第一线近二十年的摸爬滚打,让他的身板远比毕生只在象牙塔中徜徉的专家学者硬朗。即便在七十岁上,他依然可以晚间对着电脑工作到深夜,然后第二天一早准时起床。带着学生出国考察时,他总是一马当先甚至走到了没影儿。至于家中现在住的十楼小高层,他有时下楼倒垃圾拿报纸后嫌电梯下来太慢,索性就从一旁的楼道蹭蹭蹭走了上去……

为了顺利地与张教授沟通,采访之前我阅读了他已经出版的著作、论文以及相关媒体报道。尽管这种短时期囫囵吞枣的跨专业阅读不会形成太深的积淀,但我总是希望能在采访时形成一些交流而不是简单的应声。不过一个奇异的印象随着第一次访谈油然而来,那就是当你带着对"中国彩陶第一人"(故宫博物院耿宝昌先生语)的崇敬心态打开话匣时,却意外地发现了张教授另一段少为人知的心路历程——其实他对绘画的热爱一点儿也不亚于彩陶。甚至他从人生一开始就是希望能成为一名画家的,只是命运"意外地"将他推送到了考古和彩陶研究领域。而从晚年开始,在已经赢得了彩陶研究界赫赫声誉后,他又重新投入对美术史的研究当中。

张教授是什么时候开始与画结缘的呢? 1956年考上中央美术学院附中?不是。1953年参加上海虹口中学美术兴趣小组?也不是。在我看来,这条线索应该

上溯到1928年杭州建成"国立艺术院"(后改名"国立杭州西湖艺专")。这座由蔡元培委任林风眠建立起来的南方艺术殿堂,培养出了赵无极、吴冠中、李可染、孙天赐、裘沙、王朝闻……太多太多后世知名画家,而它也是一系列对张朋川人生成长给予极其重要影响人物的母校——比如他的舅舅艾青(蒋海澄),他在上海虹口中学美术组的老师朱膺,当然最重要的是他的父亲张祖良和母亲蒋希华。正是他们俩在1931年分别从老家常州和金华考进西湖艺专并相知相爱,才有了后面那长长一串故事。

 少年时期的张朋川已经表现出了对绘画特别是国画的强烈喜爱,而为他打下初步基础的正是父亲张祖良和美术老师朱膺。张祖良在读书时期受到过国画大师潘天寿的指导,而张朋川后来表示他更喜爱李可染。他的舅舅大诗人艾青同样丹青造诣深厚,但新中国成立后早已成为文艺界领导人的他并无暇对外甥进行专业点拨,不过他在文化界的地位和影响力则对张朋川的求学生涯起到了另一种促进。对国画的喜好在一定程度上可以理解为少年张朋川对当时僵硬的苏联绘画模式的厌恶——那种从石膏像画起,画三角体,画球体,直到最后画大卫石膏像的所谓进阶流程。相对来说国画以意驭笔,无视立体、焦点、比例等"纯粹理性"指标的画法更可以直抒胸臆。直到今天他依然对那种艺术教育的"僵化思维"耿耿于怀。在接受访谈时他曾表示:"这种教育模式是非常不对的。十五六岁的娃娃正是对艺术感觉最敏锐的年纪。这时候你叫他们去磨铅笔、画石膏,就整个儿地把人从活的画死了……中国的美术教育至今还是非常落后。因为这批老师、校长都是在传统苏联模式下培养起来的,然后这些人又都在美术院校里把自己继承的思想一代一代地往下传。"

 他之所以晚年立志著书"重构中国美术史",这方面当然也是原因之一。

 1956年,14岁的张朋川从当时的居住地上海考进了位于北京的中央美术学院附中。这一年上海地区一共只录取了六位学生,所以他毫无疑问成了辅导老师朱膺的骄傲。直到今天,进入这所艺术殿堂附中的学子们也都是抱着研习丹青的信念而去,当时的张朋川自然更不例外。他很早就想好了毕业后的目标,那就是升入中央美术学院的国画系进一步深造。可是这一倾慕追求之心在毕业前夕(1960年)却遭到了沉重打击——在50年代末政治挂帅的环境里,国画因其严重脱离工农群众审美的特点正在遭受批判,"缺乏科学写实精神"、"充满虚无主义封建糟粕"等政治评价是套在国画头上的沉重枷锁。而如张仃、李可染、罗

铭等画家都在为国画如何顺应时代实现转型冥思苦想。另一方面,1957年开始的反右运动又几乎把张朋川打成了"黑五类"子弟:舅舅艾青已是全国知名的大右派,父亲张祖良因曾经担任国民党高官秘书成了"补划右派",而母亲则是一名"只专不红"的雕塑技师。这些情况使得在班里担任国画课代表的张朋川逐渐明白,尽管专业成绩优秀,但想升入大学部深造国画的愿望已经不再可能实现了。当时的附中校长丁井文喜爱这个品学兼优的弟子,曾经私下劝他改报中央美院新成立的美术理论专业,但是年轻的张朋川对理论研究却完全没有兴趣。此时仍有一个与"美术创作"颇有关联的实用型专业对他敞开大门,那就是同样成立时间不长的中央工艺美院装饰美术系下设的壁画专业,国家计划在这里为规划中的北京地铁建设工程项目定向培养壁画人才。一想到仍然可以使用画笔,他欣然投身其中,开始了1960—1965年的大学生涯。此刻正是张朋川的人生被另一支巨大画笔随意描绘的开始。当时他或许早已见过彩陶,但一定从未想过自己将来会与它们对望数十年。

1959—1961年正值中国"三年困难时期"。由于经济受到重创,中央在1961年悄然决定将北京地铁建设工程下马,这意味着已经在壁画专业学习了一年左右的张朋川实际走在了"毕业即是失业"的道路上。可当时的他正兴奋于提笔临摹永乐宫、法海寺等地的壁画,对于将来只有一个"国家不会抛弃我们"的模糊概念。由于天分甚高,他的临摹功力成为同侪中的翘楚,以至校方多次收藏了他的作业。但是当毕业来临时,张朋川终于又一次遭遇了苦难:1965年的北京几乎没有单位需要这个专业的人才,只有遥远的甘肃敦煌文物研究所发来了邀请。此时的他举目四望,孤立无援:父亲因右派问题劳改释放后在常州务农,母亲虽然留京,却在"三年困难时期"后失掉了被认为"奢侈"的石膏花饰工作。至于舅舅艾青则早已失势,举家远赴新疆接受改造。在这样的情况下,张朋川无奈与同学樊兴刚一起奔赴敦煌。在省人事局等候分配的时候,他被甘肃省博物馆半路截留任用了。兰州还是敦煌对这位年轻人来说并无太大分别。让他稍稍感觉慰藉的只是,整个甘肃有大量壁画等着他去临摹,他依然可以用笔。

如果认为这一系列打击会让张朋川变得消沉那就大错特错了。就像当我问到他1972年独自在嘉峪关外戈壁滩上渡过一年多荒芜岁月是否感觉心灰意冷时所得到的答案一样,他说:"不,我是一个积极而乐观的人。"他善于在各种不利的场合中找到令自己欣慰的东西。比如在进入甘肃省博物馆工作后不久,他就被派

往艰苦而混乱的甘南地区参加"社会主义教育运动"。由于在大学时期已经多次参与类似活动,他对来自住宿、饮食、语言等各方面的艰难困苦有着充分准备。在甘南期间,他一边咀嚼汉人难以下咽的少数民族食品,一边成功地在一个被列为反动组织的"西道堂"遗留建筑外墙上创作出自己第一幅长达三十米的大型壁画。回到兰州后,正值"文化大革命"爆发,红卫兵武斗惨烈之际。出身不好的张朋川无缘"革命",当了一名"逍遥派",但这恰好给了他大把时间用来阅读单位图书馆中海量的专业资料。后来在嘉峪关外戈壁滩上的生活,正是这种乐观豁达心态的写照:"我整整一年住在嘉峪关那里的戈壁滩上。没有房子,所谓'家'就是一个废弃的驴圈。没有门帘也没有床,弄块木板,铺点稻草,去旅馆弄几床被子就算好了……环境这样差,但是我的心态是很好的。每天除了去挖墓之外就是看书,非常非常地专注,一点别的心思都没有。"

与积极、乐观相伴的另一个重要特点是勇敢。这方面其实从他青少年时期即能看出端倪。1949 年,年仅 7 岁的张朋川作为儿童演员参与了著名导演洪谟拍摄的电影《影迷传》。他在片中出演一位叫作吉姆·关的顽童,负责与其他同伴一起把一场盛宴搞得七零八落,这对于小演员来说自然是快乐至极之事。在中央工艺美院时期他出任了一个校级戏剧组的组长,并赶在中央戏剧学院等高校的剧社行动之前抢先演出了布莱希特的话剧《例外与常规》。这种舞台演出的经历很好地锻炼了他的胆色,因此当他在 1970 年被山丹县农宣队指派为一个千人村的农宣队队长而需要广场喊话时,他只有登台的喜悦而毫无惧色。这一果敢的特性在张朋川身上始终保持得非常鲜明,它不仅"英勇"地体现于不惧从盗洞钻入古墓开展工作(1972 年),也"鲁莽"地表现在近距离观摩兰州红卫兵武斗,并尾随胜利的一方冲进失败者的据点大楼(约 1966 年)。讲到这里,我们对他后来在一次专家学者云集的会议上向某些考古界权威势力开炮就变得容易理解了。至于他在七十岁上,还以《〈韩熙载夜宴图〉图像志考》(2014 年出版)一书为发端试图"重构中国美术史",显然也是这一"勇毅"虽老迈而浑不改色的表现。

黄土上下

在对张朋川教授进行访谈的过程中,他给我一种"全知全能"的感觉。或者说他是一个非常善于观察身边事物并旋即做出应对的人。比如说谈话时就坐的

朝向,会让他敏锐地感到某个角度不利于视频拍摄,某个位置反光会太大。谈话之余,他能给负责拍摄的同学进行有关分镜头脚本撰写方面的指导。甚而至于,在我坦陈自己一度是盗墓小说爱好者时,他居然也乐呵呵地表示曾经对之有过关注,并随即谈了一些他看到的作品在描绘墓穴、廊道、棺椁等细节方面存在的硬伤……如果要把以上这一系列特征归纳为一点,那就是张教授是一个善于在普通人难以察觉或选择忽视的细微事件、材料中找出线索的人。这方面我自己有一点感同身受。比方说我看电视剧会欣喜于找到它的硬伤,可当我把这些细节告诉身边人时,换来的往往是"消遣而已,那么认真干吗!"我觉得自己在这方面与张教授存在共同语言,而这一特点能够带给人的正向回馈是与点滴成就相伴的愉悦感:参观园林,你会在游客只顾打V字手势拍照时注意地面的"五蝠";瞻观寺庙,你会在旁人烧香礼佛念念有词时观察屋顶的"垂脊兽";撰写文章,你会反复诵读考察是否文气通畅用词典雅……当这一特点在全身充盈后,人就变得会去追求一种"系统性完美"。这一完美在我看来有两大特征,一是凡我还没有掌握的我可以试着去做,二是凡我已经掌握的我应该精益求精。对"系统性完美"把握不当,是俗语所说的"猪头肉三不精",但张教授显然走在了另一边的路上。

让我们回到他的人生经历吧。"红卫兵运动"结束后的1969年,他在甘肃武威的雷台汉墓里第一次参与了考古发掘。当时作为小组成员,他主要负责墓穴壁画的临摹。工作之余,通过旁观另一年轻同事绘制墓穴平面、剖面图的过程,张朋川很快自学成才并借助深厚美术功底实现了青胜于蓝。之后,他又在与同事的合作中掌握了墓室整理发掘和文物保存等方面的技术。随着嘉峪关、齐家坪、花寨子、张家台、火烧沟、丁家闸等一系列考古工作的历练,他开始变得能够独当一面并表现出领导气质。这样的结果是1978年他被任命为秦安大地湾遗址发掘工程的负责人,而这是后来被评为中国20世纪百项重大考古发现之一的宏伟项目。

"系统性完美"法则同样可以用来解释张教授在考古工作经历中的"彩陶研究转向"。虽然他从60年代起就在博物馆的考古所工作,但真正近距离接触彩陶却要从70年代中期算起。具体说是1974、1975年参与广河县齐家坪以及景泰县张家台的两次考古发掘活动。在这两个项目中,他的本职工作变成了绘制墓葬平面、剖面图,并为各种出土文物编号以备整理。但在此期间,伴随着每天看到陆续出土的各时代、各形状、各种不同功能的陶器,张朋川开始思考是否能涉足这个陌生领域来做一点什么。据他事后回忆,涌现这一念头的原因来自两个方面。首先

在此之前他因为工作关系翻看过一些前人编写的"彩陶图录",他对那种"前面一个序,后面插一些图片就完了"的肤浅构架十分不屑。其次是他又读过瑞士学者巴尔姆格伦在1934年出版的《半山与马厂随葬陶器》。巴尔姆格伦推出这部洋洋五六十万字的大著时年仅23岁,这激发了青年张朋川的较劲心理。这两者合起来,就让他想到了一个异常宏大的题材:编制一部类似《新华词典》那样提供完备注解而不仅仅是只供翻阅欣赏的"彩陶图谱"。要做这样权威的东西必须掌握完备的第一手资料,又要细致和有耐心。巧的是他恰好同时具备这两个条件:甘肃向来是彩陶文物大省,藏品如云,而当时的齐家坪、张家台又在每天出土大量新品等着他过眼检阅。至于细致和耐心,那是他原本就拥有的优异品质。

于是张朋川就开始这项工程了。每天的本职工作完成后,他就把当天出土的彩陶按照"大罐子(缩小到)十分之一,中罐子五分之一,小罐子二分之一"的规格来绘制图谱,这一设定的好处是所有图谱大体都能保持在同等尺寸。此种纯属浪费休息时间的行为在一开始显然并不受理解。比如参考他的一位同事郎树德对秦安大地湾遗址发掘时期的回忆:"在当时,打扑克是我们仅有的一种娱乐方式。"[①]但张朋川并不为所动,持续着他的努力。这样渐渐有了五十张、一百张、两百张……此时的他并不知道完成"图谱"究竟需要多少图样,但毫无疑问,他画得越多就越不肯放弃——这份执着与耐性,与日本电影《编舟记》中的主人公马缔光可谓如出一辙——他最终绘制了2000多张这样的图谱。当堆积如小山的画稿最终呈现在同事们面前时,即便是先前最挑剔不屑的人也转而承认这其中必将诞生一些重要成果。

1979年他和考古所领导张学正合作出版的《甘肃彩陶》可以视为这方面的试水之作。虽然这本书里还没有正式把手绘的彩陶图谱放进去,但与摄影图片配对的"图版说明"俨然已是之后《中国彩陶图谱》里更为翔实的"图版解说"之前身。《中国彩陶图谱》的成书可谓一波三折,1982年的时候张朋川已经画好了所有图谱。可当他捧着这些心血拜谒当时中国社科院考古研究所的苏秉琦教授时,后者给出了一大堆修改建议,并花费半个月时间给予亲身指导。在交付出版社印刷以

①请见《郎树德们挖掘大地湾》,http://www.people.com.cn/item/wwbh2000/0807/080708.html。

前,书稿已经被扩充为包含2009张手绘彩色图谱,涵盖"研究篇"、"图谱篇"、"解说篇"和"资料篇"在内的接近700页的皇皇巨著。虽然这部书由于一些原因一直拖到1990年才由文物出版社出版,但其深刻而扎实的特点早已借助苏秉琦先生1985年撰写的序言蜚声业界,由此它也成为张朋川1987年得以破格评上正研究员的重要条件。

在此之前,张朋川多少有一个心结,那就是他因为并非"考古专业"正统出身而被某些人暗讽为野路子。要知道在中国任何行业都有一个师承渊源,久而久之形成外人难以进入的派系。以考古界而言,出自各大高校考古专业科班的学者很自然地以"血脉正统"自居,而从工艺美术领域转入又拥有一身傲骨的张朋川试图在此闯出些名堂就要比常人更多几分努力。所以按照张晶的表述,这部《中国彩陶图谱》的出版并获奖[2]对乃父最重要的影响,在于以此获得了考古界科班人士的正面承认。但饶是如此,张朋川并没有在书中对考古学"正统"表现出献媚般的恭敬。比如在书的分类目录中他就不愿意采用"仰韶文化"之类说法。对此他谈道:"你看这本书里每张彩陶图谱下面的文字解释,我没有使用仰韶文化的名字啊。我是用'文化一'、'文化二'、'文化三'。每个文化下面还分几个小组。我是受达尔文生物分类法的启发……用生物学的方法来做我这个体系……我就是没有使用仰韶文化的名称。"

1983年,正在秦安大地湾主持工作的张朋川又一次遇到了来自家庭的磨难。瘫痪在床的老母、上班辛苦的妻子以及两个年幼女儿所构成的负担,日甚一日地增加着他在考古前线的心理压力。终于在事业和亲情面前他选择了久未补偿的后者,趁着当年年底文物考古所从博物馆分离的机会,转到博物馆历史部当起了主任一职。这一时期张朋川的工作重点开始转向文物征集、布展和参观出访,而已过不惑之年的他也开始收获各种荣誉和社会地位。除了书籍获奖之外,1985年他获颁"为边陲优秀儿女挂奖章"活动铜奖;1986年升任主管具体业务的副馆长;1987年晋升正研究员;1996年成为国家文物局任命的西北地区馆藏一级文物鉴定组专家……而比这些更重要的是,随着在全国各地以及日本、美国、新加坡等国

[2]该书出版后获得1992年中国新闻出版总署"首届中国优秀美术图书奖"金奖和1993年"甘肃省社会科学优秀成果一等奖"。

的布展和参观,一个又是非常大胆的设想受到他身上"系统性完美"法则的驱动开始浮现出来,那就是"重构中国美术史"。

张朋川觉得,他当时所能看到的一些美术史著作,在研究方法上是存在很大问题的。后来他在《<韩熙载夜宴图>图像志考》一书的序言中很明确地指出,中国古代绘画史书写基本上以王朝体系为主干,没有根据美学观念的改变和美术风格的演化来分期;以卷轴绘画为主题,忽视少数民族的绘画艺术;按照时代背景、艺术风格和流派、代表画家、代表作品的模式去编写;主要是对美术资料和作品的描述,缺乏宏观的大历史观的审视和微观的深入剖析;由于对传世的唐宋绘画没有进行全面和深入的鉴定,相当多的唐宋绘画的制作年代问题悬而未决,甚至将有关古代美术家的传说故事照搬于晋唐宋的绘画史。

有关画家、画作缺乏翔实鉴定的问题,他在接受访谈过程中也给予了更为坦率的说明:吴道子的画到底怎么样呢,只留下了各种传说,有些一听就是乱讲的。比如有的古文献说"吴道子和李思训一起在大同殿里面画嘉陵江山水的壁画。他们的年龄前后相差几十年,怎么可能同时在一起画壁画呢?再比如《宣和画谱》中讲顾闳中被李煜派到韩熙载家长期潜伏,然后回来画一张长卷画向李煜进行汇报,明理的人一听就晓得这是在说故事嘛。那么一张《韩熙载夜宴图》,画得快也要一两个月了,你皇帝为了听禀报会有那样的耐心?我们现在的美术史都要变成《故事会》了,而我们居然还这么一代一代地传了下来"。

要解决上面提到的问题,至少有两方面的工作需要去做。第一是在美术史写作中引入图像志之类实证、考据分析手段,用事实说话,不因"话出名家"或"典故广为流传"就予以采信。第二个问题是有必要打破"汉族中心主义"思想,充分重视少数民族美术成就,而不是简单地将他们视为"化外之民"。有关后一点的思考在张朋川心里也由来已久。1965年在甘南的生活已经让他初步萌发思绪,多年在西北的工作时时加强着这方面的感悟,而他的学术知己苏秉琦先生则更是在这方面给予了鼓励和指导。张朋川明白自己一定会写这方面的书。他只是没有想到,当正式开始动笔时,已经不是端坐在甘肃省博物馆的办公室,而是带着土生土长的妻子离开了盘桓35年的兰州,于陌生的水乡古城苏州一隅,边听雨打窗棂,边品太湖碧螺,慢慢整理起思绪。

老骥伏枥

张朋川教授是一个性格很鲜明的人。我之前已经列举过一些有关他个性中"勇毅"的例子。其实与"勇"有关的还有另两个字,那就是他的"忠"和"义"。相对而言,"忠"多数体现在他与老一辈知识学人的交往当中。1956年夏天,等待开学的张朋川住在舅舅艾青北京的寓所里,通过舅舅的关系他得以认识不少长辈的艺术家和文化名人,比如雷圭元、庞薰琹、张仃等。1957年开始的反右运动将这些人中的大部分打成了右派,政治地位、社会名誉、经济收入等顿时一落千丈,从万人敬仰的专家教授变成亲戚朋友避之不及的"黑五类"分子。此时年轻的张朋川却出于对艺术和人格的景仰,冒着政治危险与他们往来。他在回忆与雷圭元、庞薰琹、张仃三家的交往时说:"他们三家那时候都住在离工艺美院很近的朝阳门外的白家庄,而且住在同一栋楼。但有一阵子他们彼此关系不太好,因为反右嘛,你把他打成右派,他又把你打成右倾,所以互相之间关系有点微妙。那时我要去其中一家的话得比较小心,要避免被另外两家的人看见。这种非常时期结下的忘年友谊自然非比寻常。"庞薰琹后来就将张朋川引为知己,视作自己即便顶着右派帽子也仍能倾心交流的两个人之一(另一人为丁绍光)。相对年轻的张仃对张朋川有更多专业指导。1990年,73岁的张仃路过兰州,访张朋川不得而在其单位留下墨宝"天道酬勤"四个大字,传为一时佳话。"忠"又体现在对艺术理念的信仰上,当张朋川开始确立美术史的"多元中心论"后,他与有着同样思想观点的前辈学者苏秉琦先生结下了深厚友谊。苏教授不但悉心指导了《中国彩陶图谱》的修订,还在一部赠书的扉页上写下了"朋川老友正之"的话语,令张朋川至今都对苏教授的知遇之恩铭感五内。

与"忠"相比,张教授的"义"则更多表现在与平辈和后辈的交往当中。女儿张晶对此回忆道:"他交朋友非常真诚的。他总是跟我说,我的朋友在最风光的时候我未必会去上门,但是他们落难了我会第一时间帮忙。这是他人生很重要的一个原则。"

张朋川与比他大十岁的工艺美术大师张道一先生之间是亦师亦友的关系。多年以前,张道一先生曾陷入一场法律纠纷,当时一些鉴貌辨色的人迅速与张先生"划清界限"。张朋川知道后,特意赶到张道一先生家中慰问拜访,并合影留念。张道一先生后来得以正名,就在张朋川出任苏州大学博物馆馆长之际,主动拿出

自己珍藏的一套出自名家的无锡惠山泥人彩塑用于展览,并表示愿意捐献给博物馆。此外,他还动员自己的日本友人久保麻纱女士向苏大博物馆捐赠展品,后者捐出的一批老蓝印花布和服装使得博物馆得以建立"中国民间蓝印花布专题陈列室"。后辈朋友中,现任常州市博物馆馆长的林健女士是张朋川在甘肃省博物馆时期的年轻同事。她在回忆多年担任张朋川下属的经历时,讲述了后者悉心指导自己写作专业论文并联系发表的过程。与此类似的故事在跟随张教授硕博连读的学生郑丽虹那里则有更多。她回忆道:"那时候我毕业留校,就想把我的小孩带来安置在苏州。但孩子那时候有点顾虑不愿意来。你想不到的是,张老师就直接给我孩子打电话,给他讲了苏州很多很多的好处,让他不要有顾虑。这样的一种关心,你说我除了感动外还能怎么样。"

得道多助,失道寡助。张教授的"忠"和"义"并非为求回报而付出。但人非草木,受到滴水之恩总想涌泉相报。有关这一点,后来在他出任苏州大学博物馆馆长的日子里得到了很好的验证。2007年,苏州大学计划建设博物馆。张朋川作为曾经的省级博物馆副馆长,具有全面的业务管理知识,丰富的布展巡展经验,自然成为馆长的不二人选。从那时起张教授就更加忙碌了。他除了要做好艺术学院教学科研的本职工作之外,还要腾出大量时间用于博物馆规划设计。而当2010年博物馆终于落成揭幕时,他明白其实自己的工作才刚刚开始。

作为博物馆馆长,征集和充实藏品可谓最重要的工作之一。张教授面临的任务,就是要在有限的资金范围内最大最好地丰富博物馆的内容。在这方面他的学术造诣、社会声望以及半个世纪积攒下来的丰富人脉资源起到了很大的作用。很多收藏家看到馆长是张朋川,就乐于把自己的藏品拿过来展览甚至捐献。渐渐地即便是不认识张教授的名家名流,也愿意冲着与他结识交往的目的来与博物馆合作开展活动。如此日积月累,目前苏州大学博物馆在"校史陈列"之外,已经扩充了包括墓刻碑刻、书法字画、印花印染、陶器瓷器、青铜玉器等在内的诸多项目。同时,由于场馆建设充分吸纳了张教授"空"、"透"等设计理念,使得漫步馆中感觉既宁静肃穆,又与外界阳光绿意相隔咫尺,令人流连忘返。

与扩充专属馆藏相比,联系组织"临时展览"更能考验一位博物馆馆长的品鉴能力和人脉资源。在这一点上,张教授显然让苏州大学博物馆获益匪浅。仅2014年以来,博物馆就已经先后引入了"手工纸'大紫蝶'世界风光摄影展"、"'停云留翰'——文徵明之碑刻拓片特展"、"'纵横驰骋梦享未来'——姑苏甲午金石翰墨

作品展"以及"中华古代陶器精华展"四道艺术盛宴。这里特别值得一说的是于2014年6月举行的"中华古代陶器精华展"。它由苏州大学和陶雅网共同主办,苏大博物馆承办,展出的200件彩陶珍品均来自民间博物馆和私人收藏家。很多藏家就是出于对张教授的信任和支持,愿意不远千里亲自护送自己的宝贝来苏展出,并且前后分文不取。展览的同时,来自全国的彩陶研究名家也汇聚一堂召开了"第二届古陶文化艺术学会研讨会"。苏州大学出版社则同步推出了由张朋川主编,故宫博物院耿宝昌先生题写书名的全彩版《中华古代陶器精华》一书。通过这些安排,一场普通的"临时展览"扩充成了一个全国性的学界、业界盛会。在促进国内古陶研究领域沟通交流的同时,也有效增加了苏州大学和苏大博物馆的知名度。

然而教学和博物馆管理还不是张朋川在苏工作的全部。或许是不再有省级博物馆过于忙碌日程耽误的原因,在苏州的日子里,他久有思考的"重构中国美术史"的心愿愈发强烈起来。但是如此宏大的工程很难一蹴而就,可行而有效的方案是寻找一个锐利的突破口来为自己的理论、观点和方法打下根基。张朋川思考了许久,选定《韩熙载夜宴图》这幅古代名画作为其图像志研究③的母本。在为什么选择这幅画作为突破口的问题上,他是这样解释的:"我就是要找一个突破口。我不可能一开始就竖起'重构中国美术史'的大旗。《韩熙载夜宴图》的信息量很大,可以从构图、人物造型、家具、服饰、图案等方面全方位进行研究。北京故宫本的《韩熙载夜宴图》虽然作者和年代不确定,但它本身已是一幅名画,甚至可以说是中国古代绘画艺术皇冠上的宝石。你把它拿下来了,研究所产生的影响是不一样的。"

《韩熙载夜宴图》相传为五代南唐画家顾闳中所绘,至今留存并可以见到的版本有9~10个之多。这其中有一些是可以确定身份的后人摹本,另一些(特别是北京故宫所藏的"北京故宫本")则在是否为真迹的问题上存在争议。张教授这本书

③图像志是艺术家根据特定的神话、文学、宗教等传统故事题材及寓意等内容创作的具有模板作用的范例性作品。它被艺术研究者归纳总结后成为以后艺术家在表现同一题材时的借鉴性图式。图像志研究者必须"熟悉特定的主题和概念",他的观察得受"对不同历史条件下运用对象和事件来表现特定主题和概念之方法的洞察"的控制。以上参考韩世连,贺万里.图像学及其在中国美术史研究中的应用问题[J].南京艺术学院学报,2011(5).

即以"北京故宫本"为主要研究对象,综合运用了图像学、考古学、社会学相结合的研究方法,从画面中呈现的人物造型、室内陈设、山水画、花鸟画等角度切入,兼顾共时和历时方向来进行研究,特别是引入了对"粉本"(古代绘画施粉上样的稿本)的细致考察,最后得出"北京故宫本"属于"晋唐粉本宋人妆"即系摹本而非原作的学术结论。与此同时,在对该画其他不同时期摹本的兼顾考察中,本书也取得了丰硕成果。

"重构中国美术史"对张朋川来说是一个既有优势又有挑战的项目。他的优势在于,和同样打算撰写此类题材的文学家或者史学家相比,他既受到过严格的美术训练,又有着深厚的考古类型学功底。这让他在谈及相关专业问题(比如本书第九章的"工笔重彩")时,有着外行人无法企及的优势。而他的"不利"则是又一次在尝试以"非科班人士"身份来发出专业声音。这一点正如他自己感喟的那样:"我要这样做,其实资历是不够的。因为我不是正规学美术史,不是中央美院美术史论系毕业的。你说我是工艺美术界的我承认,而且我是嫡系。但在考古界,我就不是科班出身。我这个人好像一生都在不停跨界啊,从绘画跨界到考古,现在又从考古跨界到美术史论。"

由于这样的原因,他将自己的"重构"计划谨慎地表述为"不想猛地推倒重来,宁愿走一条比较温和的改良道路"。考虑到张教授的雄心、毅力以及过人的精力,《〈韩熙载夜宴图〉图像志考》会否如同当年《中国彩陶图谱》那样甫一推出即成经典,确立他的又一次成功转型,我们将拭目以待。

平湖看霞

张朋川教授初到苏州时,住在葑门附近的一处寓所。2003年的一天,孟晓东爬楼梯不慎摔伤,心疼妻子的他立刻动起了置换住房的念头。当时正值怀孕的张晶闻讯后,特意从上海赶来陪伴老父在苏州四处看房,最后选定了园区一处距离金鸡湖不远,平日里安静祥和的小区。由于房价高昂,张教授不得不忍痛转让了一批个人收藏的艺术品,其中就包括历经多年搜集汇聚的"民国早期时装人物画瓷器"。收藏对于他来说,绝不是为了奇货可居、待价而沽那样肤浅的目的。相比结果而言,他对过程和领悟看得同样重要。2002年出版的《瓷绘霓裳》一书非常详细地记载了他如何从偶然看到一块民国时装人物画瓷片开始对搜集这个门类

的作品产生兴趣。随后他的夫人、女儿、学生、朋友都纷纷加入了为他在各地"淘宝"的队伍。这种非常冷门的瓷器品种当然是用于科研教育的极好材料,于是张朋川就写出了论文《民国时装人物画瓷器》,并辅导当时仍在读大学的大女儿张晶写出了《民国时装人物画瓷器中的妇女服饰》。

 张教授是一个爱好非常广泛的人。根据孟晓东和张晶的描述,他爱看京剧,爱外出旅游,爱看足球、篮球和拳击比赛,对新媒体如微博、微信等也是上手极快。不过在他如此众多的爱好当中,我认为最重要的一点是"热爱收藏"。张教授对各种资料保存之详细、品相之完好、典故之清晰是让我极为吃惊的。这一习惯的养成应该与年幼时母亲总带他去北京东单市场淘旧艺术品有关。之后他就开始集邮,最多时候有七大本,包括蒋介石做寿的邮票都有。集邮让他享受着"拿邮票过来就放水里泡,泡完用透明胶纸弄起来,再分类整理"的乐趣,也培养了耐心细致的性格。除了集邮之外,文物收藏可以算是他的专业活动。而每逢外出开会、布展或旅游,当地的古玩文物市场则是他必访之地。久而久之,经常陪同出行的孟晓东也掌握了不少"淘宝"的门道。在我们访谈的间隙,她不时拿出一些瓶瓶罐罐,为我们讲述每一个宝贝到家的过程。在张教授相当宽敞的住宅中,几乎每个角落都放着一些看似不起眼的罐子、盆子、茶壶……它们所蕴藏的知识和价值,只有专业人士才能读懂。但是仅仅将张教授的"收藏"停留在这等普通层面是远远不够的。以我个人的感觉,他对收集或者收纳的热爱已经到了形成"癖好"的程度。对这种癖好的解释是:无论看起来多么不起眼的东西,只要收着,时间总会慢慢培育它的价值。所以他至今藏着的"宝贝",有老师庞薰琹当年讲课的油印讲义,有"文革"时从造反派据点捡到的大字报,有七八十年代为孟晓东出试卷用过的蜡纸,有参与校友活动现场遗留的彩页广告……他的记忆力又是极好,在访谈过程中经常讲着讲着就离席去找实物,并且很快就能拿着它们回来。当我们为丰富访谈资料提出翻拍一些相片的时候,我着实被教授夫妇如变戏法那样陆续拿出的数十本相册震惊了,要知道这还没算他电脑里海量的数码照片呢。至于以近半个世纪之力收集起来的图书、画册、书信……更是多到不可胜数,乃至于"告急"的已经不是书架而是房间——作为权宜之计,他在不久前将一间卫生间改造成了资料库房。

 家中藏品丰富的一大好处,就是便于将这里开辟为第二课堂。说起来张朋川直到58岁准备来苏州大学之前,都从来没有过专职教书授课的经历。他是在同龄人已经准备放下教鞭含饴弄孙的时刻才开始与讲台和粉笔结缘,但是却很快展

示出了一位专家级学者应有的素养和气度。对此郑丽虹有这样的回忆："那时候我们研究生都是在张老师家里上课的。他会把他收藏的东西给我们看,以便我们产生切身体会。比如要研究历史,他就会拿出一些实物让我们去排序列。这样面对面接触实物的教学,让我们感觉非常直观,也就有很大的收获。"

每当这样的时刻,孟晓东则会准备一大堆水果小吃来款待这些年轻学生,这往往让后者迷惑自己究竟是来求学还是做客。

张朋川教授在苏州大学艺术学院主要讲授设计艺术学和美术考古学。既然来到苏州这样一座历史文化极其丰富的城市,他自然想到将古城悠久的历史文明纳入自己的研究视野。2014年出版的专著《平湖看霞:关于美术史与设计史》即收录了包括《苏州云岩寺塔灰塑图像考察和初析》《苏州宋代雕刻艺术》《苏州桃花坞套色木刻版画的分期及艺术特点》等在内的十多篇研究苏州工艺文化方面的论文。由于对历史知识和分析理论的稔熟,将它们套用到苏州工艺美术的现象层面来进行文化评判对张教授来说是轻车熟路。郑丽虹的个人专著《苏艺春秋——"苏式"艺术的缘起和传播》即是在她由张教授指导的博士论文基础上写成的。这部书于2012年荣获"胡绳青年学术奖",某种程度上也是对导师功力的认可。张教授还善于从古书中发掘对当今时代有建设意义的元素。当他在《中兴礼书》里读到南宋第一个官窑就是苏州的平江窑时,他就开始了历史梳理与实地探索相结合的研究。虽然至今尚未有明显成果,可他谈及此事时依然显得非常乐观:"现在我就在留心寻找这个平江窑的位置。要是能发现的话,对苏州的文化经济方面带来的好处是很大的。要比你挖出来金戒指、珠宝什么的有价值得多。"

张教授以研究为乐,同时又极具思想灵感火花。他时常在研究一件事物的同时突然就想到了其他尚待开掘的有价值方向。此时他往往会召集门下弟子并表示:"我现在研究项目太多,你们谁想要就拿去。"与一些"善于使用学生"的导师不同,他从来没有拉过哪一个弟子无偿写文章或是做项目。事实上他更喜欢一个人完成自己的研究课题,同时又不断想出别致的研究思路交给学生去选择发挥。"张门"弟子正是因为都能受到扎实培养,以及每人都有不同的研究领域和成果,所以总能在毕业时成为相关院校引进师资力量的抢手人选。

谈了这么多,也许会给人一种误解,即把张朋川教授理解为一个老学究那样的人物。这当然是完全不准确的。他其实富有幽默感,乃至学生往往在背后开玩笑称他为"老顽童"。郑丽虹举例道,有段时间张教授拔了几颗牙齿,后来遇到她

就自称"无齿之徒",直接让她笑到不行。张晶在接受采访时则回忆了 80 年代父女俩轮流啃金庸、古龙小说的历史——租一套书,白天女儿看,晚上老爸看,两人大觉这钱花得够本。即便在我们的访谈中,张教授也总是妙语迭出。他的书房门口挂着老朋友华人德先生的题字"大吉斋",对此他笑着说:"当初我住在葑门,他就写了'大吉斋'送给我。后来我才知道,苏州话里'葑门'和'封门'读音是一样的,所以连起来我这里就成了'封门大吉哉'。你看别人都是'开门大吉',我这里可是倒过来喽。"

幽默感这种东西完全是与生俱来的。而一个拥有幽默感的人,往往也就与乐观、豁达、勇气等特性紧密相连。以此反观张教授,可谓分毫不差。但他也并非完人,当我向他身边亲友问及其缺点时,得到的一致回答是"生活自理能力很糟糕"。孟晓东回忆了丈夫给女儿洗尿布的笨拙经过以及做红烧肉失败的离奇经历。张晶表示父亲从不考虑发型以及衣服下摆是否应该塞进裤子等问题。至于郑丽虹则故作一本正经地断言,倘若师母没能先把家里冰箱塞满食物,那么她就完全没法单独出门哪怕两三天时间。我觉得,这一点可能是大学者们的通病——无论是把支票当书签的爱因斯坦、走路看书撞树的陈景润,还是将马车车厢后背当成黑板的安培莫不如此。张教授的幸运是他有孟晓东这样一位细心且贴心的贤内助在侧,生活琐事从来不属于他需要烦心的领域。

张教授所住的小区内有一个很大的人工湖,每天早晚时分,他总是下楼沿着湖边漫步。当然如果有更多的空闲,他会走出小区来到风光旖旎的金鸡湖畔。"平湖看霞"是他晚年追求的一种闲适心境:"我一会儿看看湖,一会儿看看天边的晚霞。霞在湖里,是情人眼中的西施。我在湖边静静地看,看湖面的水波层层推进,看天边的晚霞层层移远。"

那一时刻,教授心中所想为何? 莫道桑榆晚,为霞尚满天。湖面虽只是轻波微澜,但湖底却有他一颗冉冉驿动之心。我想起采访结束时张教授那句豪迈的话了——等我 90 岁时,我会好好静下心来写一本自传!

张教授,祝您健康! 您的人生难以画尽,我辈后学只得且行且记。

专访

艺术世家

- 林风眠不知道是不是性格原因，在学校里跟学生是不大往来的。但他却偏偏很看重我父亲，跟他特别投缘，所以我父母结婚的时候他就给他们当了主婚人。

- 我读的是东直门小学。这个小学我记忆中是比较破的，去了以后因为我是外头来的学生，没有椅子可坐，一开始就只好跪在那边学习。

- 我当时兴趣很广泛的，1949年刚到上海不久我就参与拍摄过一个电影叫《影迷传》，导演是洪谟，这部片子在中国电影史上是挺有名的。

- 我那时候真是小孩子，很单纯，根本没把这考试当回事。临考那天我还买了票到上海天蟾大舞台看了场盖叫天的京剧呢，不过回来可被父母骂了。

顾 张老师好,感谢您抽空接受我们的访谈。

张 好,谢谢,我很高兴,也会努力配合。

顾 为了采访我阅读了您已经出版的著作和部分论文,相关的媒体报道,以及您身边一些亲友——比方说,您的舅舅大诗人艾青[①]——的传记。我本科读的是中文系,所以很早就对艾青先生有所了解。我个人还是盗墓悬疑小说的爱好者,您在西北考古的传奇经历对我有很强的吸引力。

张 （笑）考古和盗墓是两回事。不过我还真的钻过盗洞,这个你在我的书《黄土上下》里应该看得到。

顾 对,我读到的。还有您在十多米深的墓穴里临摹壁画,全心投入以致完全忘了外边世界的神奇经历。我听说您还有一部研究《韩熙载夜宴图》的作品,但不知为何到处都没能买到。

张 啊,那本是叫《〈韩熙载夜宴图〉图像志考》。书已经印好了但还没有上市,目前在等社科院的通知。

[①]艾青(1910—1996),原名蒋海澄,浙江金华人,中国现代著名诗人。1928年中学毕业后考入杭州国立艺术院。1928年在林风眠校长的鼓励下到巴黎勤工俭学,专攻绘画,同时接触欧洲现代派诗歌。1932年初回国加入中国左翼美术家联盟,从事革命文艺活动,不久被捕,在狱中坚持写诗。1933年第一次用艾青的笔名发表长诗《大堰河——我的保姆》,轰动诗坛。1941年赴延安任《诗刊》主编,出版《向太阳》《火把》等诗集。新中国成立后担任《人民文学》副主编,1957年被错划为右派,赴黑龙江、新疆等地劳动改造,导致创作中断二十余年。1979年平反后,任中国作家协会副主席。1996年在北京逝世。

生在重庆的常州人

顾 那我们开始访谈吧。我想请您从回答一个很小的问题开始。之前我看了您接受《苏州工艺美术职业技术学院学报》董波编辑的采访稿件,在文中您表示自己"出生在重庆,幼年成长在上海"。可是在您《黄土上下》一书的作者介绍里,相关描述却是"江苏常州人"。这是怎么回事,应该以哪个为准呢?

张 这个呢情况有点复杂,其实两种说法都是没有问题的。我的父亲张祖良是常州武进人,1937年抗战全面爆发,他带着我母亲——当时还没有我——从常州出发向西逃难,一路辗转来到重庆定居后才有了我,所以我确实是生在重庆的,那是1942年。

顾 1942年正是抗战最艰苦的岁月。

张 对。当时重庆经常有日本飞机来轰炸,大家都习惯了随时要逃难。有一次我母亲在逃难途中,一眼看到地上有一块罗马表。她当时正怀着我,肚子很大,半天才弯下腰把它捡起来。这块表后来我读书时一直戴着,到现在还保存得很好。虽然说起来这是无主之物,可经过这么多年,它已经变成记载我家经历的历史见证了。

顾 我注意到您曾经用过"张鹏川"这个名字,后来为什么把大鹏的"鹏"改成朋友的"朋"了呢?

张 是这样的,"张鹏川"是学龄前的名字。上小学后觉得这个"鹏"字写起来太复杂了,就改一个简单一点的同音字。

顾 就是这么简单的原因?

张 对,就是这么简单。不过后来我跟别人讲,说是"消灭麻雀"①的时候把它去掉的(笑),那是开玩笑。

顾 那您父亲是祖籍就在常州吗?

张 是的,我父亲出生在常州郊区的农村里。我的爷爷叫张湘苏,他是一个比较能接受新事物的人,后来创办了一所雕庄小学——这个小学的名字就是以当地地名"雕庄"来命名的——我好像还留有照片。因为我爷爷是校长嘛,我父亲当然从小就在这个雕庄小学里念书。后来他毕业考进了无锡中学,这个学校是出了很多名人的。他当时的国文老师就是钱穆②。钱穆给他们讲《战国策》,用的是一口流利的无锡话。我父亲在中学时代打下了比较好的国学底子。后来他想学画,就考到了当时的国立杭州西湖艺专。③

顾 我记得您的舅舅艾青也是从这所学校毕业的。

张 对,他是1928年考进去的,是第一届学生。我父亲和母亲是这个学校的第四届学生,他们俩也就是在那里认识的。当时学校的校长是林风眠④,他是有留法学画背景的。林风眠不知道是不是性格原因,在学校里跟学生是不大往来的。但他却偏偏很看重我父亲,跟他特别投缘,所以我父母结婚的时候他就给他们当了主婚人。你看就是下面这张照片。

顾 这张照片非常珍贵啊。林风眠可以说是中国20世纪画坛最早"开眼看西方"

① 这里指的是"消灭四害"运动。1958年2月,中共中央、国务院发出《关于除四害讲卫生的指示》,提出要在10年或更短一些的时间内,完成消灭苍蝇、蚊子、老鼠、麻雀的任务。

② 钱穆(1895—1990),江苏无锡人,字宾四,中国现代历史学家、教育家,国学大师。历任燕京大学、北京大学、清华大学、西南联大等校教授。1949年迁居香港,创办新亚书院。1990年在台北逝世,1992年归葬苏州太湖之滨。

③ 1927年,时任南京国民政府大学院院长的蔡元培建议"在长江流域再设一所国立艺术大学"。1928年,杭州西湖之畔成立了林风眠担任院长的"国立艺术院"并对外招生。学校师资阵容十分强大,西画系有吴大羽、蔡威廉;国画系有潘天寿、李苦禅;雕塑系有李金发、刘开渠;图案系有孙福熙、陶元庆。日后成为著名艺术家的赵无极、艾青、吴冠中、孙天赐、裘沙、王朝闻等都先后在此求学。1929年"国立艺术院"改名为"国立杭州西湖艺专",是新中国成立后浙江美术学院与中国美术学院的前身。

④ 林风眠(1900—1991),广东梅州人,现代著名画家、艺术教育家。1919—1925年赴法留学,1928年受蔡元培赏识与提携,出任杭州国立艺术院首任院长。1937年,日本侵华战争全面爆发。杭州国立艺术院向西南转移,并与北平艺专合并,身心俱疲的林风眠被免职并离开,从此渐渐退出中国美术教育主流。

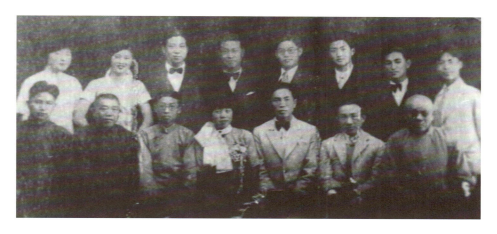

张朋川父母的结婚照。前排右一为祖父张湘荪,右二为林风眠,右三为父亲张祖良(后改名张恩),右四为母亲蒋希华。

的人之一,国立杭州西湖艺专就是蔡元培先生授意他主持创办的。

张 对,对,你记得很清楚。我父亲后来毕业了要找工作,林风眠就写了一封介绍信,把他推荐给张道藩。张道藩⑤你知道吧?他在国民党里面管文化的,相当于现在的文化部长。徐悲鸿最恨张道藩,因为老婆被他抢走了(笑)。那我父亲拿着这封介绍信呢,就去南京找张道藩。但是很不巧,他在南京待了好久都没见着人,只好返回常州老家。我爷爷虽然是一个小学校长,但家境其实并不算富裕。当时他对我父亲讲,说你不要想着去南京了,就留在家乡的武进女子师范学校⑥当老师吧。

顾 国立杭州西湖艺专的学制是四年。那么您父亲1931年入校,到毕业找工作不遂返回常州开始任教,应该是1935年?

张 差不多。

⑤张道藩(1897—1968),字卫之,贵州盘县人。1921年入伦敦大学美术部就读,成为该院有史以来第一位中国留学生。后在国民党内历任中央组织部秘书、南京市政府秘书长、中央组织部副部长等职务。他不但是民国时期知名政治人物,也是著名的文艺理论家,著有《近代欧洲绘画》《我们所需要的文艺政策》《三民主义文艺论》等书。

⑥该校前身为1906年常州贤达庄先识等人创办的"私立粹化女学"。1912年"私立粹化女学"被收归国民政府,更名为武进县立女子师范学校。1937年11月,常州在抗战中沦陷,女师被迫停办。1946年复校,并开始男女生兼收,校名遂定为武进县立师范学校,即今天的常州师范学校。

顾 这个时间点挺关键。因为不久以后,艾青先生和他的"小兄弟"张仃[7]先生就要来到武进女子师范学校工作,并收获各自的罗曼史了。

张 哈哈,是的。艾青在那里结识了韦荧,张仃认识了陈布文。

[7]张仃(1917—2010),号它山,辽宁黑山人。当代著名国画家、漫画家、壁画家、书法家、工艺美术家、美术教育家、美术理论家。曾任中央工艺美术学院教授、院长等职务。

我的舅舅艾青

顾 到这里,您能否转回去把您母亲方面的基本情况介绍一下?我从艾青先生的传记里读到,他至少有两个妹妹,即蒋希华和蒋希宁。

张 对,我的母亲就是蒋希华。我母亲家住在浙江金华的畈田蒋村。外公叫蒋忠樽,外婆叫楼仙筹。他们按革命时期的划分标准是开明绅士,开着两家杂货店——"永福祥"酱油店和"蒋贤兴"南货店,经济状况比普通农民自然好不少。他们也生了好多子女,除了我母亲和蒋希宁外,还有属于舅舅辈的蒋海济、蒋海涛,当然最出名的是蒋海澄,也就是艾青。我外婆生他的时候遭遇了很长时间的难产,所以生出来以后算命先生讲这个小孩是要"克"父母的,必须送出去寄养才能消厄。于是他就被送到一个叫作大叶荷的农妇家里,他是吃着大叶荷的奶水长大的。

顾 因此他后来写了脍炙人口的长诗《大堰河——我的保姆》。

张 是的。那么他呢从小对绘画写生就很有兴趣,所以初中毕业就考进了国立杭州西湖艺专。你要知道,他最初就是想要当一个画家的,留法也是为了去学画,写诗是后来的事。

顾 这点我从艾青先生的传记中也读到了。您母亲后来走上艺术道路,也是受到了这位兄长的影响吧?

张 有很大影响。不过她没有学画,她是学雕塑的。

顾 难怪她后来能在北京为人民大会堂、民族文化宫负责石膏花饰工程。那么她也就是在西湖艺专认识了您父亲,接着毕业后跟他到了常州?

张 是的,这是一条线索。另一条线索是,我舅舅艾青其实也没有在西湖艺专待多久。他1928年秋入学,到1929年春就赴法留学了。他后来告诉我,是林风眠跟他讲,说你在中国没什么可学的,你应该到法国去——法国是当时全世界的艺

术中心嘛。他接受了林风眠的建议,就去了法国的里昂,也是邓小平待过的地方。当时这个城市在法国还是比较重要的,艺术氛围也挺浓厚。在里昂的画室,他认识了一个好朋友,就是后来的中央工艺美院副院长雷圭元[1]。艾青在那里一直待到 1932 年 1 月,然后在 28 号也就是上海"一·二八事变"那一天坐船回国。回来不久他就在上海加入了中国左翼美术家联盟,从事地下文艺活动,然后到七月份在法租界被捕。他先是关在上海提篮桥监狱,后来转到了苏州反省院。

顾 他和张仃先生就是在苏州反省院认识的吧,但好像不是因为同一件事入狱。

张 这个我记不太清楚了。反正他们两个,还有江丰[2]——就是后来的中央美术学院院长——都关在一起。当时我父亲想要把艾青——其实就是大舅子啦——保释出来,但经济实力不够。不过幸好他有个好朋友叫吕白克[3],是宜兴人,很有钱。吕白克就出钱托人把我舅舅保释出来(张仃后来也通过其他途径获得了保释)。可他出来后又没有工作,我父亲就把他和张仃介绍到了武进女子师范学校当老师。艾青教书教得很好,身材又很高大,很受同学欢迎。当时女校里有两个高才生。一个叫韦荧,一个叫陈布文,她们分别和艾青、张仃好了,所以艾青和张仃就都成了常州女婿。我母亲蒋希华则是常州媳妇,哈哈,然后就是到 1937 年抗战爆发,我父亲带着她一直往西边逃难了。

顾 原来如此,这个圈子算是兜圆了。《黄土上下》开头对您的经历介绍我仔细看过。根据里面的记载,您第一次见到艾青先生是八岁时在上海,是这样吗?在这之前您从来都没有见过他?

[1] 雷圭元（1906—1988）,字悦轩,江苏松江县人。中国现代著名工艺美术家及工艺美术教育家、书画家。1927 年毕业于国立北平艺专后留校任教,1929 年赴法国学习绘画和染织、漆画等。1931 年回国,任教于国立杭州西湖艺专。新中国成立后,1953 年任教于中央美术学院实用美术系。1956 年任中央工艺美术学院副院长。1958 年主持人民大会堂、中国历史博物馆、中国军事博物馆、钓鱼台国宾馆等首都重要建筑的装饰设计工作。

[2] 江丰（1910—1982）,原名周熙,版画家、美术理论和美术教育家。1931 年参加上海左翼美术活动,筹建上海"一八艺社"研究所。1938 年赴延安,编辑《前线画报》,后任鲁迅艺术学院美术部主任。1949 年当选中华全国美术工作者协会副主席,1951 年任中央美术学院副院长。1957 年被错划为"右派",1979 年平反后出任中央美术学院院长,并当选中国美术家协会主席。

[3] 吕白克（1912—1988）,原名树德,江苏宜兴人,声乐教育家。肄业于国立杭州西湖艺专,曾任上海美术专科学校音乐系讲师、副教授,华东新旅文工团声乐教员。1955 年后任沈阳音乐学院副教授、声乐系主任。

张 对,没有。因为我父亲后来到了重庆在经济部当秘书。我舅舅呢1941年就去了延安,那时我还没出生。以当时国共两党的形势,他们要见面是很困难的。所以我直到新中国成立后的1950年,才在上海第一次见到他。

父亲与《新路》

顾 能否谈谈您父母1937年向内地逃难的事?这一段历史我几乎找不到,再往下我所知道的,就直接跳到您父亲举家迁往北平担任《新路》杂志编辑的时期了。然后有关这本《杂志》的研究,在国内也算冷门。我读到了一篇复旦大学学者写的论文《中国自由主义的最后一面旗帜——〈新路〉周刊始末》[1],得到了初步印象:它的创办人和参与者都是当时政治、经济、教育界的名流,这本杂志也被誉为"中国自由主义的最后一面旗帜"。

张 有人就《新路》写过硕士论文的,你可以找了看看。[2]我父亲当时在《新路》也是做经理而不是编辑。我还托一个台湾地区的博士从台北买到了《新路》的完整复印本。

顾 那篇论文我回去会找来看。现在请您介绍一下我上面提到的历史空白吧。

张 (笑)好,填补历史空白。这段经历呢我在《黄土上下》里没有提到过。1937年抗战爆发,沿海的人都往内地跑,我舅舅也跑到桂林去了,当时他还没有跟韦荧结婚。实际上他在1935年出狱后,是先回到老家奉父母之命和一位张竹茹女士结婚的。

顾 奉命成婚,是不是类似于鲁迅和朱安的关系?

张 可以这样说,就是所谓父母之命、媒妁之言嘛。他们是生了一个孩子的,名字

[1] 杨宏雨,王术静.中国自由主义的最后一面旗帜——《新路》周刊始末[J].学术界,2007(3).
[2] 大陆与此相关的学位论文主要包括两篇,即2005年上海师范大学代光源的论文《〈新路周刊〉研究》(导师许纪霖)和2007年复旦大学王术静的论文《<新路>周刊关于中国经济现代化的讨论》(导师杨宏雨)。

叫小七月,后来没人抚养就扔给了我母亲——现在很多人对艾青的了解都是不具体的,很多东西都不知道,你看过其他人写的艾青传记里没提到过这事吧?我父母婚后也生了几个孩子,逃难时我一个姐姐留在常州,后来吃咸菜得了百日咳死掉了。小七月被我父母一路带到武汉,也不幸生病死掉了。我上面还有一个哥哥,人很聪明的,三岁时看见一架飞机飞过,他在地上一横一竖就把飞机画了出来。他是跟着我父母一路去到重庆的。

顾 为什么您父母选择落脚在重庆,而不是其他地方呢?当时重庆可是日军轰炸的重点目标。

张 因为我父亲想在重庆找到工作养家,他在重庆是有一些朋友和老乡的。那么他们到达重庆之后,国民党正在招揽人才。我父亲由于工作能力比较强,文字功夫也还可以,所以就到了国民党的经济部去给翁文灏③做秘书,并得到了他的赏识。我父亲当时也画画,后来还办了画展。翁文灏就介绍了些朋友到我父亲的画展去买画,我家的经济条件就是通过那次画展初步得到改善的。那我父亲当然很感激啊,就要送翁文灏几幅画。可当时像翁文灏这样一些国民党高官很清廉的,他就是不收,说一定要花钱买才行。后来在工作过程中呢,我父亲又被中国资源委员会④的负责人钱昌照⑤赏识,不久就跟着他去了资源委员会。正是这个资源委员会和中国经济研究会在1948年合办了一个刊物叫作《新路》,编辑部就在北平东直门大街上。这样我父亲就带着我们一家从重庆搬到了北平,那时候我已经记事了。

顾 这下接上了。然后您母亲开始带着您休息天逛东单旧货市场淘艺术品。那

③翁文灏(1889—1971),字咏霓,浙江鄞县(今属宁波)人。生于绅商家庭,清末留学比利时,专攻地质学,获理学博士学位,于1912年回国,是民国时期著名学者,中国早期最著名的地质学家。抗战期间在重庆主持修建全国第一条客运缆车,曾任重庆国民政府经济部部长。

④中国国民党政府所属的主管重工业的主要机构,1935年4月在南京成立。由蒋介石自任委员长,翁文灏、钱昌照分任正、副主任秘书长。1938年资源委员会改隶经济部,由部长翁文灏兼主任委员,钱昌照任副主任委员。1946年又改隶行政院,由孙越崎任主任委员。

⑤钱昌照(1899—1988),江苏张家港鹿苑(原属常熟)人,1919年赴英国伦敦政治经济学院求学,1922年进牛津大学深造。1928年任国民政府外交部秘书,1930年任教育部常务次长,1932年任国防设计委员会副秘书长。此后,国防设计委员会改建为资源委员会,钱昌照任副主任委员。抗战期间,他与主任委员翁文灏合作,吸收和培养了大批建设人才。

么您的小学生涯是从重庆还是北平开始的呢？

张 从北平开始的，我读的是东直门小学。这个小学我记忆中是比较破的，去了以后因为我是外头来的学生，没有椅子可坐，一开始就只好跪在那边学习。

顾 跪着？

张 对，就是因为没有椅子嘛。后来我父亲交钱买了椅子，我才能坐着听课。不过这段时间也不长，因为《新路》周刊的寿命很短。它大概是1948年5月创刊，快年底的时候，由于北平形势吃紧，就把编辑部搬到了上海，但到了年底还是被国民党取缔了。当时我就是跟随父母迁居到了上海，读书也就转到了上海虹口第一中心小学。

顾 当时很多知识分子想走第三条道路，所以作为他们传声筒的《新路》同时不被国共双方看好。

张 对，那个时代，站在什么位置说话很重要。《新路》编辑部转移到上海后是设在礼查大楼⑥。解放军进攻上海时，因为礼查大楼旁边是苏联大使馆，炮火就没有往这边打过来。我们从大楼的窗口正好可以看到打仗的场景。我就在楼上面亲眼见到解放军进攻外白渡桥，第二天又看到百老汇大厦上面挂下来一条投降的白布。当时也有国民党的军队驻扎在礼查大楼，我记得走廊里来来去去的全都是军人。

顾 然后就进入新中国了，也就是在那个时候您和艾青先生初次会面了吧？当时他是什么身份，是作为军代表来接管上海文化系统的吗？

张 对的，最早北京的文化系统也是他接管的。我舅舅是最后一任鲁迅艺术学院的校长，当了有三年。那个学校一开始设在延安，后来跟着搬到了晋察冀石家庄西柏坡那边。有人讲艾青不喜欢解放战争，在那段时期没有写诗歌赞颂，其实是因为他搞了行政嘛。所以好多事情你不问我这样的人，外面人是搞不清楚的，我说的情况都是艾青自己跟我讲的。新中国成立后他首先接管了北平国立艺专，当时艺专有不少人说齐白石是反动文人、封建文人，提议要解聘他，就是艾青把他保下来的。有人讲是徐悲鸿把齐白石保下来的那不全面⑦，徐悲鸿只是一个体制外

⑥这里指的是礼查饭店大楼。礼查饭店（Astor House）是19世纪和20世纪上半叶上海的主要外资旅馆之一，坐落在黄浦江与苏州河交汇处，外白渡桥北堍东侧，今虹口区黄浦路15号。1959年以后改名为浦江饭店。

⑦当时徐悲鸿任北平国立艺专校长。

的艺术家,而当时党的军代表力量要比一个知名艺术家大得多。所以主要是艾青保住了齐白石,因为这个原因,后来齐白石跟艾青的关系就非常好。

顾 徐悲鸿后来担任了中央美术学院第一任校长。

张 对,中央美术学院就是由北平国立艺专等几所院校合并而成的。徐悲鸿当时在香港,是毛主席写信要他回来的。那时候好多知名艺术家都在香港观察形势,最后有的回来了,有的就没有。

考上央美附中

顾 新中国成立后,您父母就带着全家在上海生活了。这个位置很好,离他们的老家常州、金华都不远。然后您也就在这个城市顺利读完了小学和初中,直到考上中央美术学院附中开始自己的高中生涯。我想问的是,您从小在美术或者艺术方面得到的启蒙情况是怎样的?您的父母还有包括舅舅艾青给了您指导吗?或者说,促使您走上艺术道路的第一个路标是谁给出的呢?

张 可能与家里的艺术氛围有关系吧。毕竟我父亲是搞绘画的,母亲搞雕塑设计和创作。我小时候就是喜欢画画,小学时代画了一幅内容是小孩玩耍的画,背景可能是上海的外滩公园——我有点不记得了——后来这幅画被选到英国去展览了(笑)。要说家长的实际指导其实不太多,我父亲一直是很忙的人,总是在外边跑,做过不少工作,比如在上海的《纺织月刊》当过编辑。我母亲呢,忙着为一些展览会做筹备,比如1953年上海举办的全国土产展览交流大会。那是一个规模很大的展会,就是在上海跑马场——现在叫人民广场——里面进行的,我母亲带着一批人为展会做了很多沙盘和模型。后来中国第一批衣服店里中国人形象的模特架子也都是她们搞出来的。然后她又参与筹办了一个太平天国的展览,做了洪秀全和李秀成的像。她经常做雕塑的,做过毛主席的像,还做过一个志愿军英雄叫杨根思的像。

顾 在家并没有得到严格训练,那么您在小学和初中教育里得到了这方面的辅导没有呢?

张 小学基本没有。那时候小学课少,空得很,闲暇时间玩的机会最多。我当时

电影《影迷传》海报。

兴趣很广泛的,1949年刚到上海不久我就参与拍摄过一个电影叫《影迷传》①,导演是洪谟,这部片子在中国电影史上是挺有名的。12岁六年级时我又差点成为电影《三毛流浪记》的主角候选人。

顾 太有趣了,回头我要找这本《影迷传》看一下。

张 好像很难,我请朋友找过都没有,电影档案馆里不知道有没有拷贝。你要是能找到的话可以复制一份给我保存。

顾 没问题,我会用心去找。那么请谈一下您的初中生涯吧,您小学毕业后进入了哪所中学呢?

张 就是虹口中学嘛,当时算是虹口区最好的中学了吧,我跟那里的一位美术老师叫朱膺②的关系不错。他是1935年考入国立杭州西湖艺专的,算起来就是我父

① 本片由大同电影企业公司出品,导演洪谟,编剧黄佐临,主演有乔奇、高博、言慧珠等,1950年正式上映。

② 朱膺(1919—),浙江萧山人,1935—1940年求学于国立杭州西湖艺专绘画系。西画师从林风眠、吴大羽、方干民、蔡威廉、李超士、关良等;国画师从潘天寿、张红薇等。1947年起在上海新陆师范、上海虹口中学任教。1956年任同济大学建筑系讲师,后升至教授。

1956年,朱膺与当年考上中央美院、美院附中的学生合影。前排右为朱膺,左为陈铁生;后排右为胡贻孙,左为张朋川。

母的师弟,西画学的林风眠,国画学的潘天寿,后来做到上海同济大学的建筑系教授。所以你可以想到当时虹口中学的美术老师实力有多强,完全不是现在的中学美术老师可以比的。我毕业那年中央美院附中③在上海招了六个人,其中两个(包括我)就是他培养的,此外他还培养了一个考上中央美院的学生。同一年辅导三个学生考入中央美院,这个老师厉害吧。

顾 确实相当厉害,那可以说您开始踏上美术创作正轨,这位朱膺老师起到很大作用了?

张 是的,我很感激朱膺老师,我们也常有联系,他快90岁的时候还亲笔给我写信呢。所以虹口中学是非常强的,当时即便是副课老师像音乐、地理、植物什么的也都是一流的人才。我们学生在课外都进入各种兴趣小组,我就是在美术组里。

顾 美术组的学习给了您哪些锻炼呢?

张 主要是学画一些简单的石膏像,我在国画方面的基础部分还是得益于我父

③ 该校创办于1953年10月,首任校长丁井文,教学风格上受苏联美术教育风格影响较大。

亲。

顾 您父亲在新中国成立后还继续从事艺术事业吗？您上面提到他从事过多项工作，其中包括编辑。

张 新中国成立后呢他一直是想要搞艺术的。1956年时，他听说北京的王府井画店——不知道现在还在不在——缺一个经理，就找在北京的江丰帮忙想调过去。谁知刚调过去不久，"反右"运动就开始了。江丰被打成右派，丁玲也被打成右派，吴祖光也被打成右派。艾青跟他们是好朋友，所以成了一个"联络人"——那当然也是一个右派。我父亲在中间也脱不了干系，但他名气没那么大，所以没赶上五七年的第一波，而是到了五八年"补"了一个右派。

顾 《黄土上下》里谈到，您是1958年暑假回到上海才知道父亲成为右派这件事的。其实当时一些所谓补划右派，往往只是因为本单位右派名额不够而被冤枉划入。

张 怎么说呢，反正他就成了补划右派，这一"补"我们家整个情况就很不同了，当时"地、富、反、坏、右"都是被打倒的对象，叫做"黑五类"。"黑五类"的子女虽然被称为"可以教育好的子女"，但处处受到限制和责难，读书、工作、婚姻都比普通人麻烦得多。

顾 当时中央工艺美院的老师如庞薰琹④等，这个时候也都被打成右派靠边站了，直到"文革"之后才陆续恢复名誉和职务。

张 对，你看到《黄土上下》开头他写给我的那封信了吧，当时他的右派帽子还戴在头上的。那时候他只给两个人写过信，一个是在美国的丁绍光⑤，另一个就是我。

④庞薰琹（1906—1985），字虞铉，笔名鼓轩，江苏常熟人。1921年考入上海震旦大学学医，课余学绘画。1925—1930年赴法国巴黎学画，回国后参加旭光画会、苔蒙画会，成为当时有进步倾向的新兴美术启蒙运动组织者之一。1932年与张弦、倪贻德发起成立美术社团"决澜社"。1936年起辗转任教于北平艺专、四川省立艺专、重庆中央大学、中山大学。1949年5月29日与刘开渠、（郑）野夫、张乐平等代表上海美术界在《大公报》发表迎接解放的"美术工作者宣言"。新中国成立后历任中央美术学院华东分院教授、教务长。1953年在北京中央美术学院任教，并负责筹建中央工艺美术学院。1956年，中央工艺美术学院正式成立，任教授、第一副院长。1957年被错划成右派。1979年恢复政治名誉和职务。

⑤丁绍光（1939—），陕西人，著名美籍华人画家。1962年毕业于中央工艺美术学院，1962—1980年任教于云南艺术学院，是中国现代画坛"云南画派"的创始人。1980年7月赴美定居，现任中外十余所大学名誉和客座教授，国际中国美术家协会会长，美国世界美术家联盟首任主席。

他就觉得我们两个人是不会干坏事的。你知道那个时代的人对政治特别敏感,搞不好就会被人暗地打小报告的。

顾 您跟庞老师是在北京才认识的吗?还是之前就有过交往?

张 我是到北京去后才认识他的。他跟我舅舅也是好朋友嘛,都一起在法国留学的。

顾 那您当时参加中央美院附中的入学考试情况是怎样的?

张 那是1956年,中央美术学院附中在上海地区设了考场,我记得就是在华山路上的上海戏剧学院里。当时比较难考,整个上海地区有1300多人报名,但录取名额只有6个。我那时候真是小孩子,很单纯,根本没把这考试当回事。临考那天我还买了票到上海天蟾大舞台看了场盖叫天的京剧呢,不过回来可被父母骂了(笑)。

顾 是对考试很有信心,还是真的不知道它有多重要?

张 那时候真的不太懂。后来考上了,美院附中过来负责招生的赵友萍老师就找我问话。她个子很高,人也长得漂亮,她的先生是上海美院第一任的院长李天祥。我记得当时她问我,有没有去过北京啊?认不认得路啊?然后再告诉我"去北京就在前门火车站下车,有一个电车到王府井的,王府井下来你拐一个弯儿就到中央美院啦"。

顾 1956年您也就十四五岁,就一个人从上海跑到北京了,您父母不担心吗?

张 我舅舅那时候在北京工作啊。那年暑假我提早好一段时间就到了北京,没开学就住在舅舅家豆腐巷九号的宅子里。我记得那里距离老火车站比较近,前头就住着徐悲鸿,现在那巷子恐怕都拆了。我在那里住了将近一个月,每天跑来找我舅舅的文艺界人士很多,不同派别的人都想通过他来认识别人,然后我也就跟着结识了一些名家学者。

顾 接下来就开学了?

张 对,9月份就开学了。

庞薰琹先生1978年7月5日写给张朋川的信。当时庞先生还顶着"右派"的帽子。

国画梦断

- 我当时一心就是要画画,哪想去搞理论啊,所以没有同意。如果我进了那个美术史系,现在我跟邵文良、薛永年他们就是同学了。
- 庞薰琹、张仃等法国留学回来的人,在工艺美院讲现代主义绘画教育的东西。于是我们就是新中国成立以后第一批接受现代主义绘画教育的人。但他们不能大张旗鼓地讲,我们也只能偷偷摸摸地学。
- 我可以告诉你,中国第一个演布莱希特话剧的就是我,呵呵,连黄佐临都在我后面。
- 当时跟我一起到人事局报到的人还有谁呢?有胡锦涛、温家宝——真的,大家都在那里等分配。
- (常沙娜)跟我们说,你们别以为敦煌苦,敦煌是个小上海啊。敦煌的女人还穿高跟鞋的,你们不要怕在那里找不到对象。

我就是想当画家

顾　您在北京的求学生涯其实包括高中和大学两段。高中阶段是 1956—1960 年在中央美院附中,大学阶段是 1960—1965 年在中央工艺美院壁画系。请您先回忆一下高中阶段的生活。

张　1956 年 9 月我进了美院附中开始读书。我记得很多老师都特别年轻,而且后来都调到美院去当老师了——当时美院和美院附中差不多就是高年级和低年级的差别(笑)。那么我们这些进入美院附中的人,基本上就是准备将来要当画家的。能考进这所学校的毕竟都是少数精英嘛,大家都想着要当大画家的。

顾　您的意思是说,您当时的理想是成为一名画家,并没有想到要去考古,或者说美术考古?

张　(摆手)没有,没有,从小到大我身边接触的都是画家和艺术家嘛,没有接触过考古学者。不过人的事业、命运往往和从小的理想不能完全合拍,我后来进入考古领域也是没有选择的选择。

顾　我预感到将听闻一段曲折的经历。美院附中和中央美院的校舍当时靠得近吗?

张　不是近的问题,可以说最早美院附中就是在中央美院内部的,一直没有分开,直到我三年级的时候盖了楼才分出去。

顾　那你们的学习情况怎样?

张　1956 年我们入校时,配备的老师都是全国第一流的人才。在他们的指导下,我们的素描啊、创作啊都练得非常好。而且附中还有一点与众不同的地方,就是非常注重文化课。那时候我们是要读四年,现在都是三年了。我们多出来的一年时间就是要学文化课。

顾 是单独用一年来学文化,还是文化与艺术教育同时进行?

张 同时进行的,其实就是拉长了学时嘛。因为学校注重文化教育,所以从美院附中出来的学生,哪怕最后不是搞绘画,在文化知识上也不输给普通的高中生。比如我们同学里有一个叫倪震①的,后来到北京电影学院学电影美术,毕业后就留校了,是张艺谋和陈凯歌的老师。还有一个同学叫沈尧伊②,他现在是中国舞台美术的一个权威。这些人虽然从附中毕业以后走进了不同领域,但依然通过努力发展成了自己行业的顶尖人物。我现在回想这是为什么?应该就是由于当时学校教文化课的老师都是非常好的,给我们打下了很深厚的文化基础。附中不是单纯就教我们画画,这一点非常重要。

顾 学校教的不仅仅是艺术。而老师也往往具有留洋经历,甚至和西方的一些大师有直接的沟通。这种环境下教育出来的学生,其素质和底蕴绝对不是现在遍地开花的一些艺校可比。但是话又说回来,五十年代的教育从制度到内容基本全盘照抄苏联,这是不是导致你们在吸收西方现代美术思想方面存在一定的障碍?

张 这个呢肯定是这样的,当时整个大环境就是如此嘛。那时候我们国家实际上讲马克思主义并不太多,多的是讲斯大林主义。

顾 具体到美院附中,有哪些表现呢?

张 附中当时受苏联影响很大啊,整个苏式教学方法几乎就是原封不动地移植到了我们国家的美术教育事业上来。你看学画就是从石膏像画起,画三角体,画球体,画石膏头像,最后画完大卫石膏像给你毕业,这完全是苏联的那套模式。那么五十年代这么搞也就算了,问题是半个世纪后的现在我们还是这个模式呀,要考美术院校的话一定要画石膏像,所以中国的美术教育至今还是非常落后的。为什么是这样呢,因为很多很多的老师、校长都是在这种苏联模式下培养出来的,他们已经习惯那种艺术模式,那么当然会在学校里再把那套东西一代一代地往下传。

顾 我有一个朋友是中学美术老师。我想我要是跟她说学画不需要画石膏像什

①倪震(1938—),江苏吴县人。1956年入中央美术学院附中学习,1960年入北京电影学院学习绘画、电影理论、书籍插图。1980年起在北京电影学院任教。

②沈尧伊(1943—),上海人。1961年毕业于中央美术学院附中,1966年毕业于中央美术学院版画系。先后在天津美术学院、中国戏曲学院舞美系、中国人民大学徐悲鸿艺术学院任教,现为教授、博士生导师。

么的她会很惊讶。

张 这种教育模式实际上是非常不对的。十五六岁的娃娃正是对艺术感觉最敏锐的年纪。这时候你叫他们去磨铅笔、画石膏，就整个儿的把人从活的画死了。这很不对，我不太喜欢这个。我个人当时更喜欢国画，不想画油画。我父亲求学时受到过潘天寿的指导，而我则比较喜欢李可染。

顾 附中允许你们自由选择绘画方向吗？

张 开始我们是什么都要学的。到第四年才开始分专业，整个班分成油画、国画、雕塑三个方向。我国画画得好，就做了国画方向的课代表。那时候我们的国画老师是卢炳炎，后来他用的更多的名字是卢沉③，他跟我关系很好的。他是叶浅予的研究生，他的夫人是我的高班同学周思聪。当时研究生可是非常少的呀——在60年代，大学生都凤毛麟角，别说研究生了。卢炳炎老师是苏州人，教我们的时候还没结婚，在学校里和老母亲住一个单间。我呢是常州人，又是课代表，所以跟他的关系就非常好。

顾 这样看来，当时您确实有很好的条件和环境，来朝着国画家的方向发展。

张 我有的只是身边的小环境。我毕业的时候是1960年，当时我的国画已经有一定水准。你看我收在论文集《平湖看霞》里那幅《苏州城外运河闹》了没有，那是我1959年画的，那时候我才17岁啊，按当时我的国画水平应该是可以进入中央美院深造的。但60年代初是什么形势呢，我们这代人你知道是不可能不面对政治问题的。那时候毛泽东就讲"千万不要忘记阶级斗争"。所以但凡出身不好的，原则上就失去了读大学的权利。我举个例子，我们班上有个跟我一起从上海考到美院附中的同学叫刘宇一④，他油画画得很好，后来中国第一张拍卖到一千万元的油画作品《良宵》⑤就是他画的。但当时他就因为父亲在监狱里服刑，就没有机会

③卢沉（1935—2004），江苏苏州人，中国著名国画家。早年在苏州美术专科学校学习西洋绘画，1953年考入中央美术学院国画系，从师叶浅予、蒋兆和、李可染、刘凌沧等，1958年毕业并留校任教，后担任中央美术学院教授。

④刘宇一（1940—），南京人，1960年毕业于中央美术学院附中。擅长大题材油画，是新中国自己培养的享有国际盛名的油画大师。代表作包括《伟业千秋》《博爱颂》《良宵》《瑶池会仙图》等。现旅居香港，为香港宇一画院院长，南京大学、东南大学客座教授。

⑤油画《良宵》是画家刘宇一自1982年起历时六年创作出的杰作。画面生动地描绘了毛泽东主席和数十位中华人民共和国缔造者们与各族代表在皓月明媚、宫灯高悬的庭院中吟诗作画、品茗倾谈的情景。

1959年,张朋川第一次来到苏州,住在同学的亲戚家里。清早,他在离住所不远的阊门外运河边写生,看到河里满满当当划动着的乌篷船把水面挤出许多细密的褶皱,抬眼能望见两座桥,其中一座桥身上挂着"大跃进安全月"的标语。以上情景都被他画入了这幅《苏州城外运河雨》的国画当中。

张朋川访谈录

读大学。所以并不是说你的艺术功底比较出色就一定可以去深造的。

顾 那您是比较幸运了。

张 我呢情况比他稍微好一点,那么就让我上大学了。那时我第一志愿报的就是中央美院国画系,第二志愿是中央工艺美院的壁画系。按专业水平来说,我觉得自己可以考取第一志愿,不过那时候我已经属于出身不好的那批人了,国画专业又相当热门,所以我自己也明白没啥希望。那时附中的校长丁井文对我们挺好的。他给我做工作,说中央美院刚成立一个美术史系,知名度还不高,你可以去考那个试试。可我当时一心就是要画画,哪想去搞理论啊,所以没有同意。如果我进了那个美术史系,现在我跟邵文良⑥、薛永年⑦他们就是同学了。

⑥邵文良(1942—),陕西人,中央美术学院美术理论专业毕业,原中国历史博物馆展览部研究馆员。

⑦薛永年(1941—),北京人。著名美术史学家、美术评论家。现任中央美术学院人文学院教授、博士生导师。

"反右"改变了命运

顾 您没能达成理想,中国也许失去了一位很好的国画家,但多年后却收获了一位彩陶研究专家。(笑)那您在附中就读期间,您的父母、舅舅这些人各自的情况如何呢?

张 我母亲新中国成立后一直在上海中苏友好大厦(现在叫上海展览馆)工作,这个大厦我觉得可以算上海在新中国成立后落成的建筑里面最漂亮的一座了。我母亲在单位里面做花饰工,上海不少建筑的石膏花饰、小型雕塑还有门上的八宝图案都是出自她手。到1958年的时候,北京为了给建国十周年献礼,准备要搞"十大建筑"[①]。当时人才非常稀缺,所以就把我母亲和她的那批花饰工队伍,从上海一起带到了北京第一建筑公司。我母亲任花饰工组长,在张百发手下做事。她在北京是做出一点成就的,她带队承担了人民大会堂、历史博物馆和民族文化宫三个项目里的石膏花饰工作,人民大会堂大厅顶上的那个很大的石膏花就是她负责做的。她到北京后还买了一所小房子,到现在也已经五十多年了。

顾 就是中南海西边的那一所是吧,我在相关材料里看到了。里边还说"文革"时您母亲为了避免灾祸,在那里主动烧掉了很多文物字画。那您当时在美院附中读

[①] 1958年8月的北戴河会议上,中央确定兴建十大建筑以迎接国庆十周年庆典。十大建筑于1958年9月开工兴建,在新中国成立十周年大庆前夕竣工。整个工程由周恩来总理直接领导,万里担任总指挥。短短时间内,北京34个设计单位,包括梁思成等来自17个省市的30多位顶级建筑师,全国各地10万建设大军投入此项巨大工程。到1959年9月,历时一年建设的十大建筑全部竣工并投入使用。最后完成并确定为首都国庆十大建筑的是:人民大会堂、中国革命历史博物馆、中国人民革命军事博物馆、全国农业展览馆、民族文化宫、北京工人体育场、北京火车站、民族饭店、华侨大厦和钓鱼台国宾馆。

1959年,与母亲同游北京北海公园。

书时,是住校还是住家里呢?

张 一开始住校啊,后来那房子买下来我就住家里了。

顾 那您父亲没有一起到北京?

张 没有。他在1958年划为右派后就被劳改了。当时还算比较照顾他,因为有绘画方面的特长,就没做太多苦工,让他在上海提篮桥监狱协助官方做些画展布置方面的事。

顾 什么时候释放的呢?

张 60年代初吧。释放后他就回到武进乡下的雕庄开始当农民了。这个释放并不等于右派"摘帽",所以他的生活实际上还处于一种被管制的状态,轻易不能离开常州的,更不要说去北京了。

顾 所以主要是您和母亲两人在北京生活。

张 对,不过我母亲到1962年的时候也失掉了工作。因为之前是"三年困难时期"嘛,国家厉行节约,馆堂会所里的石膏花饰被认为是铺张浪费不能再搞了。所以她没有花饰工作可干,就算"自动离职"。

顾 这一时期您舅舅的情况如何?

张 我舅舅 1957 年就成了右派。他和当时的夫人高瑛先是被发配去了东北。到 1959 年 9 月,王震将军邀请他回北京参加建国十周年庆典。完了之后,他就在王震的帮助下一家去了新疆,一直住到 1975 年才回来。

顾 艾青先生是在 1956 年与韦荧女士离婚,然后和高瑛女士在一起的。他和高瑛的第一个孩子叫作艾未未,现在也是一个知名人物。您和他算起来是表兄弟,彼此熟悉吗?

张 (笑)当然了。艾未未是 1957 年生的,1958 年艾青和高瑛去东北,艾未未就寄养在我家里,算起来前后住了有三年呢,你说熟不熟? 我还有一个画家表弟叫艾轩②,现在也比较有名。艾轩和艾未未因为同父异母的关系是不来往的,但我跟他们两家的关系都还可以,后面的事情我就不多说了。

顾 那就回到您自己的事情上。您在美院附中度过的四年恰逢反右斗争和"三年困难时期",您应该见识到一些学校教育之外的政治斗争和社会动荡,这方面您有什么记忆吗?

张 一开始还没有到"三年困难时期"。1957 年我是参加了美院的反右斗争的,所以全过程我都知道的。什么时候开过会,谁谁谁在上面发了言我都记得清清楚楚。当时每个人的神经都非常紧张,这种状态下你遇到的事情都会很深刻地记住。所以像徐悲鸿夫人廖静文是怎么发言的,石鲁③是怎么发言的,我都记得。当时负责主持会议的就是康生。

顾 尽管您参加了反右斗争,但自己却也背负着"右派子女"的精神枷锁。我想这可能就是您毕业时选择第二志愿的一大原因吧? 请您谈谈这方面的情况。

张 当时我那样的情况,能够有机会读大学确实已经不错了。我的第二志愿是中

② 艾轩(1947—),浙江金华人,诗人艾青之子(母亲韦荧)。1967 年毕业于中央美术学院附中。国家一级美术师、中国美术家协会会员、中国油画学会常务理事。

③ 石鲁(1919—1982),四川仁寿人,当代中国画家。1940 年赴延安入陕北公学院,从事版画创作,后专攻中国画。1959 年,石鲁创作了《转战陕北》,奠定了他在美术界的地位。1964 年他创作的电影剧本《刘志丹》被批为反党事件,他遭到批判,压力之下得了精神分裂症。"文革"中又被逮捕,差一点判了死刑。"文革"后重返画坛,担任中国画研究院院务委员,陕西美协、书协主席,陕西国画院名誉院长等职。

央工艺美院的壁画系。我记得入学口试的老师是叶浅予。他知道我是艾青的外甥，一看到我就只顾和我打听"艾青在哪里啊"、"他现在情况怎么样啊"，也不问别的了，呵呵。

顾 说起来中央工艺美院和中央美院也是有千丝万缕联系的。那您是怎么会选择壁画专业来当自己的第二志愿呢？

张 我们在美院附中的时候正好了解到了墨西哥的壁画运动④，那时候很兴盛。之前有个智利的画家叫万徒勒里⑤在北京搞过展览。后来我们就知道了很多壁画运动的历史知识。壁画是一种我们很羡慕的公共艺术，我看到的是面向公众的大画，在街头上很大很震撼的样子。当时像里维拉、西盖罗斯都是我们崇拜的名家。我选壁画专业，就是希望也能够画这种大画。

顾 我能够从您的描述里感受到当时高涨的革命气氛。

张 我这样的人其实不喜欢学院派的，骨子里总是有点抵触苏联的那套东西。所以壁画可以说是从另一个角度——那种大空间啊、大场面啊——吸引了我，当时我就是很想画大画。

顾 那您在美院附中时期有过壁画创作的经历吗？

张 有的，那是1958年，还没有到"三年困难时期"。这个"三年困难时期"以前叫"三年自然灾害"，后来发现其实并没有什么灾害，都是人搞出来的。那时候是"全民壁画运动"，到处有人画，也到处需要人画。美院附中把我们派到北京好几个地方去画壁画，我那时去的地方是北京丰台汽车厂。画好以后朱德朱老总来参观的，他就从我跟前走过。

顾 这种全民画壁画运动跟当时的全民写诗运动、村村出诗人估计差不多吧？

张 对的，还有诗配画什么的。

④墨西哥有传统的壁画创作历史，首都墨西哥城被称为"壁画之都"。现代墨西哥壁画艺术发展被称为"壁画运动"，时间从20世纪20年代开始到70年代结束。墨西哥"壁画三杰"——里维拉、奥罗斯科、西盖罗斯是其中杰出代表。

⑤何塞·万徒勒里（Jose Venturelli，1924—1988），智利著名画家，14岁入智利国立美术学校学习绘画，后在智利大学美术学院学习壁画创作。1952年起，他多次往来于拉美、欧洲和中国之间，并从包括中国水墨画在内的各种造型艺术中获益匪浅。他的作品始终保持着对普通民众生活状况和阶级差异的浓厚兴趣。1955年10月和1973年7月，何塞·万徒勒里两次在中国举办画展。1988年9月17日在北京逝世。

顾 您说选择壁画是为了可以避开苏联学院派美术教育。可当时的壁画应该都是表现革命主题,在表现手法上难道不是用苏联的那一套?

张 (摆手)这个完全不一样的。当时毛泽东提到的是革命现实主义和革命浪漫主义。所以我画了一个麦子弯过来的壁画,一个小孩在麦秆上面吹笛子,底下还有一个太阳,太阳都比麦子还要低。

顾 太阳比麦子低会不会犯政治错误啊,这画面想象起来就是典型大跃进"放卫星"的风格。

张 对,"大跃进"的时候可火了。天天红烧肉、白面馒头,村里的小学生经常喊共产主义要来啦,明天就是共产主义啦。(笑)

顾 但这样的幸福日子到1958年年底差不多就全然变样了,然后成百上千万人没有饭吃。

张 我常常开玩笑,说我自己要到90岁才写回忆录的。(笑)因为我和很多现在出现在现代史、文学史里的人见过面,彼此在一种外部条件很不好的情况下谈过话,那时的语境当代人很难理解。

美院求学生涯

顾 好的,刚才就着壁画讲了这么多,现在我们回到您的入学口试吧。当时叶浅予先生就问了下艾青先生近况,然后您就进入中央工艺美院读大学了?

张 差不多是这样,当然之前的专业考试我是合格的,我的专业老师卢炳炎就是叶浅予的学生嘛。他们那批人对艾青是比较看重的,觉得艾青给过他们帮助和好处。但后来艾青讲了,说我能给你们什么好处啊,反而是我把你们给连累了。

顾 进了工艺美院,您与雷圭元、庞薰琹、张仃等老师的交往就多了吧。当时的院长我看材料说是邓洁,张仃老师是从中央美院调过来的,而庞老师由于被打成"右派分子"已经"靠边站"了。

张 邓洁不来的,因为他是轻工业的副部长,在这里当院长只是挂名。张仃来了是做副院长,雷圭元也是副院长。我到了工艺美院后,实际上这几个人和我都是有关系的。雷圭元不用说,是我舅舅的好朋友。他的夫人和我母亲又是金华八婺女中的同学。他当时没有小孩,于是艾轩就认了他做干爸爸。我跟庞薰琹嘛关系也很好,这个可以以后再说。张仃呢,他夫人陈布文是我父亲的学生,那时候她在工艺美院教语文,课上得很好。她给我们念的古诗带有浓重常州腔,不过很好听。他们三家那时候都住在离工艺美院很近的朝阳门外的白家庄,而且住在同一栋楼。但有一阵子彼此关系不太好,因为反右嘛,你把他打成右派,他又把你打成右倾,所以互相之间关系有点微妙。那时我要去其中一家的话得比较小心,要避免被另外两家的人看见。

顾 我记得张仃先生在延安的时候画过一副很大的鲁迅像。我见过以那幅画为背景的照片,里面除了张仃一家,还有作家萧军。

张 张仃是很崇拜鲁迅的。他 1938 年去延安后,就在鲁迅艺术学院任教。至于

那幅画呢,大概是1941年的时候,为纪念鲁迅逝世五周年画的,鲁迅是1936年去世的嘛。他跟艾青认识很早,一起坐过牢,所以这个交情就很不寻常。1956年的时候艾青见到张仃,老远就喊"少先队员来了!少先队员来了!"把他叫作少先队员(笑),因为他个子矮嘛,但他人长得是比较精神的。

顾 艾青先生长张仃先生七岁,再加上身材高大,这么称呼张仃先生倒也能够理解。那我们再回到中央工艺美院,据我了解当时它有四个系:染织、陶瓷、装饰美术,还有一个室内装饰。您读的壁画专业属于哪个系呢?

张 就在装饰美术系里面,它分为三个专业嘛,一个叫商业美术,一个叫书籍装帧,另外一个就是壁画。

顾 那么说说您的壁画专业吧,这是一个新专业还是有较长的历史了呢?

张 可以说是一个新专业。因为当时北京要修地铁,样板当然是学习苏联老大哥的莫斯科地铁。那么莫斯科地铁里有很漂亮的壁画,所以我们北京的地铁里就也要搞壁画,于是就诞生了这个壁画专业,这是和地铁建设紧密相关的。我们不是第一届学生,但我们这一届一共就只有六个人,而且全都是从美院附中升上来的。我们的绘画底子是很好的,好到什么程度呢,好到一些年轻老师还没有我们水平高。他们后来都不敢教我们了,只好请一些老先生来上课。(笑)

顾 您的意思是说你们一个壁画专业班只有六个人?

1960年,壁画班六位同学在中央工艺美院校内合影。人物从右起分别是:张朋川、樊兴刚、秦龙、吴华伦、张凤山、张宏宾。

张　是的，一开始六个，后来一个叫秦龙的还生病留级了。① 我们那时候是精英教育，平均三个老师教一个，老师的数量超过学生的数量，跟现在完全不一样的。

顾　您进了中央工艺美院的壁画专业，又是接受这样的精英教育，心中肯定想着今后能大干一番事业，至少能顺当地按预计在地铁行业里负责壁画创作。可最后您是阴差阳错进了考古这个领域，这里面显然又有曲折的故事。

张　对，这里是很有趣的，先说近的吧。我们六个人入学以后呢，因为专业底子特别好，很多年轻老师都不敢教，所以叫了很多老先生来上课。这里面就包括了庞薰琹。他给我们讲的是装饰画，中国的装饰画就是他提出来的，他油印的讲义我现在还收着呢。庞先生讲的装饰画对我影响很大，他从民间美术这个角度来讲中国传统美术史，从工艺美术的角度讲我们的传统美术，这是一种很新颖的视角。还有一些从欧洲留学回来的老师，给我们带来了一点现代流派的东西，像毕加索之类的，这对我的触动也很大。

顾　比如张仃老师？我记得他在 1956 年时曾拜访过毕加索。

张　嗯，他是见过的。当时庞薰琹、张仃等法国留学回来的人，在工艺美院讲现代主义的东西。于是我们就是新中国成立以后第一批接受现代主义绘画教育的人。但他们不能大张旗鼓地讲，我们也只能偷偷摸摸地学。就算这样，后来还是被发现并受到了批判，这就是"中央工艺美院六零班事件"。北京团委下红头文件的，说六零班是资产阶级修正主义的苗子，这就是我们那一批人当年的经历。后来中国第二次再有现代主义思潮涌现，就是"文革"后的星星画展② 了。当时那批人里就有艾未未啊，还有我的一些朋友、同学。现代主义艺术比较可惜，直到现在它也

　① 这里的六人包括张朋川、樊兴刚、秦龙、吴华伦、张凤山、张宏宾。樊兴刚（1941—），上海人，1965 年从中央工艺美院毕业后分配到甘肃省敦煌研究院工作。秦龙（1939—），四川成都人，1966 年从中央工艺美院毕业，后任人民出版社美术编辑，是活跃于 20 世纪 80 年代的实力派连环画家。吴华伦（1942—），天津人，人民美术出版社编辑、编审。张凤山，生年不详，后任清华大学美术学院教授。张宏宾，生年不详，20 世纪七八十年代在山东师范大学艺术系任教授、系主任，1987 年应邀在美国旧金山州立大学任教授，并定居美国至今。

　② 也称为"星星美展"。最初由黄锐、马德升、钟阿城、曲磊磊、王克平等人在 1979 年春天发起。那年 9 月 27 日，北京中国美术馆内正在展出《建国三十周年全国美展》，馆外公园的铁栅栏上却挂满了奇怪的油画、水墨画、木刻和木雕。那些作品的表现手段与传统完全相悖，让看惯了"文革"绘画的观众大吃一惊，对当时的中国艺术界构成了巨大冲击。

没能在中国的土壤里扎下深根。

顾　这次批判影响到你们正常的学业了吗?

张　还好。后来差不多到1963年的时候,我们就被安排去搞"社教"③了。当时中央第一批搞社教的点就在北京的箭杆河边,我们都参加了。完了以后,到1964年又到河北邢台任县的永福庄搞了整整一年的"社教"。永福庄是当时中央十个点中的一个,我们的总领队是河北省长刘子厚,大队长是河北军区司令员马辉,周围的那群人都是中央干部。这样搞了一年,回到北京后就匆匆忙忙地毕业了。

顾　这样看来您的大学生涯并不是单纯学院学习的过程,而是适应了当时的形势,到广阔的天地里去向工农兵学习了。

张　对,就是到农村去,到中国广阔的天地里去了。

顾　从某种程度来说,您在1960—1965年间读大学也是非常幸运的。您有一个学弟叫刘春华④,就是画《毛主席去安源》的那位,他是1964年入学,那么还没毕业就要遭遇"文革",情况会更加不利。

张　对,我知道他。其实我对学校里老师的描述还没有讲全,我再补充一些。我当时的那批老师里除了庞薰琹,还有一位是祝大年⑤。他当时是在日本留学的,擅长工笔重彩,北京国际机场那个西双版纳的密林就是他画的。他是非常有风格的,现在像他那么有风格的非常少了。祝大年老师当时就教我们工笔重彩,他的画风明显受到日本影响。另外他又懂陶瓷,他一讲就是明代宣德的青花瓷是如何如何

③ 即"社会主义教育运动"。1962年在党的八届十中全会上,毛泽东把我国社会一定范围内存在的阶级斗争扩大化和绝对化,提出要在实际工作中进行社会主义教育。同年年底到1963年年初,一些地区进行了整风整社、社会主义教育和小"四清"(清账目、清仓库、清财物、清工分)工作。9月,中央根据"社教"运动的试点情况,制定了《关于农村社会主义教育运动中一些具体政策的规定(草案)》。此后,中央和地方各级机关分别派出大批工作队,在试点的基础上,在部分县、社展开了大规模的"社教"运动。

④ 刘春华(1944—),辽宁新金人。国家一级美术师。1967年创作油画《毛主席去安源》,1968年毕业于中央工艺美术学院。历任北京出版社副总编辑,北京画院副院长、院长,北京美术家协会副主席等职。

⑤ 祝大年(1916—1995),浙江诸暨人。1934年赴日本,在东京帝国美专攻读陶瓷美术,并在星冈窑厂实习。新中国成立后在中央工艺美术学院任教至教授,是我国陶瓷艺术、现代壁画、现代工笔重彩的开拓者,是"建国瓷"的设计者,也是首都机场陶瓷壁画《森林之歌》、北京饭店壁画《玉兰花开》、日本横滨饭店壁画《漓江春色》的创作者。

之好,呵呵。还有一个老师叫郑可[6],也是非常了不起的。他是从意大利、德国留学归来,专门研究钱币上的浮雕,这方面他可以算中国第一人。他家里就有一个工厂,我们都去过的。他当时教我们的是德国风格的素描,画人体。我们画人体都是这么一大整张的绘图纸,十五分钟一张。他教学的方式和美院其他老师是很不一样的,我们从他那里学到了很多东西。那教我们传统绘画基础的老师是谁呢,是刘力上[7]。他是张大千的大弟子,张大千到敦煌三年就带着他一个人,所以是很受重视的。他的"上"原来可能是和尚的"尚",后来解放了要"争上游"嘛就改掉了,呵呵。他是得到了张大千所有真传的。刘力上给我们讲临摹,他是非常负责的,把张大千的那套东西都教给我们了,这对我们一生都非常有用。你看我现在写《<韩熙载夜宴图>图像志考》这本书,《韩熙载夜宴图》是中国古代工笔重彩人物画历史上的一个里程碑,那么我写到"工笔重彩"那一章的时候就是我的看家本领了。因为这个我自己是会画的,这上面的经验和感悟其他想写美术史的文学家、历史学家不可能有我强。

顾 那算起来您可就是"张大千再传弟子"了。

张 我们都很知趣的,不会在名片上那样写。(笑)

[6] 郑可(1906—1987),广东新会县人。著名工艺美术家,中国工业设计奠基人,中央工艺美术学院教授,代表作有巨幅陶瓷浮雕《女娲传说》等。

[7] 刘力上(1916—),江苏江都人。擅国画,为国画大师张大千的入室弟子。1953开始在北京中国美术研究学院、中央工艺美术学院任教,传授我国传统技法——重彩。代表作有《岱山旭日》(合作)、《长寿永昌》《荷塘清趣》等。

为了能画画去甘肃

顾 从您的描述可以发现,您最后走上美术考古生涯不能算是"隔行如隔山"。因为在壁画专业的学习,包括临摹技术,在考古学领域包括彩陶研究方面应该都是用得到的。

张 我后来也不是一下子就去研究彩陶,之前做壁画临摹就有好多年呢,这个可以后再讲。我读大学那时候还是一心想当画家,即便是去画地铁壁画也好,但是后来发现希望又比较渺茫。第一是因为自己出身不好,留在北京不太可能。第二呢本来我们这个专业就是为北京地铁建设准备的人才,可因为"三年困难时期"的缘故,北京地铁工程下马了[1],我们就面临着毕业没有出路的问题。那个时候大家都是各想办法,那么我就想到了去敦煌,因为那里有很多壁画临摹的工作可以做。

顾 北京地铁下马的消息好像在1961年就有了,那时您才大二吧,这个消息是不是让您和您的同学都比较沮丧呢?

张 失望是肯定有的,但那时年轻嘛,想的是国家总不会把我们忘记,到时候可以去其他领域发挥才能的。当时年轻人思想都比较激进。我举个例子,我可以告诉你,中国第一个演布莱希特[2]话剧的就是我,呵呵,连黄佐临都在我后面。那个时

[1] 1961年,经过"三年困难时期",中国经济受到重创。中央决定北京地下铁道建设暂时下马。到1965年7月,北京地铁一期工程重新开工,当时张朋川已经在甘肃工作了一年,并且该开工消息没有登报,只作为内参保留。

[2] 贝尔托·布莱希特(Bertolt Brecht,1898—1956),著名的德国戏剧家与诗人。布莱希特的史诗戏剧理论在20世纪二三十年代与资产阶级为文艺而文艺的思潮做斗争中逐步形成。他要求突破"三一律",建立一种适合反映20世纪人类生活特点的新型戏剧,即史诗戏剧。

候是1963年,当时有个杂志叫《剧本》,上面发表了布莱希特的一个短剧《例外与常规》。我当时是中央工艺美院戏剧组的组长。我看到后就马上拿来排练并在学校里面公演。当时搞了很多创新,我给每个人物都设计了脸谱,舞台装置上也有很多出彩的地方。中央戏剧学院、中央美院很多人包括张郎郎[3]都来捧场了,那时是非常轰动的。

顾 艺术是相通的,您身上确实流动着表演艺术的天赋。但是我估计即便您转投表演艺术界,您提到的出身问题也会阻碍您留在北京发展。所以当1965年到来后,您还是做出了一个最理智的决定。

张 对,临毕业时,出身好的就留在北京,出身不好的,像我还有我的同学樊兴刚就都往外面走。

顾 您打算去敦煌,那最后怎么又选择了甘肃省博物馆作为工作单位的呢?

张 其实不能说是我选择了甘肃省博物馆,应该说是博物馆选择了我。那时候不像现在有什么双向选择,当时就是组织分配嘛。我学的是壁画,那好啊,甘肃省说我们有很多石窟,里面都有壁画需要临摹,所以我就到甘肃省人事局报到了。当时跟我一起到人事局报到的人还有谁呢? 有胡锦涛、温家宝——真的,大家都在那里等分配。先前在毕业时,我是被明确告知要和樊兴刚一起去敦煌文物研究所的,当时我们也做好了过艰苦日子的准备。但是碰巧我们遇到了常书鸿[4]的女儿常沙娜[5],她当时是中央工艺美院染织系的主任。她跟我们说,你们别以为敦煌苦,敦煌是个小上海啊。敦煌的女人还穿高跟鞋的,你们不要怕在那里找不到对象。(笑)

顾 常沙娜老师后来是做了中央工艺美院的院长?

[3]张郎郎(1941—),出生于延安,父亲张仃,母亲陈布文。1968年毕业于中央美术学院美术史美术理论系,是我国著名美术设计家、作家、自由撰稿人。

[4]常书鸿(1904—1994),满族,河北头田佐人。1932年毕业于法国里昂国立美术学校,1936年毕业于法国巴黎高等美术专科学校。1943年任国立敦煌艺术研究所所长。1949年后历任敦煌文物研究所所长、名誉所长。敦煌研究院名誉院长,研究员,国家文物局顾问。常书鸿一生致力于敦煌艺术研究保护等工作,被称作"敦煌的守护神"。

[5]常沙娜(1931—),常书鸿之女,生于里昂。自幼随父在敦煌临摹壁画。1948年赴美国留学。1950年回国后,在清华大学、中央美术学院任教。1956年后,历任中央工艺美术学院讲师、副教授、染织美术系主任、副院长、院长。

张 对对,庞薰琹后来把位置交给她的。过两天我去北京可又要见到她了。

顾 那您后来怎么没去敦煌而是去了甘肃省博物馆呢?

张 当时甘肃省境内有五十几处石窟,敦煌是其中壁画最集中、最丰富的。当然另外一些石窟的壁画也非常重要,比如说炳灵寺、麦积山、马蹄寺等都非常有名。炳灵寺的壁画甚至比敦煌还要早。那时候除了敦煌以外,全省其他的石窟都归甘肃省博物馆管理。所以博物馆方面表示,敦煌那里已经有不少人手了,而省里其他石窟的壁画也需要人去临摹。这样呢就把我给留下了。至于为什么留我而不是留樊兴刚,我想也不是全部从业务上去考虑,可能他们认为我的出身比樊兴刚稍微好一点点。因为那时候我父亲已经从监狱出来回到武进老家了,樊兴刚的父亲还在劳改呢。博物馆方面觉得,敦煌是苦地方,兰州是大城市,所以就"优待"我这个出身相对好一点的留在大城市吧。

(笑)其实当时我内心还不乐意呢,我想敦煌是全世界有名的,甘肃省博物馆有多少人知道啊。所以后来我就给常书鸿写信,他呢给我打官腔,说既然是兄弟单位要你,那你就安心待在那里工作吧。

1959 年 8 月,与樊兴刚(右)游苏州虎丘合影。

扎根边陲

- 我搞了好多年壁画临摹,但现在的名声都被彩陶研究盖过了,甚至有人认为我是「中国彩陶研究第一人」。但实际上我将来最重要的成就也可能不是彩陶。

- 我觉得中国的艺术史不能简单等同于汉族的艺术史,而是应该包括五十六个民族还有古代的很多民族在一起。但是有关这一点,如果你一直是生活在中国东部的话,就根本意识不到。

- 我的运气也非常好,第一次参加考古活动就遇到出土国宝级文物。有的人可能干一辈子也未必遇得到。

顾 您本来准备和樊兴刚一起去敦煌,但中途被甘肃省博物馆截留了。当时您是否已经知道,将来在博物馆的主要工作就是临摹壁画?

张 我知道,就是要临摹壁画嘛。当时我在班上的壁画临摹水平是很好的,我临摹的作品有不少被学校留下收藏。

顾 这些作品现在还看得到吗?

张 恐怕没有了,因为经过了"文化大革命",你懂的。但有两幅插画我保存着,你们可以看。

1962年在中央工艺美院读书时期作鲁迅小说《孔乙己》插画。

1962年在中央工艺美院读书时期作鲁迅小说《故乡》插画。

"社教运动"的见证人

顾 我在 2011 年出版的《清华大学美术学院简史》上看到了一些材料。因为中央工艺美术学院是 1999 年并入清华并改名为"清华大学美术学院"的嘛,所以它其实就是工艺美院的校史。

张 里面有没有讲到"六零班"？我就是六零班的。

顾 讲到的,书里说你们班 1963—1965 年间参加了"社会主义教育运动",当时赶赴的地点有昌平、任县,还有昆山。

张 昆山那是再后来了。昌平和任县我都参加的,前后加起来一共是三期一年半。

顾 这本书还讲到了不少学院的建制以及师生携手创作的故事,比如张仃老师带队为北京国际机场画《哪吒闹海》的经历都有比较详细的记载,一会儿我可以把这本书留给您翻阅。下面我想请您谈谈从 1965 年夏天开始在甘肃省博物馆工作的经历。根据我掌握的一些资料,是不是可以这么认为:在您工作的头十年里,基本是以壁画临摹为主,对彩陶的接触尚未开始?

张 我觉得不用这么说。一定要算的话,那也没有十年,至少从 1969 年就开始有接触了。

顾 那就是以发现铜奔马事件为标志了。

张 对,但我还是建议你不要这样分。因为考古的话,不论是墓穴、壁画、彩陶,基本方法上都是有共通之处的。我搞了好多年壁画临摹,但现在的名声都被彩陶研究盖过了,甚至有人认为我是"中国彩陶研究第一人"。但实际上我将来最重要的成就也可能不是彩陶。比如我现在更重要的方向是通过研究《韩熙载夜宴图》来勾勒中国传统的美术史,这就完全是另外一个领域了。

顾 好的。

张 要谈当时的工作呢,我先介绍下甘肃省博物馆吧。它的前身是1939年用美国退还的庚子赔款建立起来的甘肃省科学教育馆,第一任馆长是做过燕京大学文学院院长的梅贻宝。新中国成立后到1956年正式改名甘肃省博物馆。1959年的时候,甘肃省委书记张仲良学习北京,也在甘肃搞"十大建筑",那么博物馆就是其中一个。所以我们的新楼展览面积有一万平方米,这个在当时规模是很宏伟的。

顾 梅贻宝应该是清华大学校长梅贻琦的弟弟。

张 是嘛,这个我倒不清楚。因为庚子赔款的关系呢,我们甘肃省博物馆就有一项条件是非常优越的,就是从1939年以来的文物图书一直保存得很好,很多新中国成立前的考古图书它都有,比如说像安特生的《甘肃考古记》[①],还有很多关于陶器的英文书也都有。

顾 大部分人只知道美国退还的庚子赔款被用来建立了清华大学,原来甘肃也受益了。

张 对,甘肃也就是科学教育馆这一家,其他单位都没有的。但甘肃还有一个单位图书资料也很丰富,那就是敦煌文物研究所。它是在新中国成立前就成立了,常书鸿把大半辈子心血都花在那里,他买了很多很多考古研究、文物控保方面的书,其他单位都没有的。我进了博物馆以后呢,慢慢了解到里面的格局。当时甘肃省博物馆的构架是按照苏联"三大陈列"的模式来组织的,就是"社会主义革命和建设部"、"历史部"和"自然部",另外呢还有一个部门叫文物工作队,这是属于博物馆里的考古部门。当时考古队和博物馆是在一起的。我到里面以后就分在了文物工作队。我们的队长是一个河南人叫岳邦湖。他是当时北京办的考古训练班出来的。这里有一个背景你要知道一下,就是中华人民共和国成立之初全国并没有正规考古学专业。到了1952年全国开始大搞建设,地下出了很多东西,但是没有考古专业的人来发掘保护,这样是不行的,所以国家就办了考古训练班来培养人才。当时是在北京办,从全国招人,办了很多期。这个训练班后来被业界戏称为考古的"黄埔军校",所以这些从训练班出来的人就自称为我是黄埔一期的,我是黄埔二期的(笑)。他们后来都成了全国各地的考古骨干,慢慢地在地方

[①]安特生(J.G.Andersson,1874—1960)系瑞典著名考古学家和地质学家。他所著的《甘肃考古记》由乐森璕翻译,民国农商部地质调查所1925年印行。

上就形成了一种亲缘关系。

顾 您说的这个派系现象,我在复旦高蒙河②教授的《考古好玩》《考古不是挖宝》等书里看到过描述。任何一个行业领域恐怕都会存在类似现象。内部人士按照专业和师承关系彼此帮忙,而缺乏此类交情的人要在里面做事就会困难一些。好的,那您是不是进入考古所以后就马上开展壁画临摹工作了呢?

张 不是的,刚进单位后没有分配正式的工作。我是7月底到甘肃的嘛,到博物馆报道已经是8月了。然后等了一阵,到10月份就又被派去参加"社教",地点是在甘肃南部的临潭县。

顾 这段"社教"时间用了多久?

张 一年吧,一年还要多点。

顾 那您回到兰州时差不多"文革"就要爆发了。

张 已经爆发了。

顾 我知道甘南是一个多民族的聚居区,相信在语言、文化、生活习俗方面与汉族地区会有很多不同。您在那里搞"社教"的感受与之前在北京、河北一带肯定有比较大的差异吧?

张 是的,那个地方是甘南藏族自治州,我们去的时候当时的首府叫合作,团结合作的合作,是一个新的名字。我们到合作都是坐长途汽车的。到了那里呢,就看到当地藏民那个彪悍啊,骑着马冲来冲去,衣袍领子那里都是豹皮。路上又经过临夏的回族聚居区,当地的回族妇女都戴着盖头,我们都觉得很新鲜,这就是来到了文化氛围完全不同的地方。我们在那里住宿,早上会听到穆斯林的阿訇在邦克楼③顶上大声呼喊。出门看看,这边是回族,那边是藏族,彼此住得很近。这种感觉,不身临其境是很难体会到的。

顾 那里就是一种多民族混居的状态。

张 整个甘肃就是一个多民族聚居的省份。我一直觉得自己在甘肃这段经历对

②高蒙河(1958—),吉林市人,蒙古族。1978年进入吉林大学考古专业读本科,后师从前故宫博物院院长张忠培教授读硕士,再师从复旦大学历史地理研究所所长葛剑雄教授读博士。现为复旦大学文物与博物馆学系教授,博士生导师,具有田野考古领队资格。

③邦克楼是伊斯兰教清真寺群体建筑的组成部分之一。"邦克"系阿拉伯语音译词,意为尖塔、高塔、望塔,即宣礼塔。

后面的工作非常的重要,因为它使我有机会在长达三十多年的时间里,跟许多不同民族的人在同一个地区密切接触,这就让我了解到中国的历史特别是艺术史绝对不是一个单一汉族的文化,也不是简单以汉族为中心的文化。

顾 我看过女学者苏三④的一些书,她甚至认为整个中华文明都是从中亚、地中海传来的。

张 这个观点可能有点偏激。我觉得中国的艺术史不能简单等同于汉族的艺术史,而是应该包括五十六个民族还有古代的很多民族在一起。但是有关这一点,如果你一直是生活在中国东部的话,就根本意识不到。

顾 汉族中心主义是文化历史研究中需要打破的命题。您后来在北京与社科院考古研究所的苏秉琦⑤先生交流过近半个月,也是谈论这方面问题吧。现在我知道有关这一领域的思考其实在您的甘南"社教"生活期间就已经初步产生了。

张 是的,见苏秉琦先生是1982、1983年间的事情了,当时他鼓励我要破除以汉族为中心的史学观。所以我在甘南搞"社教"这件事,看起来跟我的业务没有一点关系,实际上则是有非常重要的影响的。怎么说呢,那边的回民信奉的是伊斯兰教,他们的人数与汉族比起来当然很少,可他们所代表的却是同样有着悠久历史和璀璨文化成果的伊斯兰文明。一个文化文明发达与否跟人口数量是没有正比关系的呀。你再看藏族也是一样,我们对藏族文明的探索和发现可以说丰富吗?其实还是很不够的。我最近通过一些朋友了解到了西藏历史上古格王国⑥遗留下来的壁画,那个精美啊,简直叹为观止,但我们对它的研究现在少得可怜。所以甘南"社教"对我的帮助就是,到了汉族文化圈之外生活,在实地接触到少数民族文化,对他们的历史文明成果产生了具体的认识。他们的文化文明一样是非常伟大的,不是我们通常所说的"化外之地"。

④苏三,女,河南洛阳人,学者,现居北京。著有《三星堆文化大猜想》《向东向东,再向东》《历史也疯狂》《汉字起源新解》等。2004年新浪"年度文化人物"之一;2006年中国《商报》"年度风云人物"之一;海外媒体认为她是当代中国最具颠覆性的考古学者。

⑤苏秉琦(1909—1997),河北高阳人。1934年毕业于北平师范大学历史系。新中国成立后历任中国社科院考古研究所研究员、北京大学考古教研室主任等职。

⑥古格是西藏西部的一个古代王朝,始于10世纪末,1635年被拉达克王朝消灭。它的统治区域包括今天中国西藏阿里一带,还包括印度境内的赞斯喀尔、上金瑙尔、拉胡尔和斯皮提等地区。

顾 甘南的生活条件是不是很艰苦？长达一年多时间在甘南,您在身体方面适应吗？有没有出现高原反应之类问题？

张 高原反应我觉得还可以吧,不严重。甘南平均海拔大概2800米,但是兰州也已经有1500～1600米了,所以在兰州时已经算有了适应过程。至于饮食确实是个问题,在藏族地区如果你不是一个比较能适应环境的人那是不行的。藏族的炒面、酥油茶,东部过去的人根本吃不下去。至于我呢还算好,因为我在任县搞"社教"时已经尝过苦头了,(笑)苦到什么程度,那个地方是京冀鲁豫四省的交界,当时又正好遇到洪水灾害,农民什么都没得吃,只能靠政府给的红薯面充饥。我们就在任县吃了整整一年的红薯面掺糠,菜呢就是几根葱,沾点盐。老百姓串门都把放了红枣的窝窝头当礼物。这样的苦日子都经受过,所以到了甘南什么藏族饮食对我来说也都不在话下了。

顾 那这样算起来,昌平一次,任县一次,甘南一次,您已经经历过三次"社教"活动了。

张 是四次,在任县是一年,却要分成两次来算。因为它跨越了"社教"的两期,分界线就是下达的文件不同。前期是叫"前十条",后期叫"后十条",还有一个叫"三十二条"。第一期和第二期的政策是完全不一样的。所以从"社教"运动来说,我算是经历了全过程的。

在甘南画壁画

顾 您在甘南的"社教"生活具体是怎样的,有没有包括一些艺术创作方面的活动呢?

张 有的,这里有一些事情可以讲。实际上甘南呢我是和一个博物馆的同事一起去的。他叫龙绪理①,也是刚毕业从四川美院分过来。我们到了那里先是被分到一个叫羊沙公社的地方。这是个很偏僻的地区,那地方汉民打扮都和外面不一样,他们的服装据说都是从明朝留下来的。我们刚开始都以为他们是少数民族。

顾 龙绪理这个人我听您提起过。

张 他是做泥塑《收租院》的六个主创人员之一,这个作品是很有名的。而且他人很勤奋,后来还成了我的表妹夫。(笑)那么当时我和他两个人,还有一匹马,就这样要赶到羊沙公社,中间要翻过一座大雪山。我们在深山老林里一边走一边骂——这个骂其实是为了壮胆,在深山里太安静会让人感到恐惧的。有时走着走着听到不知什么地方传来"砰——砰"的伐木声,反倒让我们感觉好一点,好像重新回到了人间一样。

顾 当时的道路交通状况都比较差。

张 嗯,好在我们也没在羊沙公社呆太长时间,就被抽调回临潭县"社教"队的团部了。几个月后又分到宣传组,然后我就开始画壁画了,是很大的壁画。龙绪理负责做雕塑。

顾 是画拉美风格的那种大画吗?

①龙绪理(1941—),四川宜宾人。1965年毕业于四川美术学院雕塑系,曾参与《收租院》泥塑群雕创作。后在甘肃省博物馆工作。

1965—1966年间,在自己于临潭县创作的大型壁画(局部)前摄影留念。

张 不是拉美风格,但也是很大。

顾 完成这幅作品大概用了多少时间?您没有合作者吗?

张 这个壁画就是我一个人创作的,前前后后搞了大半年,规模是很大的。我画壁画的同时,龙绪理就做了三十个真人大小的雕塑。我们的工作是雕塑和壁画相结合的。

顾 这可以算是您毕业以后所做的最大"工程"了吧?也是受到墨西哥"壁画运动"影响后第一次大规模实践。遗憾的是实景没能保存下来。

张 是的,这个事情我之前都没跟人提过,只保存在这张照片和我自己的记忆里了。这组壁画完成后不久,"文化大革命"就开始了,于是我跟龙绪理也就返回兰州。到了博物馆以后发现"造反派"已经夺权,于是就没有人管我们了。

顾 公检法都被砸烂了,更不要说一个博物馆。

张 对,一下子就没人管我们了。我跟龙绪理还有点不一样,他是一个职员出身,还算是可以的,我呢出身非常不好,父亲、舅舅都是右派,母亲也遭到了冲击。所以虽然我本身没有什么问题,在学校也没犯什么错误,但是"革命派"都拒绝我这种不根正苗红的人去参加他们的战斗队。所以我就变成了没人管的"逍遥派"。

顾 并不逍遥的"逍遥派"。

张 （笑）对,那时我有一个中央工艺美院毕业的校友,他本来是一个志愿军,跟我一样毕业后分到兰州的。他胆子很大,兰州哪里搞武斗,都拉我过去看,所以我是亲眼见到一些"大场面"的。当时兰州主要有三个红卫兵组织,就是革联、红三司和红联。省军区是支持红联的,兰州军区呢因为总部在兰州就支持红三司,而革联属于保守派。革联占据了我们博物馆的大楼当作自己的司令部,后来兰州军区的人就开到我们单位对面的友谊饭店,军区部队进驻了那里,之后就开始攻打我们的大楼,还打死了一个革联的人。我当时见多了武斗场面,胆子也大起来了,他们互相打斗的时候我都在那里看。后来军区的解放军冲进博物馆大楼,我也跟着上去了。我亲眼看到他们把抓下来的人一个个从楼上押下来,衣服都是反穿的。

顾 这些被押下来的"敌对势力"下场可能不妙啊,那个时代弄死一个人是很简单的事。我看过重庆武斗的报告材料,场面惨不忍睹。

张 是的,那时候打死打伤很寻常。但是我就是很胆大,所以一直跟着看。我还跑进大楼里去拣造反派的文件大字报什么的,现在都还保存着呢。这简直是不可能再有的东西了。我现在还保存着"文革"刚开始时,批斗甘肃省一把手汪锋的海报。本来一些"文革"时候的传单我也是有的,搬家后弄丢了,真是可惜。

顾 您这种善于保存的习惯是什么时候养成的呢?

张 可能与集邮有关系。我从小就集邮,最多时候有七大本,包括蒋介石做寿的邮票都有的。我记得当时拿邮票过来就放水里泡,泡完晾干用透明胶纸封起来,再分类整理。但是"文革"期间太乱,收集的邮票也弄丢了。

顾 "文革"或者说红卫兵运动对博物馆的破坏有多严重?

张 整体上博物馆算是瘫痪了。因为你照"革命"的道理讲,我们的考古是属于古代、封建的东西,是要被批判的,所以造反派冲击起来特别有干劲。后来呢,因为一个转机我们的工作又开始恢复了。就是当时有外国人讲你们中国搞"文化大革命"破坏了古迹和文化,我们政府就要给自己辩护和澄清啊。所以北京就办了一个"文化大革命出土文物展",这就是考古研究和博物馆工作复苏的转机。

顾 这个是在哪一年?

张 应该是在1971年7月。当时在北京故宫的慈宁宫里举办了"文化大革命期间出土文物展"。那时候正好是基辛格秘密访华嘛,据说他还去看了这个展览。

顾 正好借他的嘴堵住外媒的非议。

张 对的。然后文物出版社1972年出版了《文化大革命期间出土文物》(第一辑),这个书我有的。再后来就是1973年筹备《汉唐壁画》的出国展,我去了北京。

顾 在紫禁城里住了一个多月。

张 (笑)对对,感觉住着很不舒服,很不自由。

雷台墓与铜奔马

顾 这样看来，"文革"对考古或者博物馆工作的冲击，主要体现在"红卫兵造反"阶段，也就是1966—1968年这两年。之后的工宣队、军宣队时期整个社会秩序已经得到一定恢复，你们的工作也陆续开展起来了。比如您参加武威雷台汉墓发掘这样重要的事情，就是发生在1969年间。您给说说这件事吧。

张 好的，那是1969年的10月，那时候因为林彪要搞一个"571工程"，全国就都大挖防空洞，我们苏州也有的。这个雷台汉墓呢是在武威城的城郊，是一个大的土墩。当时就因为老百姓在土墩底下挖防空洞，把它给挖了出来。这个古墓很大，是一个三室墓。汉墓一般大型的就是三室墓，小的是双室墓。这个墓里面出了很多的东西，其中最有名的一件就是现在举世闻名的"铜奔马"，另外还有大概100多件铜车马和人物俑。那些老百姓把东西挖出来以后就想怎么处理呢？"文革"期间也没有什么文物贩子，挖出来的东西没人倒卖的，所以他们就准备把里面的铜制品拿到废品收购站当废金属卖。武威当时也没有博物馆，只有一座文化馆。文化馆是什么都管，包括样板戏它们都管。那个文化馆的管理员听到这个消息就去了现场，然后跟老百姓说这是文物，你们不能拿去卖废品，跟着就报到省里。省里面当时是政治部权力最大，它们就给甘肃省博物馆下了个文，让派人去看一下。于是我们就组织了一支四人的队伍，带队的是岳邦湖，然后有一个叫张学正——他本来是我们文物队的副队长，不过"文革"时上头嫌他出身不好，就把他的职务免掉了。

顾 仅仅免掉职务，他还是队伍中的成员是吗？

张 是的，免掉了副队长职务，雷台墓具体清理工作还是他负责的。然后成员里除了我之外还有一个也是分进来不久的女大学生叫胡守兰。为什么叫我去呢？

雷台汉墓清理小组合影,从左到右分别是胡守兰、宁笃学、张学正和张朋川。摄影者为岳邦湖。宁笃学原为甘肃省博物馆工作人员,"文革"前被下放到武威,当时属于临时抽调协助工作。

因为这个汉墓三个墓室顶上都有莲花图案,临近墓道两边也都有图案,按照考古规矩这些都是要临摹的,所以我就是去干这个事情。胡守兰呢她的工作就是绘图,墓室结构啊、墓门啊都要帮着去绘图。岳邦湖和张学正就是负责清理。他们俩都是考古学"黄埔军校"出来的,资格很老。我们的队伍就是由这样四个人组成。

顾 我听说当时老百姓挖出的100多件铜车马,因为出土后在地面随意摆放,结果原来的顺序都没办法还原了。

张 是的,这个我在《雷台墓考古思辨录》里写到过。

顾 这可以说是您第一次下到墓穴里临摹壁画吧,有没有觉得害怕什么的?

张 (摆手)没有,我胆子很大的,而且当时也不是我一个人嘛。这样的临摹工作我之前在中央工艺美院的时候就大量做过,那时候我临摹了永乐宫和法海寺的壁画,都是很大型的,我在法海寺临摹的广目天王壁画后来都被学校留着了。

顾 雷台墓出土的铜奔马非常有名。它不但是甘肃省博物馆的标志,也是武威的城市标志,更是中国旅游业的标志。我看了高蒙河教授另外一本书叫《铜器与中国文化》。这本书把铜器的地位抬得比较高,把它与城市、文字并列为三大文明启蒙要素。对于铜奔马,书中表示在1969年出土的时候并没有引发非常大的重视,是后来到1971年,郭沫若参观甘肃省博物馆,对铜奔马做出高度评价后它的名声

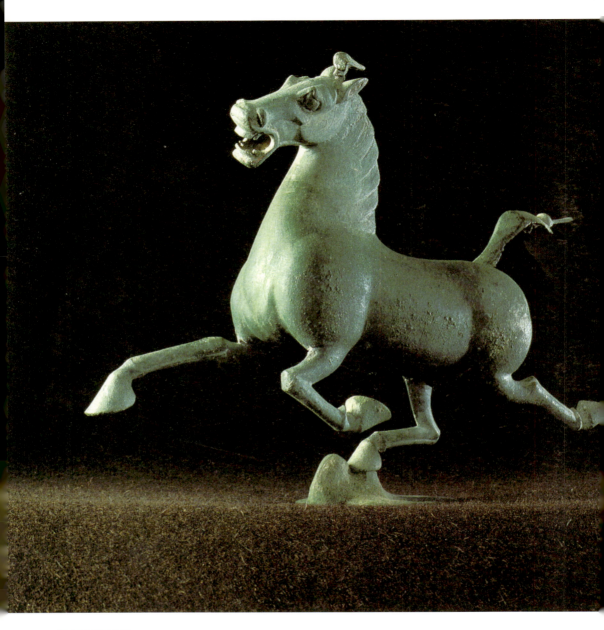

铜奔马真品实样。

张朋川访谈录

才得到了提升。

张 这个说的不完全对,铜奔马出土之后我们就觉得它很好。我们当时就是把它从其他铜器中挑出来,用最好的红色丝绒衬托着去展览的,怎么能说不重视呢,那不是说我们有眼无珠了嘛(笑)。但问题是,光我们说好是没人承认的。怎么引起了广泛重视呢,就是后来郭沫若到博物馆参观并做出评价以后。

顾 那是1971年吧,郭沫若陪同当时柬埔寨首相宾努一起来的?

张 对,他们一起来的。郭沫若一看铜奔马就觉得非常好。他地位很高啊,他一说好,铜奔马的名气一下子就上去了。后来尼克松1972年访华,铜奔马被拿到故宫参观。尼克松看了也说非常好,要把它请到美国大都会博物馆去展示。后来到美国去展览时,特意布置整个屋子里就展示这匹马,四周的聚光灯全打在它身上,而顶灯是暗的,相当于这匹马从黑暗中突然跳出来,感觉非常好。

顾 我看了一些材料,有关铜奔马的发掘经过可以说讲得很具体了。但是这个铜奔马相比其他的铜器,在铸造工艺、美学艺术等方面到底好在哪里却还不太了解。

张 这个是这样的,首先你看整体造型。它是马的一个蹄子踩在一个飞鸟的背上,象征着马的速度比飞鸟还要快。马蹄那里的支点只有不到一公分的距离,像这样既要保持整体平衡,又要体现马的那种奔腾跃动的感觉,在工艺上的要求是非常高的。全世界有关马的雕塑艺术品里能达到这样境界的少之又少,一般至少也要两条腿着地,三个腿都离地的那是没有的。然后还有更重要的,就是在对马的细节塑造上,这个作品很好地体现了汉代相马学说。我国古代是非常重视相术的,不仅相人,对马也是如此。著名的相马家伯乐、九方皋等通过传承慢慢发展出了一套非常完整的"相马经"。这个相马经在东汉初期一个叫马援的将军手里得到了发展。马援是陕西人,从小就是放马的,他总结了一套经验叫《铜马相法》,也叫《铜马经》。你用《铜马经》上说的那些特点来看这匹铜奔马,可以发现很多地方是完全符合的。比如说两个耳朵竖起来,像劈开的竹筒,为什么要这样,因为耳朵是通肾的,这样可以说明马的肾脏比较好。它的眼睛要像铜铃一样鼓起来,因为眼睛通肝,这说明马的肝脏一定好。它的鼻孔要张得大,胸大肌要像鸟张开的翅膀,这样就说明马的肺好。它的两颗牙要像两柄剑一样,这样子牙口好、消化好、胃也好。还有马的蹄子要比较大,腕则要细,这些都是千里马的特征。

顾 我明白了,也就是说这匹"铜奔马"从造型上看,就是古代"千里马"的完美范本。那么有关它的命名我想再请教一下,为什么会有"铜奔马"、"马踏飞燕"、"马

超龙雀"那么多不同的名字呢?

张 我们就是叫"铜奔马"嘛,这个名字是郭沫若取的。老百姓刚开始是叫马踏飞燕,但我们没有采用,因为我们觉得马下面踩的并不是一个燕子。但要确定那是哪一种飞禽也不容易。民间倒是说法很多,像乌鸦、龙雀、飞隼、飞鹰的都有。

顾 那么在郭沫若1971年参观之前,你们用红丝绒盛着它展出的时候,取的是什么名字呢?

张 那时候没有官方命名。

顾 这匹铜奔马现在还在甘肃省博物馆吗?

张 当然。这是镇馆之宝啊,国宝级文物。有一阵中国历史博物馆曾经拿了文化部几个文件来调用,我们没有给。我们说没有权力把铜奔马给你们,你们去问甘肃省委要,他们说可以给我们就给(笑)。

顾 尼克松是幸运的,因为他把铜奔马请到了美国。2002年国家出台《首批禁止出国(境)展览文物目录》,铜奔马位列其中。那一年美国总统布什访华,当时的国家主席江泽民只能送他一匹铜奔马的复制品。

张 我的运气也非常好,第一次参加考古活动就遇到出土国宝级文物。有的人可能干一辈子也未必遇得到。

顾 那参与发掘雷台汉墓,会让您对考古工作更感兴趣吧?

张 可以这么说,当然我也是一个兴趣广泛的人。你看我读书的时候,就去搞戏剧什么的。发掘雷台墓那会儿我的本职工作是临摹壁画,但我旁观了胡守兰画墓室的平面图和剖面图,很快自己也学会了。

顾 而且您有绘画基础,画得会更标准。

张 (笑)她也是很专业的。除此以外呢我也想着做一些考古方面的考证工作。

顾 所以就开始写专业考古论文?

张 对。因为雷台墓内涵很丰富,除了出土的铜器之外,还包括陶器啊、人俑啊、墓葬的形制啊,各方面都是东汉晚期非常有代表性的墓。那个墓铺的都是钱啊,我是踩着钱进去的。当时有传说讲这个雷台墓的"神钱"能治病,引得很多老太太从几十里外跑过来捡钱。墓葬里面的钱统计了一下大概有四万多枚,用了好多麻袋才装完。一座汉墓里面有这么多钱是比较少见的,所以后来张学正写发掘报告时,就和北京的考古所发生了一个分歧。考古所一些专家根据一个铜马身上的铭文"守左骑千人张掖长",认为墓主是一个没有转正的"长"——当时六百石是县

在甘肃博物馆工作时期绘制的资料卡片。

令,四百石是县长,"守"是没有转正的意思。但是我们一看墓穴这样的规模,这样的排场,铺着这么多钱,一个小县"长"是不可能做到的。所以我们就坚持墓主人应该是汉朝的高级武将。我们的证据是墓中出土了四颗"龟纽银印",从其中有一颗印文上的"羌"字可以看出来,姑且认为是"破羌将军印"。另外一颗上"将军"两个字非常清楚。那么按照《后汉书·舆服志》里面的说法,授"龟纽银印"是要千石以上的官员才可以的。有四颗千石以上的印,我们就认为墓主至少是一个两千石左右的高官,根本不是四百石小官吏可以比的。因此在这点上我们跟北京就发生了争论。接着我和后来担任甘肃省博物馆馆长的初世宾两人也去考证了这个墓,之后合作写了一篇叫《雷台汉墓中铜车马俑的排列和墓主人》的文章。我们在文章里进行了一些反思,因为好多事情,后来进行评价的人都不在现场,很多细节都被有意无意地忽略了。

顾 您在《雷台墓考古思辨录》里认为墓主是张绣。我对三国历史很感兴趣,我看了论述也觉得分析很合理。

张 张绣是西凉的骑兵啊,曹操老打不过他,曹操最怕西凉的骑兵了。西凉骑兵一个是马好,一个是长枪、长矛挥动得厉害。张绣就是用长枪的,雷台墓里的骑士俑都是持长枪啊,整个墓穴就是表现一个统领骑兵的大将军嘛。另外呢,在辨认墓穴里一件铜壶上的铭文"臣李钟"时又出错了。这个"臣"被认作了"巨",那就错得很离谱了。你是"臣李钟",就说明墓主是可以有家臣的,那么就是列侯身份,这点张绣是符合的。张绣就是在曹操对袁绍的战争中非常卖力气,帮着打败了袁绍,所以在所有的大将军里面他的地位是最高的,给封了宣威候——宣威就是当时武威郡里最大的一个县。张绣有这样显赫的背景,所以雷台墓这样的规格就很适合他。

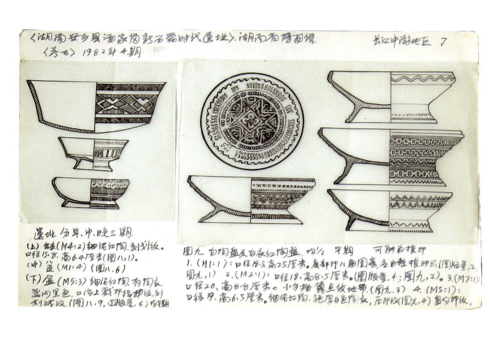

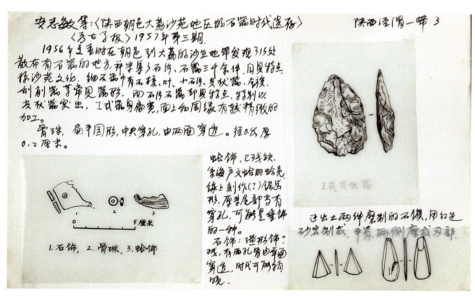

在甘肃博物馆工作时期绘制的资料卡片。

专访

收获爱情

顾　您参与雷台墓发掘整理是在 1969 年 10 月。我注意到《黄土上下》里说，1970 年您又被下放到甘肃山丹县芦堡村，这里又是发生了怎样的变故呢？

张　这个呢背景比较复杂，我就不细讲了。当时林彪要搞战备，然后全国都被动员了起来。甘肃呢，它的河西走廊有些地方是很窄的，最窄的地方通道只有六十几米宽。所以那时候就有一个担心，说"苏修"要是在那里投放一个空降师，那么我们和新疆的联系就要被切断了。在这之前还有一个事，就是甘肃会宁出了一个叫王秀兰[1]的，说了一句"我们也有两只手，不在城里吃闲饭"。然后中央就提出"知识青年到农村去，接受贫下中农的再教育"。这样一来呢，就是要让一部分人"上山下乡"，从城里下放到农村去，那么像我这样根不正苗不红的当然首当其冲了。当时我母亲也在兰州，她是被红卫兵冲击过的嘛，所以也被下放到了兰州周边的农村里。

顾　她是什么时候来的？我还以为她一直在北京呢。

张　她是 1968 年过来的，"文革"中她一个人在北京，又几次遭到红卫兵冲击，我实在放心不下。当时我们家拆散成了常州、北京、兰州三个地方，把我父亲接过来

[1] 1968 年 9 月底，《甘肃日报》记者在会宁县等地就城镇居民上山下乡的情况进行采访，其中一个受访对象王秀兰说："我们也有两只手，不在城里吃闲饭。"后来发表的稿件中，王秀兰这句话被选做了标题刊发。不久以后，这篇稿件被毛主席看到并称赞。1968 年 12 月 22 日，《人民日报》在头版以整版的篇幅刊登由新华社转发的《甘肃日报》这篇《我们也有两只手，不在城里吃闲饭》的文章，还发表了毛主席的最新指示："知识青年到农村去，接受贫下中农的再教育，很有必要。"由此知识青年开始大批走向农村，上山下乡接受贫下中农再教育，许多人的命运由此发生了重大转折。

还有点难，所以我就先把母亲接过来吧。兰州的"文化大革命"声势不像北京那样浩大，我在这里属于逍遥派，既不被人重用，也不被过分歧视，日子还算安稳。再说这个"上山下乡"，下放其实也是一个甄别过程，把"不放心"的人都赶到乡下去，留在城里面的人就是可靠的了。我呢不是"敌人"，可是也不属于特别放心的那一批，所以我这样的人就要被下放。

顾 您是一个人去的山丹县？

张 不是。当时博物馆有三个人和我一起下放的，具体是去山丹县的农宣队，我们的档案户口都跟着转过去了。你知道那其实是挺危险的，因为这样一搞可能以后就回不了兰州了。我们走的时候表面上很好看，敲锣打鼓，戴大红花，实际上每个人的心情都是很复杂的。我记得一起下去的一个老同事，在火车上就拼命掉眼泪。我那时候还没有结婚，也没有拖累，想想反正也无所谓，去就去吧。

顾 这一幕让人想起诗人食指的作品《这是四点零八分的北京》。里面有这样的句子：北京在我的脚下／已经缓缓地移动／我再次向北京挥动手臂／想一把抓住她的衣领／然后对她大声地叫喊／永远记着我，妈妈啊，北京。

张 对，就是那样的情景。下去以后呢，一度还把我弄成农宣队的大队长。但那也没什么可高兴的，我们的档案户口都下来了，很有可能一辈子回不了兰州。所以我也在给自己想办法找出路，其中一条路就是等农宣队工作结束后去山丹县。当时我到山丹县文化馆联系过，准备万一不行就留在那里。此外我还联系过张掖师范，当时很多人都在通过各种途径给自己找后路啊。

顾 这一年您在艺术或者考古领域有什么收获和积累吗？

张 毫无收获，这一年对我损失很大。经过那一年，好像我的艺术灵感什么的全都没有了，画也好像从来没学过一样，一片真空了。不过一定要说收获么，就是把大嗓门练出来了。因为我在农宣队做大队长时管过一个村子，有1300人，我算是当过一年村官的啊，哈哈。当时没有麦克风，开全村大会只能靠喊，讲话必须大嗓门，慢慢就练出来了。

顾 不过您还算幸运，一年后顺利回到了兰州。

张 那就是因为"九·一三"林彪摔死了嘛。他不摔死很难讲的，这一出事等于让我们这一批人全部回来了。

顾 那时候的兰州也不太平吧？

张 不太平。1971年"文革"最中间这一段也很乱的。

顾 今天正好师母也在,我知道你们是1972年结婚的,可否谈谈你们认识的经过?

张 有一个说法,当时她没人要,我也没有人要,所以我们就在一起了。(大笑)

顾 你们是什么时候开始认识的呢?

张 1968年吧,当时她(孟晓东)在博物馆担任讲解员。

顾 那就是同事关系?

张 也不算同事。我是兰州本地人,我那时候是高中毕业被单位派去当讲解员,属于下基层锻炼去了。(笑)

张 她当讲解员的那个办公室跟我住的宿舍很近。当时也很随便,我那个所谓"宿舍",其实就是堆抄家物资的一个大屋子,里面书啊什么的堆了一大堆。我进去的时候随便搭了一个床,就住下了。

张 当时博物馆弄一个"毛主席去安源"的展览,还有一个"纪念白求恩"的展览,从设计到陈列都是我在那里负责,慢慢就跟她认识了。

顾 1968年认识,到1972年你们就结婚了?

张 是的。

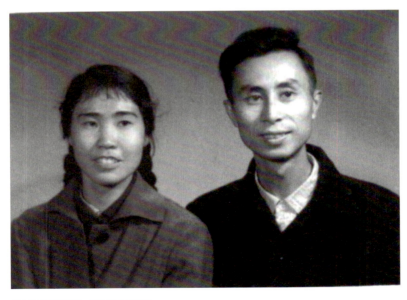

1972年张朋川、孟晓东结婚照。

顾 张老师,"文革"期间您把母亲接到兰州来共同生活,这时候您的舅舅艾青一家还在新疆,你们之间有联系吗?

张 没有。

顾 那您父亲从摘帽平反后就一直待在常州?

张 对。我那天忘记讲了,我父亲那时候不是翁文灏的手下嘛,但是由于我舅舅的关系呢,他跟重庆的地下党、八路军办事处实际上都是有往来的。早在1942年的时候,周恩来就曾经特地把我父亲叫到重庆的八路军办事处,当时我母亲领着我们全家一起去的。周恩来的意思就是要动员我父亲去延安,但是我父亲最后没有答应,还是选择了留在国民党这边工作。新中国成立后上海第一任宣传部长叶以群你知道吧?当年国民党要抓叶以群,我父亲是掩护过他的。那时候共产党的一些机密文件就藏在我家地板下面。后来曾有国民党特务怀疑过我父亲,想要进行调查。查到翁文灏那边,翁文灏就说这个张某人怎么会有问题呢,他不会有问题的,于是特务就不查了。所以我父亲虽然身在国民党,还是帮共产党办过一些事情。因为这样的原因呢,所以他后来虽然被打成右派,但是在共产党方面有周恩来给出的一个结论,就是他还是属于"革命的同路人"。正是靠着这个结论,后来整个常州市右派平反,我父亲就轮到第一个"摘帽",当时是周总理的秘书给他做证明的。

顾 平反之后他做些什么呢?

张 他一开始待在雕庄乡下务农,后来到常州市工艺美术雕刻社工作,负责里面的一个国画组。

顾 这么说来,您父亲从上海服刑释放后就一直生活在常州,他和您以及您母亲经历了长年的分居。

张 对,时间很长。

上穷碧落

- 我总说我运气很好,第一次参加考古就能碰到这样的墓穴,挖出了国宝级文物。有时候运气好也是能让人产生钻研兴趣的呀。
- 我整整一年住在嘉峪关那里的戈壁滩上。没有房子,所谓"家"就是一个废弃的驴圈。没有门帘也没有床,弄块木板,铺点稻草,去旅馆弄几床被子就算好了。当时没人来偷东西,也没什么好偷的。环境这样差,但是我的心态却很好。每天除了去挖墓之外就是看书,非常非常的专注,一点别的心思都没有。
- (读巴尔姆格伦《半山及马厂的随葬陶器》)这件事对我是非常重要的,它是我开始转向研究彩陶的最重要的一个细节。
- 我老能挖出东西来,张鲁章那摊挖不出来。他就跟我说"我们换换位置吧",我说好啊。然后我换到他那里之后又挖出文物了,他还是挖不到,哈哈。

壁画临摹是门硬功夫

顾 您临摹壁画时进过很多古墓,1972年在新城公社戈壁滩上甚至还钻过盗洞,您有没有害怕过?

张 没有害怕,我胆子很大的。

顾 这跟看过武斗有关系吗?

张 看武斗前我胆子就很大了。我在中央工艺美院读书时是戏剧组的组长,经常上台去演话剧,台下几百个人在看,所以我现在上讲台也不怕。你曾有一个大舞台去展示自己,那么其他场合你是不会怕的。

顾 临摹壁画主要分为客观临摹、整理临摹和复原临摹三种方式。您的工作是三种都要做还是主攻其中哪一项?

张 我是以客观临摹为主,但是我会去减弱一些后来因为某种偶然因素附加到壁画上去的东西。比方说这个壁画上进了水了会留下痕迹,这些痕迹不是壁画本身所有的,那我临摹前是一定要把它去掉或者是减弱。因为这是非本质的东西,不能让它们把本质的东西掩盖掉。我那时候曾经和临摹内蒙古和林格尔壁画的老同学官其格[①]聊,和林格尔的壁画常有脱落的情况,一脱落底下的白灰就会露出来,但他们是采取如实临摹,这样画出来的东西看起来白花花的很不像样。你按我的观点,像这种露出来的白灰就是要去减弱的,因为它是非本质的东西,会干扰我们对本质的观看和认识。

①官其格(1939—),内蒙古哲里木盟人,蒙古族,擅长油画。1960年中央美术学院附中毕业,1965年中央美术学院油画系毕业。中央民族学院美术系副教授。现旅居美国,系国际中国美术家协会常务主席,世界少儿艺术交流中心主席。

顾　像客观临摹这样的工作,为什么不用拍照来代替呢?

张　70年代物质条件太差,彩色摄影几乎是不可能想象的呀。你比如1972年我们挖了嘉峪关壁画墓,后来"发掘简报"发表在《文物》杂志上。当时国家文物局局长是王冶秋——他是冯玉祥的秘书,也是鲁迅的学生,我一直觉得他是我见过的最好的文物局长——看到后很激动,就指示文物局有关部门给我们两个"120"彩色胶卷,每卷12张,一共可以拍24张。当时甘肃省博物馆专门请人下去拍摄,拍一张照片基本上要花半个小时啊,上下左右的测光,拍壁画光都要打匀的,太暗了不行,太亮了也不行,一定要做到万无一失才敢按下快门按钮。

顾　也就是说彩色胶卷实在太珍贵了,而壁画数量又太多,所以必须依靠手工临摹来完成大部分的工作。

张　对,当时就是这样的。那时候彩色胶卷几乎就是奢侈品啊。我们一个发掘小组就一个海鸥相机,除了120胶卷是照12张的之外,还有就是135胶卷能照36张,但是这种画幅很小,镜头放大后就模糊了。绝大部分人平时根本就没有照相机。比如我就有件遗憾的事情,那时候我跟队长岳邦湖还有另外两个人一起到过敦煌祁连山的最西边,就是蒙古族居住的那个祁连山里面。蒙古族人告诉我们山上有岩画,我们就请一个女牧民卓雅带我们爬上去看。这一爬爬到了雪线以上,然后看到岩画就刻在崖壁以上几百米的地方,那场景真是惊心动魄。后来我们就开始测量、绘图。岳队长个子大爬山太累,大部分工作都是我做的。我就是遗憾当时没有照相机,那么多精彩场景一张都没有留下来。

顾　那确实很遗憾。

张　70年代一台照相机的价格是60多块钱,我的月工资呢是五十四块零八毛。要是没结婚还能省出来,可我当时已经结婚有小孩了,老母亲也都在,生活压力很大,根本攒不起钱买照相机。

顾　就算买得起照相机,胶卷也是很大的开支啊。所以绝大部分时间您只好手工临摹壁画了,那这种临摹具体是怎么进行的呢?

张　具体怎么做呢?就是用一个柴油发电机发电,下去后弄两个脸盆,把两根亮着的日光灯管放在脸盆里面,上面铺一块大的玻璃。然后人就趴在这个大玻璃上,透出双钩的线描稿,过到宣纸上,对着壁画上色。

顾　现代可以有灯光辅助。当初在墓穴里画壁画的人又是用什么来照明的呢?如果用火把之类,燃烧产生的烟雾会不会把作品熏坏,然后墓室内又是如何能够

长时间提供燃烧所需要的氧气的呢?

张 古代就是用油灯嘛,我们挖古墓的过程中就发现了遗留下来的灯盏。油灯燃烧不需要太多氧气,也不冒黑烟,就算有一点烟短时间内也不会对壁画造成太大影响。墓穴的壁画并不是墓主的棺椁盛放好之后再画的呀,有些大型墓穴早在墓主生前就开始造了,那么壁画当然也就很早开始画。那时候墓门都开着的,都有空气流通。

顾 古墓里的壁画经过那么长时间仍然保持得很鲜艳,主要原因是隔绝空气还是它的颜料具有抗氧化成分?

张 主要是隔绝内外空气了。然后绘制壁画主要是用矿物质颜料,轻易不会变色。我们刚挖出的壁画,色彩是很鲜艳的,甚至因为潮气还有点湿湿的样子,这个时候最好看。过了一段时间,潮气蒸发干净,壁画反而不好看啦。所以壁画要抢在第一时间去临摹,那个时候最漂亮。

顾 考古人员抢在第一时间进入墓穴临摹壁画,或者进行其他整理发掘。那么在得到相关材料之后,对这个古墓会有什么样的保护措施吗?如果不保护,等内外空气流通,水分蒸发干净,那么原始的壁画势必受损。

张 这个呢情况又复杂了。1972年左右,考古界在批判一种"凡古皆保"的思想。就是不能说挖到古墓了,找到文物了,就一定要把墓穴如何妥善地保护起来。如果你强调应该这样做,你就犯了"凡古皆保"的毛病,这在当时是可以当作错误思想来批判的呀。然后一批判你可能工作都没法开展了。所以当时我们虽然暗地里不满这样的风气,可是在工作的时候——即便是更正规的考古所——说实话在文物保护方面有时做得也是很粗糙的。当然也有保护得比较科学和严格的,比如长沙马王堆汉墓。

顾 高蒙河教授的书里谈到过一些考古需要注意的地方,比如不能把考古变成"挖宝"。我记得他举了个例子,考古队挖到了一个可能是新石器时代的建筑,他们想搞清楚建筑内部是不是有什么东西,就把它一块块的拆开,等最后想复原却已经做不到了。另外书中还批判这样的一种做法,就是以把文物送进博物馆库房当作唯一目标。他呼吁多建一些遗址博物馆。

张 这些话出发点是好的,但是在"文革"时期未必适用。你看过杨显惠的那本《夹边沟记事》没有?当时夹边沟死了多少人啊。那种情况下活人的命都没人管了,还谈什么文物保管?我当时在嘉峪关野外工作那么长时间,其实我就是没人

管呀。要是我出点什么事可能几个月都没有人知道,好在我也就那样挺过来了。

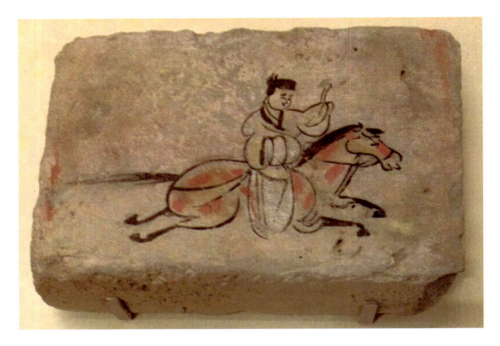

中国国家博物馆收藏的由张朋川复制的魏晋壁画砖。

在嘉峪关城楼苦读

顾 我转个话题。1969年对雷台汉墓的发掘,让您不满足于单纯从事壁画临摹工作。您与初世宾合写论文这件事,是不是已经体现了您开始朝着美术考古方向的探索?

张 这个问题可以这样说。当时参与武威雷台汉墓发掘整理工作以后,我就开始关注张学正和北京方面的争论。这种争论呢就促使我仔细研究这方面的知识,所以后来就有我和初世宾合写文章的事。慢慢地我在壁画临摹之余开始读一些古籍,包括《汉书》《后汉书》等。我对铜奔马也开展研究,包括铜奔马的步伐。我给你说说,你有没有注意铜奔马腿部的造型,那是一种叫作"对侧步"的步伐。就是一侧两条腿同时向前,然后另一侧两条腿再跟上,就跟人走路是一样的。这是中国人训练出来的步伐,有关这点李约瑟[①]是有过评论的。现在甘肃的马还是这样训练,从小要把一侧的腿绑在一起,然后让它去跨凳子,不听话就用鞭子打,通过这种后天培养改掉它天生的走路方式,慢慢把对侧步训练出来。英国仪仗队里的马也走这样的对侧步,走出来是非常整齐的。但是给马练习对侧步不止是为了好看,更重要的是这样的走法适合马在沙漠和戈壁滩上奔跑。没练过对侧步的马在戈壁上走,会被坑坑洼洼的地面绊倒半天起不来,但是练过对侧步的马很快就能爬起来了。后来我在嘉峪关看墓穴壁画的时候,就发现当地人眼中的好马都是走对侧步的。

①李约瑟(Joseph Needham,1900—1995),英国近代生物化学家和科学技术史专家,其所著《中国的科学与文明》(即《中国科学技术史》)对现代中西文化交流影响深远。

1972年,在嘉峪关工作时摄影留念,背后为嘉峪关城楼。

顾 您指的是在壁画画面里的那些马?

张 对,画面里的马就是走对侧步的。这不可能是画师疏忽画错,他们一定也知道这是一种好的步法才把它画上去的。由此也可以知道马的对侧步培育已经有了悠久的历史。

顾 那有关雷台汉墓的发掘工作还有哪些地方对您的研究产生了促进作用?

张 雷台汉墓内涵非常丰富。比如我为了研究墓主是两千石还是四百石的官吏,就看了很多历史书。研究包括这个墓穴的结构、古钱币的形制,很多很多的东西,等于我从知识层面解剖了一座汉墓。另外我还学会了绘图和测量。到后来发掘古墓时,我一个人就可以开展好几项工作了。我总说我运气很好,第一次参加考古就能碰到这样的墓穴,挖出了国宝级文物。有时候运气好也是能让人产生钻研兴趣的呀。

顾 您谈到这里,我开始能理解您之后在嘉峪关古城里苦读线装书的心境了。

张 那时候也是在博物馆待不住了,兰州都在搞"批林批孔"嘛,到处都乱哄哄的。嘉峪关报告说发现壁画,而我就是学壁画临摹的,我当然要去啦。嘉峪关是万里长城上很大的一个关。我在嘉峪关城楼的时候没有电,晚上点的都是煤油灯。但苦也有苦的好处,那里很清净,是世外桃源,可以躲避"文化大革命",一个人安心做学问。这些我在《黄土上下》里都描述过。

顾 您当时一心研究古籍,是单纯出于自身兴趣还是工作需要?

张 都有。当时一边工作,一边需要撰写"发掘简报"嘛。如果不是把"发掘简报"写得很精彩,后来也不会得到两个彩色胶卷啊。(笑)

顾 撰写"发掘简报"这样的事,应该已经超越了您原本单纯壁画临摹的工作范畴,这样的锻炼正慢慢把您引向一个考古发掘多面手的位置?

张 我就是自学呀。我是一个从工艺美术领域"跨界"到考古学领域的人,还不满足于单纯的壁画临摹,而要去做考古学研究,这个在一些正统考古学出身的人看来,是属于"野路子"的。(笑)那么不懂专业知识怎么办呢?我在嘉峪关的时候一开始甚至都不知道该怎么写"发掘简报",于是我就到附近的酒泉图书馆去借《文物》杂志看。当时从嘉峪关城楼到酒泉有四十里路,坐一个公交车就可以到。这样《文物》杂志就成了我的老师了。我就是从上面看别人写的"发掘简报",然后学习我该怎么写。

顾 既然有了图书馆,您在那里除了《文物》杂志外还借阅了哪些书刊呢?

张 那里给我感觉最重要的有两本书。一个是《〈三国志〉集解》,厚厚的,所有人的注解都在上面。还有一个是李贤的《〈后汉书〉集注》,李贤就是武则天的儿子。我一边看这两本书,一边就列了一个"河西地区汉晋大事记"。

顾 那个非常时期,大部分人都无所事事,挥霍生命,您却在一个宁静的角落里奋力读书,实在是值得敬佩。我还有一个问题,当然只是猜测,选择考古并且把视野投向古代,是不是您内心存在一种对当时现实的失望?毕竟您因为出身问题受到不公正待遇。

张 这个真没有。因为我是非常自信的人。你看我整整一年住在嘉峪关那里的戈壁滩上。没有房子,所谓"家"就是一个废弃的驴圈。没有门帘也没有床,弄块木板,铺点稻草,去旅馆弄几床被子就算好了。当时没人来偷东西,也没什么好偷的。环境这样差,但是我的心态却很好。每天除了去挖墓之外就是看书,非常非常的专注,一点别的心思都没有。

顾 那在这段时间里,您之前对国画的热爱是不是已经放弃掉了?

张 不是的,我一直很爱国画。当时在工艺美院班上我画壁画的技术也是很好的。优秀到什么程度?我可以用"悬臂中锋"的方式,一下画出一条三尺长的线。所以我的老师刘力上非常看好我,我的自信是有底气的。到了博物馆以后,临摹壁画是我与绘画继续结缘的重要手段,拳不离手曲不离口嘛,那些绘画的手法、技法通

过临摹壁画也在不停得到锻炼。然后这里有一个新的不同,就是随着我不断阅读历史书,我对中国古代史以及古代绘画史产生了兴趣。我之前不是说丁井文曾经劝我读美术史系而我不肯去嘛,那时候年轻只想着画画本身,哪里肯去搞理论研究呢?但是现在在工作中,却越来越多地需要研究历史知识,相关兴趣也就慢慢增长起来。比如说在嘉峪关的时候我就思考过一个问题,为什么那里戈壁滩上会有那么多墓呢?我就去看书,然后知道嘉峪关一带在汉代的时候属于河西四郡的酒泉郡。那个地方靠近祁连山,每年是会发山洪的。所以当地的墓地纷纷选择挖在戈壁滩上比较高的地方,为的就是避免被山洪淹掉或冲走。这样千百年慢慢积累起来,导致那边墓葬多得不得了。

顾 所以其实您还研究了地理。

张 你想想从汉朝开始,历朝历代的墓都葬在那个戈壁滩上,你一年能挖几座墓,哪能挖得完啊?我在那里待了那么长时间——后来还有同事过来一起工作——也就挖了八座墓。但这八座墓里有六座是壁画墓,其中出土了312张壁画,一下弥补了魏晋美术史上的空白——以前魏晋美术史是很缺乏实物资料的。

顾 这样的成就显然会增强您进一步探索的兴趣。

张 对,讲到这里又可以跟敦煌扯上关系了。敦煌壁画在全世界是有名的,但它最早的壁画也只是在十六国时期。现在嘉峪关这里发掘出的壁画是魏晋时期的,比敦煌还早,所以我算是找到了敦煌壁画的一个源头。

顾 这里确实让我感到奇怪。从您多年工作经历看,您几乎踏遍了甘肃每个角落,可唯独没有参与过对敦煌的考察,难道敦煌文物研究所是自成一脉的?

张 敦煌那里是比较特别的领地。敦煌文物研究所总是希望由他们的人来研究敦煌,所以我也基本上不去碰那一块。

顾 这是为什么呢?

张 敦煌那边的人呢,就是觉得他们扎根在莫高窟,他们是研究敦煌艺术的主角。我研究的是敦煌艺术的前一个阶段,算是给他们做了配套工作,于是他们都很赞成我。你想敦煌艺术总有一个渊源问题。为什么是在敦煌而不是其他地方有如此丰富的壁画资源?敦煌那么多的壁画又是谁画的?这就涉及一个敦煌壁画的起源问题,这个问题之前没怎么研究过,包括国外的人都没有研究过。那么我对嘉峪关魏晋墓壁画的发掘、临摹包括后来写的论文实际上是做了"前敦煌壁画艺术"的研究,这对敦煌那边的人来说是很乐意看到的。所以我在嘉峪关戈壁

滩地底墓穴搞临摹时,敦煌就有个也是搞临摹的权威叫史苇湘[2]的领着一批人来我这里参观。他们看到我在地底十几米临摹,环境很差很艰苦,马上就说他们代表敦煌的同仁向我致敬啊。(笑)史苇湘是四川人,敦煌那里很有一批四川人的。抗战的时候,四川美术界的一批人都跑到敦煌去做壁画临摹。

顾 张大千就是四川人,敦煌的这个四川小团体是不是从他那里就发源了?

张 张大千早。张大千是1941—1943年间在敦煌临摹壁画的。他在那里做了三年的临摹工作,然后去法国巴黎办了展览,就把敦煌推向了全世界,所以说张大千是功不可没的。张大千离开敦煌后,曾有人指责他把敦煌壁画给破坏了。实际上是一位酒泉的官员干的,不知道底细的人就误会他在破坏敦煌文物了。

顾 联系他的性情与风格,确实更容易让别人相信有这么回事。

张 他实际上是被误解了。这件事在1948年甘肃的国民党政府是做过专案调查的,然后到1949年3月做出了最后结论,就是说"张大千在敦煌千佛洞并无损毁壁画的事情",但问题是这个结论一直没有向社会公开。不久国民党离开大陆,张大千也背着骂名离开了。直到1986年的时候,才有一个张大千研究学者叫李永翘的,找到了当年甘肃省国民党政府的那份裁决书原件,这样算是平息了几十年来对张大千的质疑。不过这个时候张大千已经去世了。

顾 真是令人唏嘘扼腕。

张 张大千离开敦煌后,到1944年国民党政府成立了敦煌艺术研究所,常书鸿就去做了那里的所长。从那个时期开始,他就在敦煌搞清理、调查、保护、临摹等工作,购买了很多研究资料。他是培养了一批人的,包括刚才说到的史苇湘那些。常书鸿在保护敦煌石窟上是有巨大功绩的。

顾 看来敦煌那里确实人才济济。如果联想武侠小说的话,那"敦煌派"就是一个实力深厚的大门派。(笑)

张 我跟敦煌文物研究所的学者关系都很好。我做了他们研究范围以外的东西。反过来呢,他们却只能做敦煌。我是为他们做了想做却不能做的事,他们当然很感谢我了。所以我45岁评正研究员的时候,当时21个评委里面来自敦煌的就有

[2]史苇湘(1924—),四川绵阳人。擅长敦煌学研究。1948年毕业于四川省立艺术专科学校。曾在敦煌艺术研究所、敦煌文物研究所工作。先后从事敦煌壁画的临摹、莫高窟内容与时代考证等工

14个,他们全都给我投了赞成票。我当时是破格的,因为那是"文革"后第一次评正研究员,全国参评的都是老一辈老资格的专家。之前已经多年没有评,很多人被压了十几二十年,不能再等了。但是呢,上级也有指示说不能光是评老的,也要破格评一两个年轻人。我的《中国彩陶图谱》那时候已经完成了,这是一本大部头专著啊,而且是当时中国考古学会的理事长苏秉琦先生给我写的序言。另外我还主持过秦安大地湾那样的大型田野考古,其他青年人没办法跟我竞争。所以我45岁就当了正研究员,这在当时整个中国都没几个的。

顾 您的老同学樊兴刚不是在敦煌嘛,你们之间后来有联系吗?

张 樊兴刚呢,联系不多,这里面很复杂。他在敦煌可比我在兰州高调多了。有一个哲学家叫高尔泰③,原来也是在敦煌的。他最近写了一本书④,里面提到樊兴刚和何山⑤。何山也是我在工艺美院的老同学。"文革"开始时,何山是敦煌研究所的革委会主任。然后樊兴刚就造反了,夺过了革委会主任的位置。再后来,我另一个同学叫李振甫⑥的也当了所里的革委会主任,就是说"文革"前期敦煌文物研究所前后是被我三个同学管辖的。

顾 樊兴刚不是说出身不好吗?

张 他是出身不好,但"文革"期间也有各种机遇,所以他当上造反派的头头了。"文革"结束后,樊兴刚还在研究所临摹过一段时期的壁画,后来由于某种原因自动离职了。何山辗转去了美国,敦煌就留下了李振甫。"文革"刚结束的时候,他们三个人互相不说话。我去敦煌的时候,把他们叫到了一起,请他们在敦煌县城吃了一顿饭。我说你们要团结,"文革"已经过去了,不要记旧账了。结果饭桌上他们都"嗯、嗯"的,吃完饭就又不好了。

③高尔泰(1935—),南京高淳人。早年就读于江苏师范学院美术系,1957年因发表美学论文《论美》被打成右派。高尔泰在戈壁滩的劳改营夹边沟目睹了无数的死亡,自己也差点饿死,幸而在兰州结识的干部将其调走作画才保住性命。后给时任敦煌文物研究所所长的常书鸿写信,经过一番努力前往莫高窟工作。"文革"期间又被打倒,平反后在兰州教书。后辗转在中国社科院哲学所、兰州大学、南开大学、南京大学等高校任职。1992年出国从事绘画、写作、访学。现居美国拉斯维加斯。

④这里提到的新书,应该是指《寻找家园》。此书有多个版本,最早由花城出版社在2004年推出。

⑤何山(1941—),别名何淑山,湖南湘阴人。1964年毕业于中央工艺美术学院壁画专业。曾在甘肃敦煌文物研究所、中国美术家协会甘肃分会从事壁画研究和创作。

⑥李振甫(1940—),安徽涡阳人。1959年进入北京中央工艺学院壁画专业学习,1964年毕业后分配到甘肃敦煌研究院工作。

朋川同志：

三月十九日的来信，到了！收未提及今年继续发掘，对上层保存很好的房屋建筑要毁掉，感到可惜。现把我的意见谈谈，供你的参考。

据仪中讲，房屋建筑保存情况良好，是很难得的了。对这种情况，首要问题是，把握机会，要有耐心，注意做好细观察每个细节，尽此做好成好的文字、图、记录。总的目的是要让没到过现场的人了解这一情况（文字、图，是不能替代的，也是必要的）。其次，复原问题，因为这些木、土、草也是不坏，最好是尽可能的原样保留不把坏。这样，才可以补救记录之不足。确实如你所说，如为了这下层的东西把保留很好的房屋建筑毁掉，是惜可。也不妨把望的土平专家请古城"黄享基弟"的发掘板子团考虑之以有较好的建筑物遗存的地方保留下来，不再往下挖。而另外那些地方没有这些建筑存的以可再往下挖，这样，看不仅对下层遗迹没什么问题的，同样也可以有剖面切的遗物保存。这值得考虑。再次

我更建议你做较多的参考我所挺坚劲（他去看一下现场，同大家一起研究一下，争可以不因如的遗物的保全与长保的问题。再下一步，如认为某些建筑遗迹相当可惜的，宜于保存的，可参考实测的周公庙方物建北办法，四ゆ砌墙，再加上望起，这样也可以保存若干年。也还可以样子可种花草（如是不宜生长高的树种，种草不种些黄叶类的）。总之：一、不宜轻率地全毁掉；二、宜尽可能搞清楚出土各遗存之间关系；三、不妨将一些基本于保存现场（过（如果允许的话），以案取更临的措施方面。以上之见，仅供参考。

我还更补充一点，过表信提到的新聘（名牌，下是可）的所谓。"共兴、以来一之，但没有经多少已二十来带有疑问的房价，还有一些连黄土上未的大房屋。其应纪客因之示？因请均办！之意。

敬礼！

学会土陶的些陶艺！

苏秉琦 '80.3.26.

苏秉琦先生1980年3月26日写给张朋川的信，其中对秦安大地湾发掘工作提出了很多意见和建议。

转向彩陶研究

顾 上面我已经了解到您是如何开始对美术考古产生兴趣并进行钻研的。那么作为您今天获得学界和业界盛赞的彩陶研究,又是从什么时候开始的呢?

张 为什么我会搞彩陶呢,这里有一个比较主要的原因。你还记得我之前说过,我们甘肃博物馆的藏书量是很丰富的。

顾 记得,那是美国退还部分庚子赔款建的。

张 甘肃省博物馆里有一批1939年时就购入的图书,其中就有瑞典考古学家安特生的《甘肃考古记》,另外还有一本他的女学生巴尔姆格伦编著的《半山及马厂的随葬陶器》①。

顾 巴尔姆格伦也是瑞典人吗?

张 是的,这个巴尔姆格伦很不简单,她23岁时就写了这本关于中国彩陶的专著。我记得是8开的,大概有五六十万字,厚厚的一本。当时我看到的还是英文版,读不懂,我就请了兰州铁道学院一个英文女教师叫陈明淳的,让她帮我把这本英文著作给翻成中文了,这是在"文革"中干的事情啊。

顾 这样偷偷接触西方材料在当时还有可能是一个罪名啊。

张 这个还好,因为当时我们这一批人是没有人管的。而且你也就是翻译了一个彩陶研究的书,不涉及政治。那么我读了她的这本书,就觉得很不服气。我想一个23岁的外国姑娘都能写这么厚一本有关甘青彩陶的专著,可是新中国成立之

① 巴尔姆格伦(Nils Palmgren),具体个人信息不详。作为安特生的助手,她在1934年出版了《半山与马厂随葬陶器》。此书对半山、马厂陶器及某些花纹图案进行了分类和分期,这是现代历史上首次有人对半山、马厂彩陶进行系统研究。

后我们自己这方面却只出过两本薄薄的小册子。我觉得不应该这样,所以我打算要超越她。而且我是有一些便利条件的。当时甘肃彩陶在世界上已非常有名,有很多精美的陶器被国内博物馆和世界许多大博物馆收藏,也就是说要研究的话样本和材料是不缺的。所以想好以后我就准备进入这个课题了,也就是要把注意力从壁画转移到彩陶上面来。

顾 是否可以说,读这本书是您开始彩陶研究的起点?

张 对,这件事对我是非常重要的,它是我开始转向研究彩陶的最重要的一个细节。

顾 那您是什么时候第一次接触到巴尔姆格伦这本书的?

张 那比较早,我从农宣队回来就接触了,1972年的样子。

顾 看起来,不管是研究壁画还是彩陶,甘肃博物馆丰厚的藏书都为您提供了得天独厚的优势。

张 对。你看我后来写《中国彩陶图谱》,虽然是20世纪80年代的东西,但我已经在里面给中国彩陶各种年代、类型做了详细的索引——从1920年一直做到1982年的8月。这跟当时的同类型著作是很不一样的。别的书都是图录,前面一个序,后面插一些图片就完了。我的那套架构可以说很多人到现在都没有能够达到。那么我能做到这一点,博物馆的藏书是起了不小的作用。

顾 这工作量可是非常的大。

张 做了很长的时间。

顾 可不可以这么认为,您在看了巴尔姆格伦的书以后,就打算把自己工作重心从壁画转移到彩陶上来。然后当您开始了这样的转移之后,又迅速发觉这个领域缺少一本全面、翔实、图文并茂并且带索引的"彩陶图谱"。接着您又想既然没有人写过这样的书,不如由我来做这个工作。

张 (笑)可以这样说。我的书里所有的年代测定,所有的古文化遗址,包括每个区的图与索引都做得非常详细。当时索引这样的事情基本上是没有人做的,因为太辛苦啊,这样的工作量是非常大的。这本书里的图谱差不多1982年就画完了,但是等到出版已经是1990年的10月。

顾 既然叫《中国彩陶图谱》,那么其中的那些"图"肯定是最重要的材料,您是如何开始这方面绘制工作的呢?

张 这个基本上是1974—1975年间,我参与甘肃广河县齐家坪以及景泰县张家

张朋川珍藏在苏州寓所里的"中国彩陶图谱"底稿（部分），铺满了整个房间的地板。

张朋川访谈录

台两处考古发掘工作时开始的。以张家台为例,我一开始去的主要工作就是画墓葬图,还有就是等负责清理的人把文物挖出来以后,给它们进行编号。那时候张家台出了很多罐子,每天我把手头事情做完以后,就开始把当天出土的彩陶按照一定的比例去画出来。我一开始就有一个规划的,就是大罐子按照十分之一的比例去画,中罐子呢五分之一,小罐子二分之一。这样的好处是最后所有罐子的"图谱"大小都差不多,这样放在书里才好看嘛。你看我一开始就已经想得这么周密了,从我画第一张开始,到最后画的 2000 多张都是如此。

顾　您上面说差不多到 1982 年,把 2000 多张图谱都画出来了?

张　对的。

顾　这其实不是博物馆给您的任务,只是您自己在利用业余时间在做?

张　是这样。

顾　这 2000 多张画稿您现在保存在哪里?

张　都在我家里啊。

顾　如果能把它们放在苏大博物馆陈列展出,相信会有很多人慕名参观。

张　这 2000 多张原稿我一直都保存得很好,将来有机会的话就捐给苏大博物馆好了(笑)。

顾　那在齐家坪的考古发掘工作又带给您那些专业方面的收获呢?

张　在齐家坪的发掘是很重要的事情。齐家坪是安特生在 1923 年发现的,随后也就以这个地址来命名为齐家文化[2]。这个遗址是很有典型意义的,你知道安特生有一个"文化西来说"吗?他用这套理论把甘肃的远古文化分成六期。由于他在齐家坪那里没挖到彩陶,所以他就把齐家文化定在了第一期,这样实际上是定错了。

顾　齐家坪明明有彩陶但是没有挖到。这样的事情发生在安特生这种大家身上,好像很不应该。

张　后来呢到 1945、1946 年的时候,国内又对齐家坪组织过一次发掘。当时在附近的一个山头挖了一个地层关系,发现半山类型[3]遗址地层是在下边,而齐家遗址

[2]齐家文化是以甘肃为中心地区的新石器时代晚期文化,距今约 4200 年。

[3]半山类型因 1924 年安特生首先发现于甘肃省广和县洮河西岸的半山遗址而得名,距今约 4500 年。

的地层是在上边,这说明齐家文化比半山晚,于是安特生的观点就被推翻了。再然后就是1974年我们去挖了。当时全国农业学大寨,齐家坪平田整地修梯田,挖出了很多文物。这样报到省里,我们博物馆考古所就派了负安志还有朱瑞明去调查。当时开挖的规模比较大,渐渐人手不够,就又增派了我和另一个女同事一起去了。刚开始我也是主要负责绘图,但墓葬出土的东西太多,工地开的又大,就叫我也参加遗址清理,我的绘图工作转交给了一个很喜欢画画的司机去做了。这一次我们开挖的收获是发现了一批齐家坪的墓葬,其中有一些是多人合葬墓,最多的一个是十一人的合葬墓。还有一批没有头的人骨,这说明当时等级差别很明显。另外还发现了用石头堆起来的祭坛,在这个祭坛的石堆里出土了铜镜和青铜斧。那个铜镜有四千多年历史了,应该是当时发现的铜镜里年代最早的。另外墓葬中还挖到了两件彩陶和一件彩绘陶。安特生不是说这里没彩陶嘛,这下不攻自破了。所以齐家坪这个遗址也是后来被评为中国20世纪百项重大考古项目之一的,而我也有幸参加了。

顾 您的运气总是很好。

张 (笑)齐家坪的发掘整理工作历时三个月左右。通过这一次呢,我也掌握了清理工作的步骤流程。从齐家坪回来我紧跟着又去挖了兰州花寨子半山墓葬。这一次可能由于我也有点经验了,上面就让我主持了发掘工作,给我配了两个小年轻当助手。我们一开始也不确切知道墓葬规模和文化类型。等一挖呢,发现是半山文化。所以说我考古运气真是好,挖到哪里都出东西。我们前后挖了40几座墓,完了我就写发掘报告,登在了我们考古学界最权威的学刊《考古学报》上。

顾 当时还在"文革"期间,这篇发掘报告不能个人署名吧?

张 署了单位名,后面跟了执笔者的名字。

顾 从这里能慢慢看出您成为行家和领导的轨迹了。1974年在齐家坪和花寨子,1975年在张家台,然后1976年秋就是玉门火烧沟。

张 火烧沟那时候我已经算是老师傅了。(笑)玉门火烧沟遗址是在兰新公路的边上。那里叫清泉公社,里面还有一所清泉中学。为什么叫清泉呢,就是因为那里有一口泉。我们去的时候是秋天了,当时带队的是张学正,另外同行的还有一个文物队的老人叫张鲁章。我们三个都姓张,后来又来了酒泉地区管文物的一个人叫张伟刚,这样就有了四个姓张的。那时我带了一个学徒叫周广济。我们就开玩笑说,我们"四个张"围起来就是一周,所以叫"四张围一周",哈哈。火烧沟

一开始挖的时候,我就带了周广济在遗址区发掘,张鲁章带着张卫刚挖另一个区域。张学正呢留守办公室。当时我们的办公室离工地是有一段路的。张学正比较关心政治,就常在办公室里读报纸留意政局变化。那时候毛主席也身体不好了,1976年你知道出了很多大事的。

顾 对,那一年周恩来、朱德、毛泽东先后逝世,中间七月份又是唐山大地震。

张 当时已经是很乱了嘛,每天报纸上消息都瞬息万变。老张就是在那里看报纸。如果有重要消息,他就从办公室老远地跑过来告诉我们。我除了负责发掘一个区域外,还要画遗址的总图——这个图有点像作战的军事地图——每挖一个墓就要在总图里把它标示出来,然后看这些墓之间的距离关系什么的。当时也有一个非常有趣的现象,就是我呢老能挖出东西来,张鲁章那摊挖不出来。他就跟我说"我们换换位置吧",我说好啊。然后我换到他那里之后又挖出文物了,他还是挖不到,哈哈。

顾 其实重要的不是位置,而是人的经验。你们在火烧沟这段时间总体不长是吧?因为是从秋天开始,到毛泽东逝世的9月9日就结束了。

张 不长,因为这个遗址的墓葬离地表比较浅。我们前后挖了312座墓,这在四坝文化④考古方面也是一个记录了。这个火烧沟墓葬遗址呢,是内地与新疆文化的一个过渡环节。把它弄清楚了很重要。因为这样一来,内地文化和新疆远古文化的连接点我们就找出来了。

顾 那么火烧沟遗址的文化类型属于哪一种呢?

张 我们现在讲起来,是属于青铜文化了。因为现在最早的青铜文化属于齐家文化,比夏文化要早。其实好多事情啊,到现在学界都没有完全弄清楚。比如甘肃的齐家文化为什么比河南的夏文化更早使用青铜器呢?那是因为河西的青铜文化是受中亚青铜文化影响的,是从西边阿尔泰山那边过来的。那里多的是草原骑马民族,以前马没被驯养,人从大沙漠中过不来,骑马民族兴盛后把这个青铜文化带过来了。但是西面来的青铜铸造就是用合模,往里面浇铜,可以

④ 四坝文化主要分布在河西走廊的武威、张掖、酒泉、玉门、安西等地。距今约3900年—3400年。相当于夏代晚期和商代早期。四坝文化是河西走廊最重要的一支含有大量彩陶的青铜文化。它的某些器型、彩绘图案和马厂类型、齐家文化较为接近,说明曾受到了它们的强烈影响。但三角形器盖、砷铜制品的大量存在,又说明与中亚文化有渊源。

做做小刀、匕首什么，不能做容器。做容器需要内模和外模，这是我们中国人的发明啊。

顾 要让以五千年文明自居的泱泱大国接受"文化西来说"的确很不容易。

张 对啊。齐家文化距今 4200 年。夏文化是距今 3600 年，比齐家文化要晚 600 年。齐家文化大一点的遗址都出土青铜器，这就对夏文化的青铜地位产生了冲击。当时在"文革"中是不能说中原文化受西边影响的，当时不是都说"东风压倒西风"嘛，怎么能反过来（笑）。"文革"时史学界最主要的思想就是大一统，最初的文明也是从中原向四周扩散的，不能说有西边来的影响。我们在火烧沟墓地出土了成百件的青铜器。而且还有金的戒指、鼻环、耳环。黄金饰品最早就是在火烧沟发现的，比殷墟要早得多了。另外我们还挖到了一个银戒指，最初还以为是铁的，因为生锈了嘛。

顾 夏文化出现铜器比齐家文化晚这个已经可以确定。那么也有人可以说，夏文化的铜器可能是自主独立发展出来的，未必受到"西来"的影响。

张 这个考古界是有争论的，具体呢我不是青铜领域的行家，不好多说。但有一点可以肯定，就是不管中国的青铜文化是自主产生还是从西方引进，最后青铜艺术的最高峰还是在中国。我们后来在青铜方面研发出的铸造技术，是其他地区不能比的。

顾 那我再就陶器的起源问题请教一下。我看了您在《黄土上下》里的文章《从甘肃一带出土的文物看丝绸之路的形成过程》，里面谈到了不同的古代文化之间从物质到文化的交流经过。比如说蚌壳、海贝这些东西能够慢慢地从沿海传播到甘肃这样的内陆地区，说明那时候有一个比较长期且稳定的传播通道存在。那么就此针对陶器而言，究竟是某一个地区把陶器文化通过这样的通道传播到了其他地方，还是在比如仰韶文化前后，各个区域文明都差不多同时意识到了可以制作这样的东西？还是这两者兼而有之呢？

张 这肯定是由多元走向互动的，因为中国各地的土质都是不一样的。你看我们以前认为世界上最早的陶器是在两河流域，这些都是欧美人写的，因为他们在两河流域的考古搞得比较早嘛。为什么要去两河流域考古呢？因为他们要寻找耶稣的圣迹，要找《圣经》里面提到的那些地方。

顾 西方考古学者也非常执着，像《荷马史诗》里提到的特洛伊古城这样的地方也真找着了。（笑）我再问一个考古方面的问题，我在高蒙河教授的书里看到过一

个说法,就是有些专家把明朝灭亡的1644年作为中国考古发掘活动的时间下限[5]。按照这样的定义,开掘一座清朝墓穴就不能算是考古。我对此很难理解,您能解释一下吗?

张 你讲的这种分法本身争议很多。"文革"前我们有很多定义和概念不是从实际出发的,而是直接继承斯大林主义。比如很长时间里我们对"民族"的定义就是四个概念:共同的语言、共同的地域、共同的经济生活、共同的心理什么的,这都是斯大林的那一套。

顾 但是考古发掘是不是总归需要一个历史下限?

张 我们的下限当时是定到1911年,以清王朝的覆灭来定。但是文物的出口另外是有一个界限的,当时是定到乾隆。乾隆以前的东西就是文物,乾隆以后就不算。当然这种界限也是慢慢要后延的,比如文物的下限后来提到1911年,现在又提到1949年了。

顾 我想到了您收集的那套民国瓷器。

张 对啊,我开始收集民国时装人物画瓷器的时候它们还不算是文物,现在就是了。

顾 下限划到1911年或者1949年感觉更切实一点。否则发掘一个两三百年前的清朝古墓竟不能算是考古,会让很多外行人无法理解。

张 但是我们很不喜欢挖清朝的墓,因为时间还短,挖出来臭得不得了,非常的不卫生(大笑)。

[5]高蒙河.考古好玩[M].上海:复旦大学出版社,2011:157.

专家之路

- 我们考古有一个原则，就是你必须要挖到生土层，才算是工作做到位了。我想秦安那么穷，盖博物馆也没人看，不如就按照考古的原则继续往下挖。嘿嘿，这一挖啊不得了，就发现了一个比仰韶文化还要早的文化，就是大地湾文化。

- 那个时候对我来说是一次人生的抉择。留在考古所，可以继续从事大地湾的工作，但是家里就还要孟晓东一个人苦撑。当时我考虑了很久，就觉得我不能再那么长期在外，「三顾家门而不入」了。

- 苏先生当时已经是中国考古学会的理事长了，但他每个礼拜抽两个下午来和我一起讨论书稿。当时他的办公室主任就跟我说，这是连苏先生的博士生也享受不到的待遇啊。

- 北边到内蒙古，东边到开封，西边到青海，南边到武汉的长江北边，这样的版图是周王朝的好几倍。仰韶文化作为一个原始社会，没有文字，没有发达的语言，地域范围能有那么大吗？我当时还讲了一句话，把仰韶文化包得那么大，就像扣了一个大帽子，扣下来以后，就会有很多冤假错案啦。我讲完后，下面的听众满堂喝彩。

主持秦安大地湾遗址发掘

顾 1978年开始的秦安大地湾遗址发掘工作是由您在前线主持的。这次考古发掘成果丰富、意义重大,被列入了20世纪百项重大考古项目之一。请您谈谈有关这方面的情况。

张 这件事是有一个前因后果的。1978年,我和张学正到西安半坡去考察。西安有一个"半坡博物馆",它们的研究工作是做得比较早的,出版了关于新石器时代遗址的两本发掘报告:一本是"半坡类型"的发掘报告,还有一本是"庙底沟类型"[①]的发掘报告。这两本书我们常用来学习和参考。

顾 你们此行的目的是什么呢?

张 我们去西安参观学习啊。当时西安半坡博物馆的领导叫巩启明[②],他就和我们讲半坡这里有六千年的早期彩陶(仰韶文化),但是数量不多;而你们呢有比较多的五千年以后的彩陶(马家窑、半山文化),所以我们两家可以考虑合在一起搞一个彩陶研究中心。当时大家都觉得这个建议不错。后来张学正私下跟我讨论,说陕西宝鸡能挖到仰韶彩陶,我们甘肃天水距离宝鸡不远,也有可能挖到啊。这样一来,我们就产生了到自己省里找仰韶文化彩陶的念头。没过多久,我们考古所就组织了一支考察队来做这件事。队伍成员包括正队长岳邦湖、副队长张学正,然后还有我和一个司机一共四个人。我们乘一辆军用吉普车去甘肃东部,先后到

①庙底沟类型文化是仰韶文化中最为繁盛的一个类型,分布范围包括陕西关中、山西南部以及河南西部的广大地区,距今约4800—6000年。

②巩启明(1935—),河南临颍人。1959年西北大学考古专业毕业。历任西安半坡博物馆考古所所长、副馆长,陕西省考古研究所所长,陕西省文物局副局长等职。

了天水、平阳、庆阳地区,沿着渭河流域、葫芦河流域,一个一个地去调查河两岸的遗址,观察断崖切面上有没有遗址的线索,这样就用了几个月时间。

顾 收获如何呢?

张 一开始就发现了一些仰韶文化的陶器。从定西开始就发现了,然后天水也有一些仰韶的彩陶片。从天水向北翻过一座大山,就到秦安县了。我记得当时我们赶到秦安县文化馆时,天已经比较暗了,但还是看到文物柜里有半坡的彩陶,包括彩陶钵、彩陶葫芦瓶,而且都是完整的。看到这些我们当然都非常高兴,因为这说明甘肃也有半坡类型彩陶嘛。我们跟着就问距出土地点有多远?得到的回答是还要再翻过一座山,那里叫邵店,是五营公社的所在地。于是我们第二天赶到了五营公社。公社卫生院的郭院长是个有见识的人,当时公社的学校修操场,正好挖出了一个墓地——只有墓地才有可能出土完整的罐子啊。但那时候参加劳动的老百姓都说要把这些罐子砸掉。因为按照迷信说法,挖到墓地里的东西是不吉利的。卫生院的郭院长知道了以后就赶来阻止,说这些罐子不能砸掉,让人帮着搬到了他卫生院的院子里。我们到了卫生院以后,就看到院子里面摆着几十个仰韶文化的罐子,其中就有彩陶。然后我们几个就住下来进行考察了,后来发现粮站附近有一块菜地中间也打了一条沟,很像我们考古时挖的探沟,一直打到了一处房址附近。在那里农民也挖到了一个彩陶,挖出来以后就把它放在粮站的门背后用来盛放红色的广告颜料,因为粮站是经常要写海报挂告示的。我一看那个彩陶简直高兴呆了,那是庙底沟类型的呀,非常漂亮。

顾 当地老百姓完全没有意识到这个彩陶盆的文物价值。

张 没有啊,他们不懂嘛。但是我们一看太漂亮啦,太珍贵啦,他们就那么把它放在门背后。

顾 用了那么久,没有破相吧?

张 没有。这个彩陶盆后来被认定为国家一级文物。我再到出彩陶盆的房址周围一看,发现一处地址表层都是"草拌泥"③,看到"草拌泥",你就知道那是原始社会房子的遗迹,而且很可能就是庙底沟类型的,这类遗址甘肃还从来没有挖到过。

顾 然后你们就开始定点发掘了?

③原始社会造房子用的原料,使用细土和草混在一起让泥土不裂。

张 没有,当时我们先是要从面上去寻找线索,所以后来我们一路还去了平凉,在平凉也有很多很重要的发现。反正那几个月我们四个人坐着吉普车走了很多地方,考察了很多遗址。最后我们才坐下来商量具体开挖什么目标。当时就是定了两个位置,一个是平凉的齐家遗址,因为那里出了好多玉,还有一个就是秦安大地湾。那时候正队长岳邦湖因为有事不能去第一线,所以就让我负责其中一处的发掘。队长问我选哪一个,我就选了秦安大地湾。因为大地湾里出早期彩陶啊,我当时是已经下定决心要研究彩陶了。

顾 这样您就开始了自己在秦安大地湾漫长的考古工作。

张 嗯,定下来以后呢,1978年的秋天我们就进驻了。当时其实并不知道要在那里干多久的。我的想法是能挖几座庙底沟类型的房子就很不错了,因为甘肃还没有挖出过超过五千年的房子。

顾 这次您带领的队伍有多少人?

张 不是很多。除了我以外有一位文物队的老人,叫朱跃山。另外还有两个小年青周广济和阎渭清,周广济之前说过是我的徒弟。以后还来了北大考古系毕业的

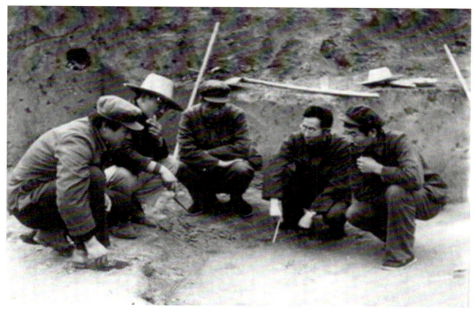

大地湾遗址发掘现场照片。张朋川(右二)正与许永杰(右一)、朱跃山(右三)、郎树德(左二)等同事进行工作讨论。

赵建龙。最初就是我们几个人负责秦安大地湾的发掘项目。其实当时工作的难点并不在于人多人少,而是什么呢？1978年的时候还是华国锋当主席,副总理是陈永贵,为什么讲这个时代背景,因为这是非常重要的。那时候有两个口号:农业学大寨,工业学大庆。以粮为纲,以钢为纲。

顾 这个我知道。当时正是整个中国大变局的前奏时期。

张 在那样的穷乡僻壤还感受不到大变革气息。(笑)我提"以粮为纲"主要是当时想开展发掘工作却和农业生产存在矛盾。我们到大地湾后第一个要做的事情,就是分析发掘这个遗址从哪里开始。我就看这个地形,它是在五营河跟阎家沟的交汇处,背后是一座山。这是典型的背山面水,而且是两条水脉的交汇,从风水上说是极好的。设身处地地去想,当时原始人选择住址也要考虑地形地利嘛,所以就应该选在这个地方。根据以上判断,我就沿着河边去考察了。有一天,记得是在下午,我沿着河走到崖边一块地方,一看有处房基的地皮上面有件彩陶露着——你看看这个运气,一件完整的彩陶啊,就这么露着。我就知道这个房子里是有情况的。

顾 机会总是留给有准备的人。

张 先前村民不是在学校和卫生院之间还挖出过墓葬嘛,所以我顺着这个思路就确定了两个工作点:一是在卫生院里打一条探沟,另一个就是发掘学校操场外边靠近断崖的地方。那块地方呢是一片苞谷地——大地湾附近种的多是苞谷,你们南方叫玉米。当时正值九月,是苞谷将熟未熟的时候。我所以说起"以粮为纲"嘛,这个时候你要是为了挖文物去破坏青苗,是不得了的罪过啊。所以当时就是两个选择,要么等农民收割以后才挖这块地,要么想办法先把这块地的苞谷摘采掉。我就跟队里商量说用第二个办法。那时候的农民是很苦的,没有零用钱,一听只要他们先收割这块地,然后给我们当发掘工还有钱拿,都开心得不得了。等他们收割完后,我们就开挖。挖第一座房子就是开门红,挖出了两只五十公分的彩陶大盆。

顾 正好是一对吧？我之前已经见到过图片。

张 正好是一对,圆底,有五十公分,上下叠在一起的双胞胎,是我们现在挖到的彩陶盆里最大的。虽然已经破了,但碎片一个不少,可以粘起来。

顾 这对被称为"变体鱼纹圜底彩陶盆"的珍贵文物后来考证距今超过5500年,应该属于国宝级了吧？

张 国宝级,将近6000年了,而且是最大的彩陶盆。第一个房子里就能挖出这样的东西,那我就走不了啦。(笑)这个房子里最后出了五件彩陶,两件素陶。

顾 这样的发掘成果,我想还有另一重意义,就是使得甘肃的半坡文化历史,从此至少不比陕西那边差了。

张 对,大地湾重叠的房子最多的有六层。这么复杂的地层关系是很少见的。挖了上面的一个房子,底下又有更早的建筑。

顾 显然越往下挖,出土文物的时代会越早。

张 后来有人就讲了,说你们在大地湾没有采用当时世界上最先进的同层位发掘——就是把同一层的房子挖完了再去挖下一层。这种人就是站着说话不腰疼啊。当时农业学大寨,以粮为纲,农民等着你把这块地搞完了,还要留给他们去种田呢。然后我们的人手、设备、财力都有限,怎么可能去搞同层位发掘啊?

顾 在当时有限的条件下,能因地制宜得到成果已经很不容易了。而且您运气确实很好,除了这一对大盆外,还发现了更加重要的居址地画。

张 对,那个还在后面。我们挖到半坡这一层呢,这层的房子很漂亮,保存得很完整,6000年的成片房子啊。外面有一个大的壕沟,整体就是一个大的寨子,我们相当于是挖出了一个原始社会的村庄。然后我们就想,这个村庄遗址太好了,可

大地湾出土的仰韶文化"变体鱼纹圜底彩陶盆"。

是怎么办呢,又不能搬回兰州去。像西安半坡那样就地造一个"遗址博物馆"行不行,也不行。半坡文化遗址距离西安很近,这大地湾可太偏僻了,从天水过去到秦安的五营公社都要走两天。另外这里这么穷,交通又非常的不方便,盖一个博物馆谁来看呢? 然后当时还有一个要不要深挖的问题。我们考古有一个原则,就是你必须要挖到生土层,才算是工作做到位了。我想秦安那么穷,盖博物馆也没人看,不如就按照考古的原则继续往下挖。嘿嘿,这一挖啊不得了,就发现了一个比仰韶文化还要早的文化,就是大地湾文化。

顾 据我查到的资料,大地湾文化距今7000~8000年。那是比仰韶文化更早一些了。

张 是要早的。那么在定名上呢,一开始想叫邵店文化。但是甘肃话里"邵"是"傻"的意思,不好听。后来说就根据发掘地的地名叫大地湾文化吧。

顾 这是您给命名的?

张 不,不是我取的。我只是说"大地湾"比"邵店"的名字好听。

顾 大地湾的重要价值凸显后,考古所方面是不是增派人手了呢?

张 对,后来郎树德④他们也都过来了。其实1978年对大地湾遗址的发掘到11月左右就停止了,因为要进入冬季了嘛,野外工作会很不方便。但是通过分析这一年的出土成果,比如陶器和陶片所体现出的器形样式,我们已经可以基本确认它是早于仰韶文化的,所以它就成了甘肃当时发现的最早的新石器时代文化遗存,价值是非常大的。

顾 冬歇期间您回家了吗? 当时家庭情况怎样?

张 当时家里面是比较困难的。我的二女儿张卉1977年出生,大女儿张晶那时候五岁。然后我母亲到1979年又瘫痪了。家里所有担子都是孟晓东一个人在挑,而且她自己又在离家很远的一所小学上课,里里外外压力很大。

顾 师母是一力承担了家庭重任,让您可以放心把精力扑在事业上。

张 对,那几年她的牺牲很大。所以到1983年年底我还是中断了在大地湾的工作,返回兰州从事行政了。因为当时我母亲的身体状况不是太好,我再不回家实在不行了。

④郎树德,北京市人。1967年毕业于北京大学历史系考古专业,1980年起参与大地湾遗址的发掘、保护和研究工作,后期接替张朋川担任项目主持。主要研究方向为史前文化和彩陶文化。

顾　那您前后在大地湾工作了差不多六年?

张　对。当时就是工作到入冬要休息的,然后开春再继续。1979年增派人手后,我们就在四个发掘区同时开工。当时在卫生院大院那个发掘区挖出了很多房基相互叠压的地层关系,最上面是仰韶晚期,然后压着的是仰韶中期,最下面就是仰韶早期半坡类型了。卫生院北墙那里的第211号窑基下面呢,挖到了一个竖直长方形的土坑墓,里面有一具小孩的骨架,还有随葬的陶器和陶坯。这个211窑基本身就是半坡类型了,它下面的墓葬很可能比半坡更早。跟着我们对这个土坑墓里的陶器形制进行分析,也得出了同样的结论。所以就这样我们发现了大地湾遗址中时间最早的遗存。

顾　我了解到大地湾中出土了不少比仰韶文化更早的房屋遗址,这大概是什么时候的事情?

张　是1980年啊,那是对大地湾一期进行的第三次发掘了。当时我们通过对之前发掘成果的分析,就觉得这里很有可能存在时代更早的房子,但是它会是什么样子的却没法知道。因为它要是比仰韶文化早,就不能用仰韶文化房子的特征来推断,比如上面讲到的草拌泥什么的。而且挖起来要非常小心,因为你一不小心挖坏了,就可能破坏它的全貌。那么后来在四号挖掘区找到了第一所这样的房子,它的上面呢被一个属于仰韶文化的房基给打破了,但整体保存还算完好。那么这个就是非常珍贵的。

顾　有关这段情节在《大地湾遗址发掘二三事》里讲得就非常翔实了。比如它"为圆形深地穴式房子。斜坡式门道设于房基内,居住面为久经踩踏的硬土,对着旋入房内的门道处有一个柱洞,穴壁上口周围有六个柱洞,其中的四个柱洞向房屋中心倾斜……"⑤

张　对,经过这段时间的发掘,再根据一批出土木炭标本的碳十四年代测定,我们基本认定大地湾一期的年代是距今8170—7370年,也就是与裴李岗文化、磁山文化相当,是同属于黄河中上游地区比较早的新石器时代文化遗存。

顾　这里其实还发现了很多带有彩绘符号的陶器和陶片,并且您认为这些符号可能是早期文字?

张　不能说是文字,我认为它们属于早期的指事符号,这可以为我们研究古文字

⑤张朋川.黄土上下:美术考古文萃[M].济南:山东画报出版社,2006:16.

起源提供很大帮助。

顾 所以您后来写《中国古文字起源探析》一文时,就用到了这方面的材料。

张 对,那篇文章最早是我2008年在苏州"书法史讲坛"上发言的演讲稿。

顾 我们还是回到大地湾,请您谈谈发现居址地画的情况吧。我知道这个居址地画差不多距今5000年,它的出土将之前由"战国帛画"保持的中国最早出土绘画记录一下子提前了2000多年。

张 对的。其实有关居址地画呢我在《黄土上下》里也是有专门文章介绍的。那是1982年10月下旬了,那天天很冷,我们就准备收工,然后有老百姓说在山上取土的时候发现了一处房基。经过很长时间的合作,那些当发掘工的老百姓都养成一些"职业敏感"了。(笑)他们看到了这个房基就向我们报告。我们考古呢有一个原则,就是已经露土的东西必须要马上去清理,因为迟了可能会被破坏掉。但是由于那个地方并不是我们成片开掘的范围,所以我们当时第一反应是叫个人大致清理一下算了。于是我们就叫赵建龙上山去看看,结果他一早上去直到中午都

"大地湾原始社会居址地画",1982年发现。画面高69厘米,宽90厘米,分上下两层。上层为并排的三个人物,在中间与左侧人像下方,用黑色粗线描绘了两个并排置于长方框中的动物。由于这幅画被绘在房屋火塘的正上方,因此绝不是随意之作,一般认为与原始宗教有关。张朋川对此的观点是,画中人物是以共同体面貌出现的氏族祖先神。下方的动物并非祭品,而是氏族的图腾神。

石兴邦先生（右三）和大地湾考古发掘成员合影，左四为张朋川。

没有下来。后来等他跑下来，就说房子底下可能有一幅画。我们一听全部冲到山上去看，跟着就把它清理出来，这就发现了那幅居址地画。

顾 我知道你们对居址地画进行临摹、拍照等操作后，是由博物馆技术部的李现女士对原址进行了加固、切割和剥离，也就是把那块土运到博物馆保存了。这里具体经过是怎么样的呢？

张 这个是这样的。因为留在原址肯定是没有办法保护的，所以我们就把西安的石兴邦先生⑥请来做参谋看看怎么搞法。他的意见也是把这个居址地画作为一个遗址整个挖下来保存，所以我们就开始讨论具体怎么操作。这里的难点是黄土不坚固，容易碎开，一碎开画就被毁了。我当时想到的办法是加石膏——因为我从小就看我母亲做这个——掏空一点就把石膏灌下一点，最后成为整块石膏把地画固定下来，但我这个意见没有被接受。也有人提议灌玻璃钢，同样没有被认可。最后就是让技术部的李现来了，她就是用环氧树脂来加固黄土，再切割剥离，然后就把居址地画基本完好地保存下来。

顾 这块切出来的画现在在哪里？

⑥石兴邦（1923—），陕西省耀县人。著名考古学家，对西安半坡遗址发掘有丰富经验。1963—1976年先后在陕西省考古研究所、陕西省博物馆、陕西省文物管理委员会工作。1976—1984年在中国社会科学院考古研究所任副研究员、研究员。1984年后在陕西省考古研究所工作。

张 在甘肃省文物考古所。

顾 这是一个什么机构?

张 这里是这样的,1983年年底我们考古所就从甘肃省博物馆分出来,成为了独立的甘肃省文物考古所。那个时候对我来说是一次人生的抉择。留在考古所,可以继续从事大地湾的工作,但是家里就还要孟晓东一个人苦撑。当时我考虑了很久,就觉得我不能再那么长期在外,"三顾家门而不入"了。博物馆和考古所分家后呢,正好是我的一个老领导担任博物馆的馆长。他就跟我说,你到博物馆来搞行政吧,来做历史部的主任。所以从1984年开始,我就离开田野考古第一线,回到博物馆坐办公室啦。

顾 大地湾遗址的发掘一直持续到了1985年,您走之后是谁接替您的工作?

张 是郎树德,他在那里也是取得很多重要成果的。我跟郎树德后来合写了一份《甘肃秦安大地湾遗址1978—1982年发掘的主要收获》,发表在《文物》杂志1983年第11期上。

编写《中国彩陶图谱》

顾 谈到论文,1979年发表在《文物》杂志上的《酒泉丁家闸古墓壁画艺术》可以算是您第一篇公开发表的专业论文吗?

张 其实不是,以前还有,比如像最早在嘉峪关写的"发掘简报"之类。但是"文革"时期你知道,只能写单位名字,不能个人署名的,何况我还出身不好。现在想起来,我最早正式署名的论文应该是发表在1978年《文物》杂志上的《河西出土的汉晋绘画简述》,当时还是宿白①先生审的稿。要说最早的著作呢,那应该是1979年由文物出版社出版的《甘肃彩陶》。

顾 也就是和张学正先生合作的那本?

张 对,就是跟他合写的。

顾 从1984年开始,您从考古第一线转到行政领域,您的人生进入一个新阶段了。这一时期您不但有时间照料家庭,也更有时间写作和思考。您之前说到《中国彩陶图谱》这本书其实在1982年就画好了所有图稿,那么后来那几年您是如何对它展开修订的呢?

张 是这样的。1983年我去中国社科院考古研究所见苏秉琦先生。那次去的目的一个是汇报大地湾遗址发掘项目的情况,第二就是请他为我的书稿提些意见——当时我已经把第一稿写出来了。我没有想到的是,苏先生对这部书稿表现出了非同寻常的兴趣。他当时已经是中国考古学会的理事长了,但他每个礼拜抽两个下午来和我一起讨论书稿。那时他的办公室主任就跟我说,这是连苏先生的

① 宿白(1922—),辽宁沈阳人,著名考古学家,中国佛教考古的开创者。1944年毕业于北京大学史学系。1948年北京大学文科研究所研究生肄业,1952年起先后在北京大学历史系和考古系任

1985年获得全国"为边陲优秀儿女挂奖章"活动铜奖。

博士生也享受不到的待遇啊。每个礼拜两天,一直持续了两个月,所以我说加起来有半个月时间。当时他的指导细致到什么程度呢,从小的地方说,就是哪一张图排前面,哪一张图排后面,他都要跟我一起研究讨论,而且是运用他的类型学理论给我建议的,他就能细到这样的程度。

顾 他为什么对您的书这么看好呢?

张 有一个原因,就是我这本书与他的"区系类型说"[2]理论很合拍,而且内容非常翔实,可以作为很好的具体范例来阐发他的学说。他觉得很难遇到我这样的人和我这样的书,因此就给我提了大量的意见和建议——"大量"到什么程度呢,就是本来我觉得自己已经把稿子写完了,听了苏先生的意见,就觉得自己只不过写了一个草稿而已。(笑)所以后来我就开始写第二稿。

[2] 这指的是苏秉琦将考古学文化分成区、系、类型三个等级的理论。其中"区"有六个,包括以燕山南北长城地带为重心的北方;以山东为中心的东方;以关中(陕西)、晋南、豫西为中心的中原;以环太湖为中心的东南部;以环洞庭湖与四川盆地为中心的西南部和以鄱阳湖—珠江三角洲一线为中轴的南方。在此基础上在每个区中又划分系,由系再到考古学文化类型。通过这样的分类,苏秉琦建构了他关于中国文明起源的三部曲理论,即古文化、古城和古国。

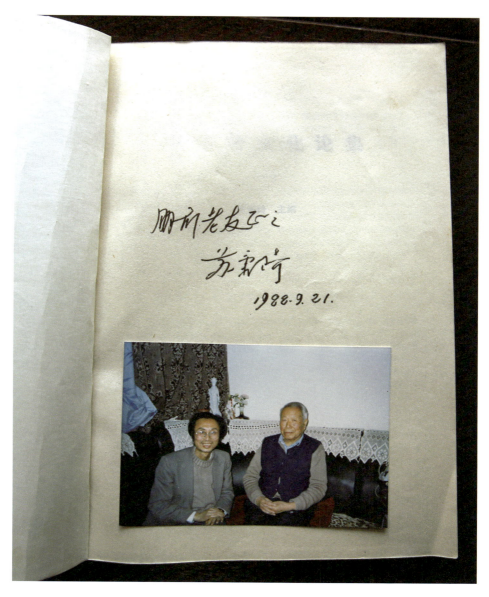

1988年9月21日获苏秉琦先生赠书《考古学文化论集》并合影留念。苏教授题赠"朋川老友正之",让张朋川既惊喜,又感动。

顾 第二稿就把"区系类型说"贯穿进去了?

张 其实我第一稿也就是有"文化多元"的意思在内,但是显然并没有苏先生那样严密的理论框架。所以第二稿我就充分吸收了他的理论成果和指导意见,这样一来当然就更有说服力了,不过也就又把出版日期往后拖了拖。

顾 但这是在1983年,即便重写第二稿,也不用拖到1990年吧?

张 因为这里还有一个出版社的编辑环节啊。我第二稿写完送到文物出版社,在那里他们搞美术设计、排版什么的又花了很多的时间——我这个也算是一本巨著了。

顾 您那2000多张图谱都一起送到了出版社?

张 对,其实我自己都在出版社呆了有一个多月。因为他们编辑的时候会遇到各种问题,专业的,非专业的,小到一张图的标号都要联系我确认。那个时候通过电话讨论是不方便的,写信就更慢了,所以我索性就"驻扎"在出版社。当时文物出版社是在北大红楼办公。我去的时候,他们正组织了一批老专家整理吐鲁番文献资料。那些人可都是全国有名的国学大师啊,像张政烺、裘锡圭③什么的。我跟他们比完全是小字辈,可到了那里也都在一个办公室办公。那时候条件也不好,中午睡觉只能趴桌子。那些大师中午休息就是那么趴着,我呢年纪轻当然不好意思了,所以就和另外两个年轻人——一个是后来中山大学研究粟特文的教授姜伯勤,另一个是四川来的名字想不起来了——选择中午在外面逛马路,一直逛到差不多上班时间再回来。

顾 您是怎么想到请苏秉琦先生为《中国彩陶图谱》写序的呢?

张 当时对史前文明的形成基本上有两种看法,一种是以中原文化为中心向四周扩散;一种是以苏秉琦先生为代表的认为中国史前文明的起源属于多元。我和苏秉琦先生的观点是一致的,他又对我的书稿修订花费这么大心力,使我提升了对史前文化的认识,那么我请苏先生作序就是自然而然的事。其实当时中国社科院副院长、考古研究所所长夏鼐④先生也很看重我的彩陶研究。我后来在夏鼐先生

③ 张政烺(1912—2005),山东荣成人。著名古代史专家,在古文字学、古文献学等领域有很高的造诣。裘锡圭(1935—),浙江宁波人。著名古文字学家,精于研究甲骨学、金文、战国文字,在历史学、考古学和语言学等方面也卓有成就。

④ 夏鼐(1910—1985),浙江温州人。清华大学历史系毕业,新中国考古工作的主要指导者和组织者,中国现代考古学的奠基人之一。新中国成立后历任中国科学院考古研究所(即后来的中国社会科学院考古研究所)副所长、所长、名誉所长,中国考古学会的理事长,中国社会科学院副院长等职。

的日记里发现他两次提到了我和《中国彩陶图谱》。

顾 夏鼐先生和庞薰琹老师是不是认识?

张 对,夏鼐先生长期担任中国科学院考古研究所的所长。抗战期间,他到了四川,在历史语言研究所工作,跟庞薰琹就坐面对面。1983年我在社科院接受指导,有一天我在苏先生办公室和他讨论,夏鼐先生正好也过来。他看到了彩陶图谱,就说很好,还说下次把图谱拿到他那里去。后来我把图谱送到夏鼐先生办公室,他细看了一遍,很赞赏,问我准备在哪个出版社出版,我说是文物出版社,他又说很好。这样的一些琐事,没想到夏鼐先生后来都记到日记里去了,我真是很感动。

顾 苏秉琦先生给您写序是1985年11月,那时候您是否已经写完第二稿并送交出版社了呢?

张 还没有送去,不过也快了。

顾 出版社为了推出《中国彩陶图谱》差不多花了五年。

张 你觉得有点慢是吧?(笑)那时候出版社出书没有什么压力的,不像现在面临很强的商业竞争。你觉得慢,他们可以说是慢工出细活。

顾 当然这本书确实内容厚重,所以编纂起来费时费力。

张 对,所以这本书出来之后,引起的业内反响是非常好的。你看我书里那份《中国彩陶著作目录索引》,是从1920年做到1982年8月,非常详尽的。后来中科院研究员华觉明就对他的学生讲,写书要学习体例看张朋川这本书就够了。所以我对学术规范是很看重的,这个不是等我到了苏大当老师才开始形成,80年代我就已经非常重视了。

顾 这份索引您大概是在什么时候完成的?是在考古所工作时期,还是与苏先生交流的时期?

张 那要晚了。这是到了与出版社沟通时期才开始编纂的。

顾 好的。那么苏秉琦先生的序言显然对您1987年破格获评正研究员起了很大帮助。当时《中国彩陶图谱》虽然还没有出版,但苏先生在这篇序言中对您进行了极高的赞赏,比如说"为彩陶艺术的研究开拓了新路",并认为那2000多张图谱绝非普通考古发掘报告的简单插图,而是作者"把它们作为当时的工艺美术品进行专业性的观察分析后,按照自己的认识、理解而重绘的,可能比原报告更接近真实——艺术的真实"。有这样一篇重量级序言,再加上您在大地湾方面的突出贡献,在同龄人中的竞争力确实数一数二。

张 那本书里除了那些彩陶图谱之外,其他大量的黑白插图也都是我绘制的,它们后来都被广泛使用了。你看现在各大博物馆包括国家博物馆展示原始社会用的什么鱼纹演变、鸟图都是用我画的这些啊。但是很多博物馆并不讲清楚这些图是从我这本书里得来的,只有尚刚[5]写《中国工艺美术史》时标明说他这个图用的是张朋川的。另外书里所有的地图也都是我自己绘制的,现在很多人不声不响就拿过去用了,不过用了就用了吧。

顾 这本书的出版是不是可以说奠定了您在国内彩陶研究界的领先地位?

张 那不敢这么说。其实我研究彩陶,包括研究考古,一开始是属于"野路子"嘛。(笑)我又不是考古专业科班出身。但是呢我一步一步来,取得的成绩同行也都看在眼里。特别是我主持挖掘了大地湾,然后又是这本书,这样他们至少承认我是在踏踏实实地做事情了。

顾 从此进入考古学界主流了。

张 也不是这么说。我当时对一些主流的论断不是完全同意的。你看这本书里每张彩陶图谱下面的文字解释,我没有使用仰韶文化的名字啊。我是用"文化一"、"文化二"、"文化三"。每个文化下面还分几个小组,我就是没有用仰韶文化的名称。

顾 那这个"文化一"、"文化二"、"文化三"也得有一个解释啊。

张 我就是说这些区域文化有一个共同的面貌和特征,然后底下又分摊和组。一个区域里面又有好几个摊,摊底下又分为好多组。我是受达尔文的生物分类法的启发,他把生物分成什么科什么目。我就是用生物学的这个方法来做我这个体系。

顾 您是对仰韶文化本身有所质疑吗?

张 我是对中国新石器时代的文化有一些自己的见解。我有很多想法跟考古课本上讲的是不一样的。我对一些人们已耳熟能详的定义也抱有疑问。之前我在台湾地区做过一次演讲,我说仰韶文化的地域范围那么大,北边到内蒙古,东边到开封,西边到青海,南边到武汉的长江北边。这样的版图是周王朝的好几倍。仰韶文化作为一个原始社会,没有文字,没有发达的语言,地域范围能有那么大吗?我当时还讲了一句话,把仰韶文化包得那么大,就像扣了一个大帽子,扣下来以

[5]尚刚(1952—),北京市人,中国古代工艺美术史家。1982—1984年就读于中央工艺美术学院工艺美术史论系,获硕士学位。1988—1993年就读于中央工艺美术学院工艺美术史论系,获博士学位。现任清华大学美术学院艺术史系教授。

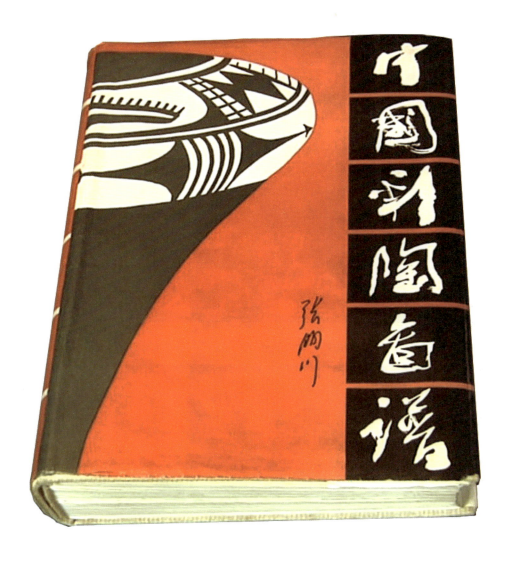

《中国彩陶图谱》一书封面,文物出版社,1990 年版。

1991年,《中国彩陶图谱》获得由新闻出版总署颁发的首届中国优秀美术图书奖金奖

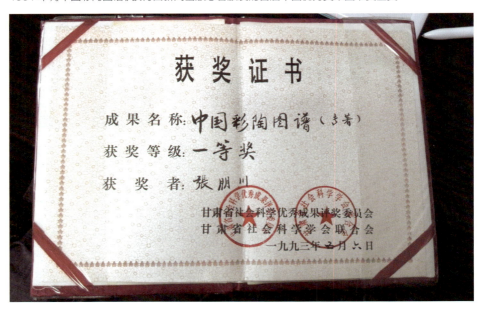

1993年,《中国彩陶图谱》获得甘肃省社会科学优秀成果奖一等奖。

后,就会有很多冤假错案啦。我讲完后,下面的听众满堂喝彩。

顾 这本对仰韶文化有所质疑的著作,很快就在1991年和1993年分别获得了新闻出版总署颁发的首届中国优秀美术图书奖金奖和甘肃省社会科学优秀成果奖一等奖。

张 这个主要是出版社和博物馆方面去争取的。当然能获得荣誉我也很高兴,说明社会上认可我的东西嘛。

顾 2005年文物出版社再版了《中国彩陶图谱》,这个再版本是一个修订版吗?

张 没有什么修订,只是再版而已,因为这本书在专业研究领域里分量还是有一些的,所以很多人都需要。其实我个人更喜欢老版本,再版本的封面设计我觉得没有老版耐看。

顾 就彩陶方面,我还有一个问题请教,就是关于半山、马厂彩陶的"神人纹"。庞老师1978年写给您的信里,似乎并不完全赞同把那些条纹定义为"神人纹"。然后我另外看到杨泓和郑岩两位老师写的《中国美术考古学概论》里面也提到这个问题,并表示有人认为那些条纹像青蛙,有人认为像月亮。我个人倒是倾向于支持它是"神人纹",但如果是"神人纹",我就想进一步了解比如您觉得这里的"神"

1985年陪同岳邦湖先生在甘肃北部考察祁连山岩画。右二为张朋川,左二为赵之祥,左一是司机,岳邦湖负责拍照而没有进入画面。

是古代图腾,还是宗教迷信,还是对超越人类文明的一种记忆留存?

张　这个呢,我在《黄土上下》里面有篇文章谈到过我的观点。我认为它是"神人纹",这里的"神"就是一种原始人类对祖先或者图腾的崇拜。我们这代人很多都受到过美国民族学家摩尔根(Lewis Henry Morgan,1818—1881)《古代社会》一书的影响。摩尔根最重要的东西就是"图腾说"。他作为一个美国白人,去加入印第安人部落,学习那些仪式。他的一大发现就是印第安人把鸟作为自己的图腾,这是摩尔根在民俗学上最重要的贡献。我到了甘肃省博物馆后,有机会接触到其他原始社会的著作。我看了几个学派的书后基本是这么归纳的:因为原始人是从没有语言到有语言,从有语言到形成文字,这是一个非常漫长的进化过程。氏族社会是以血缘关系为纽带,原始社会特别强调这个。他们认为彼此是有共同祖先的,这个祖先呢就是图腾。在没有语言文字的时代,要维系氏族的共同体,就需要有图腾这样的视觉形象,就像我们的今天的国旗、国徽什么的。

顾　国旗、国徽起到了现代民族国家凝聚人民保持团结的"图腾"作用。这与本尼迪克特·安德森《想象的共同体》一书中的观点很接近。

张　我经常跟我学生讲,在原始社会视觉形象比其他传媒手段重要得多,因为当时语言什么的都没有嘛。原始社会最早是母系社会,讲群婚乱婚,所以只知道母亲不知道父亲,关系比较混乱。当时母亲是最权威的,摩梭人就是这样的一个状态,男的是走婚。走婚那阶段从人类学上来说已经叫对偶婚,这是比群婚、乱婚更加进步的形式了,是一夫一妻制的一种前期形态。你看我们半坡类型早期的房子是圆的,到了半坡后期就是方的了。方的房子意味着有一个方向,有一个方和圆的规矩了——这不就是伏羲、女娲吗?两人一个拿着矩,一个拿着规。半坡类型的方形房子,大多是4米乘4米左右,面积就是16平,里面有一个灶坑,可以住4到5个人。这不是很大的家庭,所以意味着当时男的是走婚的。你再看齐家文化,里面发现了一男一女的合葬墓,这说明当时有了一夫一妻的形态了。所以结合墓葬可以看出很多东西。你看墓穴里有没有剩余的粮食?有剩余的粮食,表明很可能私有制已经起源了。

惜别考古第一线

顾 好的,我们先把专业问题放一放。您从1984年开始从事行政工作后,与考古所那边还有业务往来吗?

张 我基本不参与了。考古所有时也会把我叫去,但那种时候可以算是我的友情出演(笑)。

顾 您在1985年还陪同岳邦湖先生去祁连山考察,这也是友情出演吗?

张 那是他们要去考察嘉峪关黑山岩画,因为我之前有过经验,所以他们约我陪同前往。

顾 您在博物馆历史部主任位置上做了多久后升到副馆长呢?

张 两年,到1986年就升了。

顾 那可是非常快啊。您在副馆长任上的工作,是不是以博物馆的管理、布展、外出巡展以及扩充藏品等方面为主?

张 对的,基本是这些。这阶段有一个特点,就是外出参观访问比较多,其实外出巡展等活动也是一种参观访问嘛。一开始是在国内,到了80年代末渐渐出国的机会也多了起来。像1988年、1990年去了日本,1991—1992年去了新加坡,1995—1996年又去了美国。

顾 您能否借一个具体事例,比如筹备某一场展览谈一谈这方面的工作?

张 这个时期的经历呢其实我最初是想淡化一下的,因为这段岁月是我学术成果最少的时候。当时博物馆的馆务工作,正馆长是全面负责,我这个副馆长是具体管理业务,主要就是两个事情:一个是展览,一个是征集文物。展览对于当时的博物馆来说,主要是展现甘肃历史文化和进行宣传教育。80年代初整个国家经济形势比较紧张,像甘肃这样的西部省份,行政上能够划拨给博物馆的资金就更加捉

1988年4—6月,赴日本参加"奈良丝绸之路博览会·丝绸之路大文明展",期间担任中国文物随展组组长,向日本友人展示了中国陕西、甘肃、新疆等地的珍贵汉唐文物。

1991年12月—1992年3月,在新加坡负责"中国丝绸之路唐代文物展"展出,并作专题讲座。

襟见肘了。有些年,说得坦白些也就是给点人头费。我举个例子你可能不相信,当时有的县文化馆一年下发的办公经费就是五块钱,这点钱买点圆珠笔和纸张就用完了,能干什么事啊?那么能办一个好的展览,特别是办到外国去,就能获得比较高的经济收益。我记得90年代的时候能办一次国外展览的话,大概可以创收30万—40万人民币。经济收益高了,博物馆的收入、福利也会相应提高。你再包括征集文物,征集文物也要钱啊,所以这是我当副馆长时需要重点考虑的问题。

顾 要办好一个展览,关键看展出的东西是否吸引人。

张 就是选题很重要嘛。那么我们甘肃最出名的是什么?彩陶啊,丝绸之路啊,这些都是要么别的省没有,要么有也没有我们好的。比如我举个例子,1992年的时候,我就策划了一个"丝绸之路·甘肃文物精华展"。当时已经改革开放了,我确立这么一个主题,特点是它有很好的历史跨度,能够把我们馆里很多文物都容纳进去。这样东西多了,就容易在国内外打响知名度。后来展览开幕后,人气还是很好的,很多在中国旅游的老外都慕名前来参观。

顾 老外来参观,您就为国家创造外汇收入了。

张 对,对。(笑)

1992年,与中国历史博物馆馆长俞伟超(中)一起接待前来采访"甘肃文物精华展"的记者。

顾 那这个阶段您对陶器方面还持续进行研究吗?

张 有啊,这里有一件比较重要的事,就是1996年我被国家文物局任命为"西北地区馆藏一级文物鉴定组专家",这个在业内是一个比较高的荣誉。

顾 这样的鉴定组具体做些什么呢?

张 就是做文物鉴定啊。那一年的8月—10月,我们就是在甘肃、青海、宁夏、新疆四个省来回地跑,到处鉴定文物。我们这个组一共八个人,除了我以外其余七个都是从北京故宫来的。他们可都是老资格了,你看什么朱家溍啊、耿宝昌啊、杨伯达啊,都是顶级的专家。①

顾 我知道耿宝昌先生是瓷器研究的权威,杨伯达先生是玉器鉴定的泰斗。那么您位列其中,想必是作为陶器鉴定的首席专家了。

张 也不能这么说。当时我们甘肃文物比较多,然后陶器又是一个重头,所以就找我代表一下。

顾 这四个省的版图加起来可相当的大,你们这三个月想来是非常辛苦。

张 对啊,我们就是从天水开始,一站一站地跑各个博物馆。当然我们也不是每个地方都去,一般我们会驻扎在比较大的市级博物馆,然后附近市县博物馆的人其实已经事先集中,并将各自单位的馆藏文物运来等我们鉴定了。

顾 那你们说是国宝就是国宝,你们说是一级文物就是一级文物?

张 对。

顾 正好谈到文物,我问您一个问题。近代中国有大量文物流失海外。但近些年人们看到的一个怪现状是,国内因为"破四旧"、"文革"毁坏了很多珍宝,可一些早早被通过各种方式搞到西方去的文物反而保存得很好,我们甚至要通过那些东西来了解自己的历史。为此社会上有一种声音称我们不如不要再向国外追索了,您对这个怎么看?

张 这不能笼统地说,你要看文物是怎么出境的。清朝末年,有很多国外探险队和考古专家到中国活动。这批人按过去的态度是全部打倒、全盘否定的。现在我觉得要用两分法来看这个问题。这些人不是完全一样的。比如那个叫兰登·华

①朱家溍(1914—2003),浙江萧山人,著名戏曲研究家、文物鉴定专家和明清史专家。耿宝昌(1922—),北京人,著名文物鉴定专家,长期从事中国古陶瓷及其他古代工艺品的研究,重点研究历代陶瓷。杨伯达(1927—),辽宁旅顺人,中国玉器研究界泰斗级人物。

1996年,西北地区馆藏一级文物鉴定组八位专家与相关研究人员合影。八位专家是,最前排:右二,李久芳;右三,杜迺松;右四,杨伯达;右五,朱家溍;左四,耿宝昌。第二排:右二,王海文;右三,张朋川;右四,王家鹏。另,最前排左三是河南省文物考古研究所所长郝本性。

1996年与朱家溍先生合影

与耿宝昌先生在考察新疆吐鲁番石窟过程中合影。

1999年,陪张仃老师在祁连山写生。当时同行的还有王鲁湘和王玉良。一行人在民乐县童子寺石窟发现了北魏壁画和北凉壁画。

尔纳(Landon Warner,1881—1955)的美国人就很坏。他专偷敦煌文物,把敦煌壁画整个用胶布粘着剥下来,造成了不可恢复的破坏,这是要从根本上否定的一个人。瑞典考古学家安特生呢就不一样,他是北洋政府聘请来当顾问的,周口店北京人是他发现的,仰韶文化和甘青地区主要远古文化也是他发现的。当时他和北洋政府签有协议,就是发掘出来的文物都要运到瑞典进行研究,研究完毕后把其中一半还给中国,这种情况就和盗取、走私完全不同了。当然从总体上说,我觉得一个国家的文物是体现国家历史文化的珍贵遗产,非法盗运到海外的文物,有条件的话要设法追回来。

顾 下面我问几个专业之外的问题。1984年您转职从事行政后,与您昔日的老师、同学保持着往来联系吗?比方说像庞薰琹老师,他1979年12月恢复了政治名誉,然后又迅速入党,成了中央工艺美院的一把手,还提出要建立工艺美术史系。这一阶段你们有联系吗?

张 有啊,庞薰琹希望我去中央工艺美院,他要我去教工笔重彩和临摹,当时我也考虑过的。但是他又说你太太没办法同时调过来,你可以一个人先来我们再争取,那么我就犹豫了。我有一个很要好的同学叫秦龙,他太太曾经想从西安调到北京,前后花了六年才搞成。我想我和孟晓东因为我长期野外考古的缘故已经等于是一直在分居了。如果为了进北京又长期两地分居,娃娃又小,实在太麻烦,所以后来就没去。

顾 那张仃老师呢,我知道他1990年路过兰州,送给您"天道酬勤"四个字。

张 他一直跟我保持联系的,"文革"前也有联系。但我后来搞考古了,工作上的交往就不算多。不过当他了解到我的彩陶研究后,就在不同场合赞扬过我。1990年他路过兰州,我正好外出有事,他就写了这幅"天道酬勤"的字放在我单位里。这幅字的上款写着:"朋川同志多年从事彩陶研究,刻苦钻研,终获大成。庚午夏,过金城,书白石老句互勉。"我得到张仃老师赠我的字,心里很感动。我会一直记得他对我的勉励。

顾 您父母这一时期的情形如何?

张 我母亲1984年去世了。我父亲在我母亲瘫痪的时候从常州赶到兰州,住了一段又回常州去了。我父亲是2000年9月去世的,之前他身体一直不错,1996年我还在甘肃省博物馆给他办了"九旬画展"。

顾 很抱歉让您回想伤心事了。

张 没关系。

顾 您舅舅艾青先生是1996年在北京逝世的,那个时候您在北京吗?

张 我不在,当时我在美国。之前他住过好几次医院了,最后一次住院已经脑中风,出院后基本丧失记忆,谁也不认识。但是当我跟我太太去看他时,他居然哆嗦着说了两个字——常州。他见了我,就想到我父亲的老家常州,想到他早年在常州教过书,有过爱情。所以那一刻他竟然说了"常州"两个字,让我们百感交集。

顾 非常难以想象啊。他当时可能有千言万语,但只能靠"常州"两个字来表达了。

张 我想是的。那一别后我就去美国呆了三个多月,等回来他已经走了。

顾 您自己从1965年分配工作到兰州,到结婚组织家庭,再到各种工作变动,两个女儿长大离开,有没有想过某一天会离开这座城市?

张 没有想过。虽然我是兰州的异乡人,但我夫人是土生土长的啊。就是庞薰琹老师招揽我去北京工作,最后也没有成功。

顾 但是您58岁时居然举家搬到了2000公里外的苏州。

张 我有时事后想想,自己都觉得非常不可思议。(笑)

1989年9月2日,与舅舅艾青在其北京寓所中合影。

1990年,张仃先生路过兰州,赠张朋川"天道酬勤"字幅。这幅字的上款写着:"朋川同志多年从事彩陶研究,刻苦钻研,终获大成。庚午夏,过金城,书白石老句互勉。"

1996年在甘肃省博物馆为父亲张恩举办九旬画展。

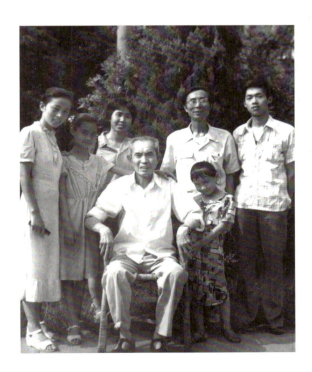

20世纪80年代全家合影,中间坐着的张恩先生,左一是其干女儿,右一是其干女婿。其余人物为张朋川夫妇和两个女儿张晶(左二)、张卉。

霞光漫天

- 我虽然之前没有做过老师,但是我做过很长时间的学生啊。你看我接触的那些老师,从朱屺瞻到刘力上,从庞薰琹到祝大年,都是非常厉害的名家。我从他们身上学到的经验和气度,可以很好地反过来传给年轻人。

- 如果我们的知识生产都没有个性,那么哺育出的下一代学生怎么会有创造性呢?我们中国现在最大的失败就是教育的失败,教出很多死读书、读死书、书读死的人,不会独立思考,我们应该进行反思。

- 你再看周昉、张萱,也没有一张真迹传世的,吴道子也没有一张真画留下来。但我们今天都称他们是顶级大师,唐代绘画的代表人物,我们的证据到底在哪里呢?我们就是在靠着一批后人传摹的、很不可靠的唐代卷轴画,搞出了一个唐代美术史,里面全是莫须有的东西,这太离谱了,难道不需要做出重大改变吗?

- 北京故宫本的《韩熙载夜宴图》虽然作者和年代不确定,但它本身已是一幅名画,甚至可以说是中国古代绘画艺术皇冠上的宝石。这是一个可以去占领的制高点。你把它拿下来了,研究所产生的影响是不一样的。

- 我这个人好像一生都在不停跨界啊,从绘画跨界到考古,现在又从考古跨界到美术史论。

专访

58 岁上讲台

顾 您在兰州生活了 35 年,一生行走过中国上百个城市。是什么原因让您在 58 岁的年纪,还要选择举家远迁苏州并在苏州大学执教呢?

张 2000 年的时候我 58 岁,离退休还有两年。当时我两个女儿都在上海工作。她们说兰州太远,不方便经常回家,最好我们老夫妻能主动靠近上海,(笑)这是我想到迁居的第一个原因。第二个原因呢,就是到了快退休的年纪,有时会希望用什么办法把自己积累的知识经验传给年轻人。写书是一个办法,另一个办法就是可以当老师嘛,反正我身体很好,精力也很足。这个时候呢,正好苏州大学艺术学院和我取得了联系。艺术学院的前身是苏州丝绸工学院工艺美术系,它并入苏州大学后准备申报一个"设计艺术学"博士点,为此需要三个方向的博士生导师。当时全国第一个有设计艺术学博士点的是清华美院,后面争抢第二个博士点的学校比较多,比如中央美院、中国美院、南京艺术学院等都在争。说实话当时艺术学院请我过来的目的之一,就是想增强它们申报这个博士点的竞争力。那时候据说学校里有人是担心的,说张朋川年龄那么大了,万一请过来博士点又拿不到,我们是要付出代价的,搞得学校人事上都很犹豫。(大笑)朱秀林校长当时分管文科学院,他就拍板说让他来吧。我来了以后呢,当然尽我所能地帮助艺术学院去争取博士点,后来很幸运拿到了。

顾 这里面您所起的功劳是不言而喻的。

张 功劳不敢多说,但是我既然来了就要把能起的作用做好。当时教育部艺术学学位办是两位负责人,一位是杨永善[①],他是中央工艺美院的第一副院长,也是我

[①]杨永善(1938—),山东莱州人,著名陶瓷设计家。毕业于中央工艺美术学院陶瓷美术系,毕业后留校。现为该校教授,博士生导师,国务院学部委员会委员。

的高班同学。另一位是张道一②,中国第一个艺术学学科的创办人,我和他认识也有几十年了。所以通过申报活动,他们对苏大艺术学院的情况包括我的一些情况就很了解。最后经过各种评比,这个博士点给予了苏大。

顾 苏大成为了全国第二家拥有"设计艺术学"博士点的高校,这在艺术类博士点本身非常稀缺的条件下,显得尤其珍贵。我看到有些地方也将"设计艺术学"写成"艺术设计学",这两者有区别吗?

张 应该叫设计艺术学,因为它是一级学科"艺术学"下属的二级学科。我们是没有"设计学"这个学科的。这个问题我曾经向张道一先生请教过,他也给出了同样的答案。其实学科命名里面很多都是有问题的,比如"美术考古"这样的学科,你去美国普林斯顿大学看是没有的。它们叫美术与考古系,中间有一个"与"。我们翻译过来后,这个"与"字没有了,变成了美术考古,这样意思就不一样了呀。可是这个名字一叫了几十年,改不回去了。

顾 本来"美术"与"考古"是平行的,去掉这个"与",就变成一个考古学的二级学科了。

张 对啊,本来一个是美术学,一个是考古学,你叫美术考古学那它就是考古学的一个分支,你叫考古美术学呢就成了美术学的分支。你再比如"设计"这样的说法,我们国家本来是不用这两个字的。"设计"的概念是一个"舶来品",国内与它对应的说法叫"工艺美术"——其实更早的时候还叫图案学,那是陈之佛③从日本引入的。他早年有一本书叫《图案法 ABC》,里面涵盖了后来工艺美术的大部分内容。到 20 世纪 50 年代,庞薰琹等人主张用"工艺美术"来代替"图案学",从中央和地方就成立了各种工艺美术学院,这个名称也就沿用了几十年。现在许多院校选择跟美国和西方接轨,校名就又改成了"设计学院"。

顾 "设计"这个词在中国历史上是有的,但它的意思不是现在这样,而是跟勾心

②张道一(1932—),山东齐东县人。1952 年毕业后任教于华东艺专,1953 年至 1957 年先后跟随著名美术家陈之佛、庞薰琹研修图案和工艺美术史论,1958 年任教于南京艺术学院。1994 年 1 月调入东南大学,创建我国第一个艺术学系,并获艺术学博士点和博士后流动站。

③陈之佛(1896—1962),浙江余姚人。现代美术教育家、工艺美术家、画家。1918 年赴日本东京美术学校工艺图案科学习,是近代中国第一个到日本学工艺美术的留学生。之后先后在上海艺术大学、上海美术专科学校和南京中央大学艺术系任教,新中国成立后任南京大学艺术系教授。后面谈到的《图案法 ABC》,由陈之佛在 1932 年 7 月出版。

斗角有关系。现在"设计"的意义，可能是从日本传来的。当然日本也是从美国或欧洲引入的。

张 美国的历史才多久啊，200多年而已，它不可能积淀很深厚的传统工艺。但是它现在在世界上最强大，所以它说什么全世界就跟着流行。它用"设计"，我们也就跟着把"工艺美术"扔掉了，因为你不叫"设计学院"没法跟国外接轨啊，可其实这里面的问题是很多的。有人就很坚持，比如我的老朋友尚刚就不喜欢"设计"史，他始终是叫"工艺美术"史。我呢在2000年准备教课的时候，写了一部"中国设计艺术史"的书稿，但十多年过去了我也没有想过拿去发表，因为我觉得这里还有很多概念不清楚。我不愿意在很多东西还不清楚的情况下，仅仅为获得成果去出版一本书。

顾 我知道您现在在苏大主要的教学方向是"美术考古"、"中国设计艺术史"以及"中外美术比较史"。我很好奇，因为您之前并没有正式在高校执教的经历，您其实是在同龄人差不多准备退休安享晚年的时候，才刚刚开始拿起教鞭站上讲台。那么您是如何迅速调整心态进入教师角色的呢？

张 这个呢我觉得知识是相通的，行为和能力也是相通的。我虽然之前没有做过老师，但是我做过很长时间的学生啊（笑）。你看无论是美院附中还是工艺美院，甚至可以往前推到上海的虹口中学。你看我接触的那些老师，从朱膺到刘力上，从庞薰琹到祝大年，都是非常厉害的名家啊。我从他们身上学到的经验和气度，可以很好地反过来传给年轻人。还有一个么，我在甘肃那么多年，带领考古队也好，在博物馆做领导也好，那种大场面讲话、发言也经历得多了。我本来胆子就很大嘛，所以上讲台有什么好怕的。但是这里有一个什么问题呢，就是有些课的内容，你比如"中国设计艺术史"、"中外美术比较史"，我一开始掌握的知识材料确实是不够丰富的。所以开始在苏大上课前，我花了蛮长一段时间在看书、写讲稿。我不能胡编滥造啊，讲的东西要让人觉得有用才行。

顾 "美术考古"是您的本行，但苏州大学并没有考古学专业，您是否觉得有些遗憾？

张 还好，有考古学专业的高校本身不算太多，有些学校也把"美术考古"放在艺术学院。

顾 现在您为艺术学院的学生讲授"美术考古"，主要涉及哪些知识方法呢？

张 我现在主要是给研究生上课，70岁以前我还带本科生的。美术考古呢我主要

是讲研究方法,特别是类型学,我是要求我的学生掌握类型学方法的。有了这套方法,和其他只是从文献到文献的学生就完全不一样。他们能够把历史文献和考古实物结合起来,从而走出自己的路子,而且会愈走愈宽。

顾 那层位学还教吗?

张 层位学用到的地方不是很多,但是对遗迹叠压关系复杂的位置还是有用的。比如像泰山岱庙的道教壁画是经过修补的,你没学过层位学就容易把早晚不同时代的壁画混为一谈。

顾 您现在招硕博研究生主要是在"设计艺术学"方向,您招生时会首选本专业还是不介意跨专业考生?

张 现在基本都是跨专业了。这个没办法,招考制度决定的。就像陈丹青讲的,想招的招不进来,都被什么英语、政治卡住了。我曾经想招一个优秀学生,他是很出类拔萃的。他在"中国书籍装帧史"这个课题上有想法,也有经验。但是他考了两三年,都是英语上被卡住,后来自己也没勇气再考了。这种制度不改革,有创新性的人才就上不到更好的研究平台,随随便便就被抹杀掉了。

顾 外语权重过高确实很荒谬,所以陈丹青老师一怒就罢招了。其实外语不是说不重要——您要是自己英语一级棒,那么巴尔姆格伦的书就可以不必找人翻译了(笑)——但是在不同专业领域,外语的重要程度显然是不一样的。比如新闻传播专业要求可以高一些,但是古代文献专业研究甲骨文的,你说英语不好不让读,就让人难以理解。

张 搞甲骨文肯定是首先古文字基础要好。

顾 那您招的研究生,是不是在繁体字方面要求很高?

张 这个虽然没有硬要求,但我教的学生里,大多数识读繁体字能力还是可以的。有的学生能标点古书,博士生都有点校古书出版的。

顾 研究生时代其实需要的就是专才,这跟本科生教育应该是要有所区分的。目前的研究生招生方式,会导致很多专才被遗憾地挡在外面,而招进来的学生则往往没有缺点但也没什么闪光点,显得比较平庸。

张 改革呢短期内也没啥希望,我是持悲观态度的。因为我们整个人事制度,包括干部制度、招生制度都是一种思维模式下出来的东西。如果那些大的思维模式不改动,咱们的教育制度就不会有太大变化。

顾 您现在上课用的教材都是自己编写的讲义?

张 对,我从来不用别人写的现成教材。

顾 南京艺术大学教授李立新[4]您熟悉吗,我读了他的《中国设计艺术史论》,他在书里有一些观点和您挺一致的。比如说我们各种设计艺术著作为什么看起来大同小异?其中一个关键就是首先将历代历朝的更替和历史的线性发展确立为线索,所以写出来以后对艺术本身的叙述成为了对时代的说明,这一点他是很希望能破除的。然后他还主张兼顾中心与边缘、经典和一般,等等。

张 李立新我很熟。他是这边诸葛铠教授的硕士,然后又跟张道一先生读的博士。现在我的二女儿张卉也在跟他读博。他这些观点,我是比较赞同的。我跟你说,艺术史写作的问题很多就是来自历史写作本身,因为艺术史就是历史学的二级学科嘛。以王朝更替来勾勒历史的思想当然是有问题的,这一点其实郭沫若在20世纪30年代就想过了。可是你看这么些年过去,这方面的改变几乎就看不到。原来中国历史博物馆的"中国通史陈列"框架,是按原始社会、奴隶社会、封建社会、半封建半殖民社会来划分的。这套历史划分法是西方的东西呀,马克思讲人类历史进化就是原始社会、奴隶社会、封建社会、资本主义社会再到共产主义社会。那么拿到中国来一套,多出一个"半封建半殖民社会"。其实中国哪有什么辛亥革命推翻了2000多年的封建社会,不是这样的事情。汉武帝之后就不再分封诸侯了,从那时起一直到清末都是中央集权的大一统帝国啊。

顾 普通人对"封建"的印象不是"分封建制",而是"封建迷信",一直到清王朝都是如此,很容易理解。

张 我们看这个问题是如此的简单,在史学上具体操作起来就变得非常复杂,最后造成烦冗拖沓,人云亦云。我一个学生读中国历史的书,看了七八本感觉都是一样的,最后跟我说他觉得随便看一本就够了。如果我们的知识生产都没有个性,那么哺育出的下一代学生怎么会有创造性呢?我们中国现在最大的失败就是教育的失败,教出很多死读书、读死书、书读死的人,不会独立思考,我们应该进行反思。

顾 我们换个轻松些的话题吧。(笑)我想请您谈谈您和张道一先生的交往。有

[4]李立新(1957—),江苏常熟人。1980年入读中央工艺美术学院装潢系师资班,1998年毕业于苏州大学艺术学院,师从诸葛铠先生,获硕士学位。2002年毕业于东南大学研究生院,师从张道一先生,获艺术学博士学位。现为南京艺术学院设计学院教授,博士生导师。

一些故事我在《平湖看霞》中读到了，但您现在也可以再说得详细些。比方说三十多年前您在南京首次拜访他，那到底是哪一年呢？

张 那个上面的记载好像有一点误差。其实在南京之前我已经见过他了。当时中国工艺美术学会在西安开了一次研讨会，我记得有六个人在大会上做学术报告的，我是其中之一。那次研讨会的负责人是一位叫廉晓春的女学者，她跟张道一老师的关系很好，所以中间她就介绍了我和张道一老师认识。至于后来那次见面，具体哪一年我现在想不起来。但过程就是我回常州探望我父亲，因为火车正好经过南京，就顺便拜访了张道一老师。

顾 张道一先生是1932年出生，只比您大十岁，但您自认为是学生辈？

张 对，他的资历深啊。他是跟庞薰琹一起奠定中国工艺美术基础的。我呢是最早接受他们教育的学生。

顾 南京那次是顺道拜访，等您调入苏大以后跟他的接触就多了吧？

张 那当然，他是当过我们艺术学院院长的嘛。他现在在苏州还有一个房子呢，就在我们苏大博物馆出来的西门口，教堂对面的老宿舍楼里。

顾 您和他的联系交流主要表现在哪些领域？

2004年在张道一先生家中合影。

张 最早申报博士点的时候就有很多联系了,他是给了我们至关重要的指导和帮助的。然后他为我2003年那本《中国汉代木雕艺术》写了序。我平时也常向他请教专业疑难,比如上面说到的"设计艺术史"和"艺术设计史"之辩。我们学院博士生的论文开题和答辩,他一般都过来担任委员会主席,所以我们之间的互动是很多的。他这个人专业上很严谨,平时生活中却很有童心,也非常热心。我到苏大后负责筹建博物馆,当时他听到以后,就主动拿出一套很珍贵的藏品说要赠送给我们。

顾 是什么藏品?

张 一整套出自名家的无锡泥人彩塑,接近上百件了。当时我说这个太珍贵了,不敢就这样领情。后来博物馆搞开幕展出时,是借了这套彩塑做展览的,非常的精致。

顾 我在《平湖看霞》里读到,他还邀请他的日本友人向苏大博物馆捐赠。

张 是的,他有一个很好的日本朋友叫久保麻纱,是一位女士。她就在张道一先生的建议下,把自己收藏的一批老蓝印花布服装赠给了我们,为此我们建立了一个专属陈列室。

顾 现在博物馆官网上把这个陈列室描述为"蓝白世界"。

张 是的,就是那个。所以张道一先生是非常好的人。

顾 说起苏大博物馆,据我了解它是2007年兴建,2010年间建成,这期间主要是您一手在负责操办吗?

张 是的,当时的校领导是很有远见的。王书记也好,朱校长也好,都很有远见。他们说苏大有百年历史,应该建博物馆。但是建立博物馆场所容易,问题是缺展品啊,那时候可以说一件文物都没有。

顾 难道之前苏大都没有自己的博物馆?

张 没有,我们是从零开始的。

顾 要从零开始兴建一个博物馆,然后又继续负责馆务、筹办展览、征集藏品,确实没有比您更合适的人选了。只是这样一来,您的精力又要被行政工作分去不少。

张 还好,高校博物馆各方面工作要比省级博物馆轻松多了。(笑)

顾 我知道苏州有很多博物馆,公家的私人的都有。您作为苏大博物馆馆长,和这些博物馆同行有联系互动吗?

张 有,我现在是苏州博物馆、苏州工艺美术博物馆,还有苏州最大的一个私人艺

术馆"含德精舍"的顾问。此外我还是江苏省收藏家协会的顾问、苏州市收藏家协会顾问……我顾了很多地方,但基本顾而不问。(笑)

顾 我知道2008年时,您在苏州工艺美术博物馆举办了个人收藏的民国时装人物画瓷器展览。我想如果那时候苏大博物馆已经建成,也许您就会考虑放在本校展览了。

张 完全有可能。

中华古陶方兴未艾

顾 您准备在苏大博物馆举办一个"中华古代陶器精华展",我第一次和您见面也就是在为这个展览召开的筹备会议上。据说这个展览规模会比较大,远不是一般博物馆的临时展览那样简单,您能不能给介绍一下?

张 好的。这个展览呢也是酝酿了好久了。你第一次来的时候,我们正在通过PPT挑选展品。那些彩陶都是来自全国的私人博物馆和私人收藏家,这是一个很重要的特点。我们最后是从600多件藏品中确定了200件左右,然后发了入选通知。这些展品里很多都是非常珍贵的,比如从香港拍卖回来的二里头时期陶盉,身价大约是1000万港币,藏家也拿来展出了。藏家里有的也是声名显赫啊。但是我都跟他们说,我们这里是以文物会友,以艺术会友,不考虑社会地位高低,在艺术面前人人平等。然后我还跟所有藏家都说,你们愿意把陶器珍品拿过来展览,我很高兴,但是我们经费有限,一切路费、交通费、住宿费、安保费统统要你们自己负责。结果他们都说——好,没问题,我们会自己开车或者带着人过来。

顾 这些藏家应该都跟您交情深厚吧。

张 也不都是。有些我是认识很久了,有些并不认识,他们都是冲着对古陶的热爱而来。所以我都想好了两句话准备到时送给他们,就是"陶冶我们的心情,进入陶然的境界"。(笑)这次展览还有一个特点,就是我们有一个合作方"陶雅网"。这个网站是目前中国比较热心也比较专业的关注陶器艺术的机构,像石兴邦先生这样的老专家也很认可它,给它题字的。跟"陶雅网"合作的一个项目,就是在展会期间同时召开"第二届古陶文化艺术学会研讨会"。这样一来,就会有很多彩陶研究方面的专家学者赶来参会。你像中国古陶瓷学会会长王莉英啊,清华美院老院长杨永善啊都要来,有了这些人,展览的规模和档次就更上一层楼了。

2010年,与苏州大学副校长田晓明(中)、苏大博物馆常务副馆长黄维娟(左)在筹建中的博物馆门口合影。

与毕业的博士研究生在博物馆前合影

顾 您费心组织这样盛大的展览，苏州的其他博物馆有没有联系您进行巡展呢？

张 有啊，像常熟博物馆、吴江博物馆、常州博物馆都跟我联系了。但是我考虑下来，就是有一个安保问题比较麻烦。这200件藏品价值不菲啊，仅仅投一下保险费就要几百万。

顾 那这个钱谁出？

张 这个我跟藏家说的，得他们自己负担。他们有的人会买保险，有的人反正自己开车过来就不买。东西在我苏大博物馆展出，我们的安保会进行负责。你说苏大展完了再去其他地方，万一出了问题我负担不起。所以想来想去，我还是婉拒了那些博物馆的邀请。本来我是很有野心的，我想只要藏家不拒绝，我准备把这些彩陶一路向北展示过去，一直展到首都博物馆。（笑）

顾 那个风险可不小，有点像《水浒》里押生辰纲进京啊。

张 （大笑）对对，所以我后来也放弃了。但是现在我又想到一个新计划，就是下

2000年，与台湾陶艺家王修功夫妇合影。王修功（1930—），甘肃正宁人。1949年到台湾地区，1957年起接触陶瓷，曾任台湾"中国陶器公司"、"中华艺术陶瓷公司"设计、厂长。王修功是台湾当代大有名气的陶瓷艺术家，他提出的"陶瓷艺术"理念使得陶瓷从"工艺"层面提升到了"艺术"层面，赋予了中国陶瓷艺术新的生命。

1996年，王己千先生为张朋川题字。王己千（1906—2002），又名季铨，苏州人。东吴大学毕业，善山水，从顾西津、吴湖帆游，以"四王"为宗，尤精鉴赏。其收藏之富，为华人魁首，在海内外皆有极大的影响。

中华古代陶器精华展暨第二届古陶文化艺术学术研讨会合影

苏州大学博物馆 陶雅网 2014.6.12

2014年6月12-13日,张朋川教授成功主持举办了于苏州大学博物馆召开的"中华古代陶器精华展暨第二届古陶文化艺术学术研讨会",这是与会专家学者的合影照片。第一排左起第九位:张朋川教授;第十位:中国古陶瓷学会会长王莉英;第十一位:原中央工艺美术学院副院长杨永善;第十二位:苏州大学副校长田晓明;第十三位:苏州市文广新局局长陈嵘;第十四位:苏州工艺美术职业技术学院院长廖军。

张朋川访谈录

来找时间再办一次"陶塑展",这个展会的分量可能更重。而且我打算到时候把中国古陶瓷的全国研讨会也放到苏大来开。

顾 这个会跟上面谈到的"古陶文化艺术学会研讨会"有什么不同?

张 这是全国性的专业会议啊,是专家、陶瓷专业工作者和民间收藏家相结合的学术研讨会。陶雅网那个是民间性质的。中国古陶瓷学会会长王莉英给我打了好多次电话了,她说我们古陶瓷学会开了二十多次会议,主题全是关于瓷器的,陶器的一次也没有。我说策划一下啊,我负责在苏大博物馆搞一个历代陶塑展,就着这个展览开一个有关古陶研究的全国会议好了。这个活动还在酝酿和讨论中。

顾 正好谈到瓷器,我问一个问题。我读过一本铁源写的《民国瓷器》,上面说民国的瓷器从创制方面引入了半机械化甚至全机械化的技巧,这导致做出来的东西可以很精美,但是存在一个程式化的问题,比如在放大镜下看,釉料气泡排列得非常规整。这样的结果是机器生产提高了产量,可是如钧窑那样属于"一品"层次的窑变就不会有了。我可不可以这样总结,就是之前手工业制造的瓷器是带有窑匠个人魅力的,机械制作的瓷器虽然精美但已不再是一门"设计艺术"?

张 不能这么简单认为。手工制瓷不一定都是精品,机械制瓷也不一定都是庸品。现在很多人对中国瓷器甚至世界范围内的瓷器,提起的第一印象还是"景德镇"对吧? 其实呢现在我们在瓷器领域已经是兵败如山倒了。景德镇的瓷器在国外都是地摊货,像样的店都进不去,那情况是非常令人伤感的。

顾 这指的是当代生产的瓷器吧,怎么会沦落至此?

张 你可以读一下我那篇《重新认识民国瓷》[①]。景德镇的衰败其实从乾隆时期就开始了。前不久我们在南通开中国工艺美术学会年会,我是学会理论委员会的常务理事。当时我在会上就讲了一句话,其他人都很震惊。我说现在我们的工艺美术组织还在叫行业协会,换在国外这种行业协会早就被集团化的公司取代了。

顾 "行业协会"如果用它的简称"行会",那么就会让人想起欧洲中世纪和中国的唐宋时期。行会、学徒、行规都是很古老的概念了。

张 对啊,欧洲从中世纪的佛罗伦萨开始就有行会,但是我们中国直到现在还都是这一套。当然行业协会目前在我国还在发挥作用,其中离不开各级政府的支持。

①这里指的是收在《平湖看霞》中的文章《重新认识民国瓷》,该文是张朋川为苏州大学艺术学院吴秀梅博士的著作《民国景德镇制瓷业研究》写的序言。

我是说行业协会的主导地位将来一定会被集团化的公司所取代，要不然走到国际上我们竞争不过外国同行。

顾 那现在中国瓷器是做不过外国了？

张 对啊，外国人的瓷器比你便宜，东西又做得漂亮。现在我们到商店里去买瓷器，不大会去买景德镇的，你看那个英国瓷、德国瓷、美国瓷都很漂亮，连日本的陶瓷工艺也相当好。

顾 这里的原因是技术落后吗？

张 不光是技术落后了，整个艺术都落后了。你看他们现在多么糟糕，在瓷器上画国画。国画是在宣纸上才能画的，你在瓷器上画什么国画？这样搞法我们的产品永远都走不出中国。

顾 您说当代瓷不行，那新中国成立后我们不是还烧过"毛瓷"[2]吗，那可是价值不菲的。

张 "毛瓷"是湖南醴陵做的，它的质量只是在当时算起来比较好而已。为什么醴陵能做瓷？因为清朝末年有中国人在国外留学做陶瓷，还带回了先进的制瓷机器。他们本来想在景德镇办陶瓷学校，但景德镇不让办，于是就转到江西九江，最后定在湖南醴陵。所以为什么后来湖南醴陵的陶瓷技术超过了景德镇？就是那批留学生打的底啊。我们平时是不注意，其实好多本来中国绝对领先的东西如今都落伍了。你看漆器也是，最早是中国发明的，现在搞装修用的涂料都是日本"立邦漆"了。

顾 那中国陶器目前的世界地位又怎样？

张 中国陶器呢现在仍然占据世界领先的位置。我去过欧洲很多国家，它们中世纪的陶器哪能跟我们比，十分之一都比不上。中国陶器是伟大的艺术，代表了我们民族文化的一个重要方面。但是现在国内搞陶器的人很少了。我给你看一些照片，这是我在西安一家私人的唐三彩博物馆拍的。你可以看看这些藏品，都是最精致、最美丽的陶器。问题是现在像这样既有心又有财力的收藏家少了。

顾 希望随着中国经济实力的提升，带动国人对文化、收藏、考古的关注，不管是

[2]毛瓷，也称红色官窑瓷。指中华人民共和国成立后，某些特殊瓷厂在各历史年代所生产的生活用瓷和装饰用瓷。主要包括"文革"期间生产的"领袖用瓷"、"中央机关用瓷"以及馈赠国外元首的礼品瓷等。

唐三彩艺术博物馆展出的陶俑群。

陶器还是瓷器，都能够进一步引起重视，重现它们在历史上的光彩。

张 中国瓷器的辉煌历史都在古代结束了。不过谈到这里我倒是想起了一件事，我和我的朋友在苏州发现了一个瓷窑的。这在我们考古的看来是非常重要的发现，但是在公众媒体眼里就不完全是这么回事。因为我们没有发现完整的瓷器，只有碎片，所以你想报纸上报道"苏州发现一千多年前的瓷窑瓷片"会有多少人看啊？可是苏州发现瓷窑对考古学、历史学却是非常重要的。你从南宋的《中兴礼书》里可以读到，南宋第一个官窑就在苏州，叫平江窑。你要知道，苏州阳山历来是中国瓷土最好的产地之一，景德镇、淄博都到阳山来拉瓷土的。现在我就在留心寻找这个平江窑的位置，要是能发现的话，对苏州的文化经济方面带来的好处是很大的。要比你挖出金戒指、珠宝什么的有价值得多。

|"和而不同"的传统设计文化

顾 现在像您这样留心古代工艺美术、文化文明的人不是太多而是太少了。我身边所见的苏州本地年轻人,对家乡历史的陌生到了令人害怕的程度,而类似情况在其他城市也同样存在。所以时代在前进,科技在发展,中国古代流传的高超工艺却要么被国外学去然后反超中国,要么索性埋没在黄土尘埃中无人记起。说到这里我想到,2009年您参加北京世界设计大会时曾做了一个名为《中国古代设计文化的区域性和流动性》的报告,其中点出了中国传统设计文化的精髓"和而不同",并建议将这作为我们今天设计教育的出发点。

张 这个会议是很盛大的,当时被称为设计界的"奥林匹克"。它有一个设计文化论坛,收了八十多篇论文,但居然没有一篇是讲中国古代设计的。你想中国是东道主啊,又是一个历史悠久的文明古国,那么多论文里没有一篇讲中国的设计文化,这太离谱了。所以论坛组织方就决定用一篇论述中国古代设计文化的大会发言来弥补。当时中央美术学院设计学院的副院长许平就想到了我。他特意从北京赶来,登门邀我写一篇发言稿。可是发言只有二十分钟时间,你二十分钟要把中国古代的设计思想全部概括进去太难了。但是许平呢他是认定我了,所以我就很紧急也很投入地写了那篇《中国古代设计文化的区域性和流动性》的文章,并且在论坛做了大会发言,后来的反响很好。至于我用到的"和而不同",最早提出这个概念的是费孝通,现在也有好几个资深的专家在谈,这是应该继续深化和弘扬的一个概念。

顾 您认为中国古代设计艺术在今天趋于式微是什么原因造成的呢?

张 中国的落后是乾隆皇帝造成的。乾隆跟康熙完全是不一样的类型。1996年,我作为西北四省国家一级文物鉴定专家组的成员,跟组里其他几个故宫博物院的

2009年在北京世界设计大会上发言。

专家处得很好。后来我到北京去拜见这些共事过的专家,他们就说"张朋川来了啊,那我们给他看什么呢?就让他看看康熙皇帝的房子吧。"这个一般可是不给看的呀。我看了以后,感到十分震惊。原来康熙皇帝会用天文望远镜,会用几何测量仪,还会做几何题。他亲自感知了西方科学技术,所以才会对外国传教士那么宽容。他当时引进了法国的铜版画,请苏州刻工刻制仿铜版画的木刻版画,这就使得后来苏州桃花坞产出了世界上最精细的木刻版画。故宫档案里还有康熙送给当时法国皇帝路易十四的礼单,里面提到的壁纸也是苏州生产的。中国的壁纸艺术对西方宫殿里的壁纸产生过影响,法国凡尔赛宫里就有不少中国元素的艺术品。康熙和路易十四是联手促进了东西文化的一次交流啊,这些历史我们过去都是不够重视的。

顾 然后乾隆呢?

张 乾隆就大不一样了。他非常自满,讲不要学外国的东西。他不搞对外贸易了,隔断了中国跟外国的联系。他把文物和艺术品变成了一种纯粹赏玩的东西,艺术的功能就相当于被窄化了。

秦砖汉瓦博物馆展出的瓦当。

顾 今天我们在设计文化和设计教育上应该怎样来提倡"和而不同"呢?

张 现在的设计人和设计文化的语境,跟二十年前是完全不一样了。你看今天设计学院引进的教师就明白。过去你是一个博士,就可以到大学来当老师,现在是首选海归学历了。有些海归对中国传统设计文化基本没有感情,他们教出来的学生对中国设计文化就会更加疏远。这样长此以往,中国本土设计中的民族元素也就会消失殆尽——本身变成了文物古董。(笑)这种盲目用西方理念取代中国传统的做法,今天在建筑设计领域表现得最为明显。你看全中国大大小小的城市,都在造摩天楼、大广场、玻璃幕墙,已经导致中国城市建筑的惊人雷同。是不是我们古代就没有建筑艺术呢,不是这样的呀。我这次带一批学生去陕西参观,他们一路都很震惊。西安的"秦砖汉瓦博物馆"里数以万计的瓦当,让他们见识到当时的建筑艺术可以发达到什么程度。数以万计啊,每片都不一样,你能说中国的建筑没有艺术吗?再给你举一个例子,我在西班牙看到人家屋顶上用的都是不同颜色的彩瓦,这个原来就是我们的东西啊——中国的琉璃瓦举世无双的。现在西班牙人还在用,我们却没有啦。

顾 某一天彩瓦被引入中国,也许会有好多人迷醉于它的"西班牙风情",根本不知道这就是我们老祖宗的遗产。

张 对呀,所以你就知道了我们的艺术史是多么的贫乏。更要命的是,很多历史上留下来的艺术特点,在今天却又面临着要被抹杀淘汰的命运。因为我们一直都有这样一个思维,就是不顾中国各地区差异而要搞大一统。中国是一个有五十六个民族的国家,疆域又那么大,不同的气候地形,不同的生活习惯,不同的民族特色,怎么能搞大一统呢?但是你看去年教育部门就把染织学科从全国各大学设计学院的科目中给取消了,这叫什么事啊!贵州的蜡染那么有名,南通的蓝印花布也是历史悠久,贵州和南通的大学里就应该保持染织专业嘛,不然各个大学如何形成自身特色呢?

顾 简单地以共性来取消个性确实不合理。比如苏州大学就应该有丝绸专业。如果这些都取消掉,大学的差异就只能体现在校名上了。

张 最近有一个观点,预言说我们中国会走向灭亡,原因是中国文化正走向衰亡,而最早衰亡的将会是文字,我听着有点道理。现在大家普遍使用电脑,很多人连字都不会写了。不会写字,不会看书,不知道历史文化传统,那么社会道德就会淡漠——这样的例子现在其实已经不少了。哪一天我们的文字和社会道德意识都衰亡后,中国人在世界文化之林里就找不到自己的立足根基了。

顾 可不可以这么总结,"和而不同"如果做不到的话,最后用所有的"和"把"不同"给剔除掉,催生的所谓"大一统"其实是比较可怕的。因为在文化上它已经没有任何自己的特点了。这里有一个比较矛盾的情况:过去中国积弱,文化当然很难向外输出。可是现在中国经济发展强大的代价,恰恰又是对传统文化的不重视甚至抛弃。我们自己忙不迭地磨灭身上的"不同"来跟欧美接轨,几乎是见到什么西方流行艺术就不假思索地吸收。我曾经问过一些朋友为什么对中国传统艺术不感兴趣,得到的回答是传统艺术只有过时的写实主义,什么抽象、立体、魔幻一个都没有,没啥意思。

张 不是这样的,中国非写实艺术思想的诞生并不比国外晚。就以抽象思维为例吧,西方是到20世纪初,出现康定斯基[①]、蒙德里安[②]这些人的时候才真正有了抽

[①]瓦西里·康定斯基(1866—1944),俄罗斯画家和美术理论家,现代抽象艺术在理论和实践上的奠基人。

[②]彼埃·蒙德里安(1872—1944),荷兰画家,风格派运动幕后艺术家和非具象绘画的创始者之一,对后代的建筑、设计等影响很大。

象画和相关理论。而中国文人欣赏抽象美,从中唐时期就开始了,比如赏石就是这样一种活动。对着一块石头,想象各种形态和意境,还通过诗文记载下来,这不是欣赏抽象美是什么呢?中唐时候的宰相牛僧孺喜欢在私人花苑里赏石,苏州刺史就送给他一座形貌奇绝的太湖石。牛僧孺于是请大诗人白居易、刘禹锡赋诗吟诵,结果还把太湖石的名气和身价炒起来了。到了宋代,宋徽宗也喜欢太湖石,在他的御苑"艮岳"中放置了很多。苏东坡也特别欣赏大理石屏上的抽象肌里纹样。除了石头之外,瓷器也是例子,宋代钧窑、建窑的瓷器上大量有窑变色釉的装饰也是属于抽象的。但是中国抽象艺术的发展势头随着南宋灭亡被元朝打断了。如果没有元朝的话,艺术可能会进一步向抽象发展。

顾 这点上我感觉就像中国很早也有了资本主义萌芽,可最后还是西方将其发扬光大一样。好,那么具体在中国绘画艺术中,对抽象思维的使用或者推崇又体现在哪里呢?

张 中国早期的卷轴画和屏风画是写实的,评画的标准就是你画得像不像,这是东晋顾恺之的时间段。然后六朝时宗炳品画,讲的是"以形写形,以色貌色",当时的画风也是推崇写实。后来到唐代就强调"神韵"了,神是在形之上的,绘画的品位以"神品"最高。当时的禅学讲究顿悟,就是灵感来了,你再捕捉就没有了,所以唐朝晚期绘画已不强调写实。在这种思潮下,产生了张志和、王洽等人的泼墨,那完全是一种抽象的绘画。到了宋代,最高的画品是"逸品"。逸品是什么,就是画出的图像是不能复制的,这就跟抽象画的概念更接近了。

顾 传说东晋王羲之当年醉酒写下《兰亭序》,等醒来再想写到同样的境界连自己都做不到了。这是不是与"逸品"观念比较接近?

张 有点接近,但这只是一个传说吧。宋代的一些绘画品评强调写意,可以简化和忽略具体的形象。当时欧阳修提出的"得意忘形",黄休复提出的"得意忘象",都是提倡写意的,所以后来就有写意画的发展。等到了元朝,蒙古统治者喜好写实的绘画,于是写意画的流行就被打断了。

重构中国美术史

顾 您少年学画,志向就是成为国画家。青年时代被命运安排进入考古界,把人生最黄金的岁月都奉献在了西北边陲,但我想您内心对美术绘画的眷恋应该从未放下。《〈韩熙载夜宴图〉图像志考》一书的出版,应该是您将工作中心重新调回美术领域的标志吧,你在这方面确立的目标是什么呢?

张 我最近看了一个余秋雨访谈,他提到了要重构中国文化史。我想我现在要做的,就是尝试重构中国的美术史。

顾 好像葛兆光先生也有类似的文化重构说法。

张 上了年纪的人,经过了太多之后,很多人都想做类似的事情,但最后能做到什么程度就不好讲了。我说想"重构中国美术史",也只是树立一个努力的方向。

顾 您觉得现在的中国美术史研究存在哪些问题呢?

张 最大的问题就是论述不以实证为落脚点,以讹传讹的太多。当然一个客观原因是很多历代名家的真迹没有保存下来,这不像西方比如你要看米开朗琪罗的《创世纪》和《最后的审判》,可以去梵蒂冈西斯廷教堂,真迹就在墙上。我们这里看不到真迹,写美术史就会出很多问题。比如说,目前传世的很多唐代卷轴画其实不是唐代人画的,却一直放在唐代绘画里去说,这显得很荒诞。

顾 可据说很多留存的唐代、北宋书画作品,都是乾隆皇帝的御用班子鉴定的。

张 乾隆是很喜欢古董。可他身边那批鉴定人士从现在的角度来看,能力并不算高。

顾 但他们的不少说法在很长时间里都被当成了官方定论。

张 那是因为他们地位高啊,但地位高不等于艺术鉴赏功力也就高。比如黄公望的《富春山居图》,当时烧成了两半的,后来呢他们就把真的断成假的,把另一件假

的说成真的了,这叫什么水平。

顾 我记得乾隆还在假的《富春山居图》上题了字。

张 乾隆哪里懂分辨真伪呢?但是我们的古董贩子很看重乾隆的鉴定啊。历史上很多人只要名气一大,那么他的说法就有很多人相信。你比如晚明的董其昌就是一个例子,王维就是被他捧出来的。王维的画今天一张真迹也看不到。他主要是一个文人,又在做官,张彦远《历代名画记》里是把他定为三流画家的。但董其昌说王维是一流,是中国文人画的领袖,你相信谁好呢?张彦远和王维都是唐朝人,前后差了不到100年。董其昌跟王维就差着八九百年了,他自己能不能看到王维真迹都是要打一个问号的。

顾 时间间隔越长,就越难接近真相。

张 你再看周昉、张萱,也是没有一张真迹传世的,吴道子也没有一张真画留下来,但我们今天都称他们是顶级大师。唐代绘画的代表人物,我们的证据到底在哪里呢?我们就是在靠着一批后人传摹的、很不可靠的唐代卷轴画,搞出了一个唐代美术史,里面全是莫须有的东西,这太离谱了,难道不需要做出重大改变吗?

顾 以中国近现代的历史看,即便上述名家有真迹一直保存流传,也很有可能在破四旧、"文革"当中被付之一炬。

张 没有真迹可看,只靠后人描述,渐渐就变得很虚无了。吴道子的画究竟怎么样,只留下了各种传说,有些一听就是乱讲的。比如有的古文献说,吴道子和李思训一起在大同殿里面画嘉陵江山水的壁画。他们的年龄前后相差几十年,怎么可能同时在一起画壁画呢?但是我们有的美术史就是这样以讹传讹地写了下来。再比如《宣和画谱》中讲顾闳中被李煜派到韩熙载家长期潜伏,然后回来画一张长卷画进行汇报,明理的人一听就晓得这是在说故事嘛。那么长一幅《韩熙载夜宴图》,画得快也要一两个月了,你皇帝为了听禀报会有那样的耐心?我们现在的美术史都快要变成《故事会》了,而我们居然还这么一代一代地传了下来。

顾 找不到实证性的东西,只好编一个故事了。

张 我们中国人就是对传统文化太尊重了,古人写什么就相信什么,对古人的东西很少怀疑。其实明代晚期的时候,八卦新闻非常风行,那时编娱乐新闻的能力不比我们现在差的。

顾 问题是经历的时间一长,言语论断就被熏陶成经典了。特别如果是师门长辈传下来的说法,后辈更是不敢质疑。

张 　中国人受传统史学观念影响的时间太长了,思维成了定式,一时摆脱不了。当然这种情况西方也有,他们是习惯欧洲中心论,所以一直是把自己看成最重要的,不容挑战。比如说世界上最早写家庭小说的是我国明代的《金瓶梅》,它的地位其实要比意大利薄伽丘的《十日谈》更高的。可是今天欧美很多人并不肯承认这一点,他们对《金瓶梅》的印象只是停留在"艳俗小说"的层次。

顾 　所以去伪存真、破除偏见是您"重构中国美术史"的一个出发点?

张 　我要这样做,其实资历是不够的。因为我不是正规学美术史,不是中央美院美术史论系毕业的。你说我是工艺美术界的我承认,而且我是嫡系。但在考古界,我就不是科班出身了,没上过北大考古系。只是后来通过秦安大地湾和"彩陶图谱"两项成就获得了承认。我这个人好像一生都在不停跨界啊,从绘画跨界到考古,现在又从考古跨界到美术史论。

顾 　即便是科班出身,一个人挑战这么巨大的课题也太艰辛,得有一个团队。

张 　其实现在很多人都开始意识到这方面的问题了,都在尝试从新的视角阐述美术史,所以我觉得这方面的改革突破就快要来了。我也算是比较早地注意到这个问题并进行努力的一员吧。我知道这条路不好走,所以我并不想猛地推倒重来,我愿意走一条比较温和的改良道路。

顾 　您大概是什么时候想到"重构中国美术史"这个念头的呢?

张 　这个就很长了。我在南京见张道一的时候就提出来了,至少30年了。

顾 　是他给您启发的吗?

张 　是我跟他讲的,然后他很震惊。

顾 　那个时候您还算考古工作者啊。

张 　我不在第一线了嘛。在博物馆任上出了好几趟国,见识了很多国内见不到的东西,我的眼界已经不同了。然后我又有机会与很多视野开阔、思维发散的人交谈,这里有很多老先生都是名家啊,不仅是考古界的也包括美术界、文学界的,如庞薰琹、张仃、袁运甫、黄永玉……这些人我跟他们的私下交谈是很多很多的。你知道这些人都是知识非常丰富的,然后整个人生又经历了很多起起落落,所以他们对整个世界的看法,包括他们的艺术观都非常高明,都是现在印出来的书里见不到的。我吸取了这么多人的思想精华,慢慢就形成了自己的一些想法,其中就包括了这个"重构中国美术史"。

顾 　您本来就是一个容易产生新想法、新创意的人。

《〈韩熙载夜宴图〉图像志考》,北京大学出版社 2014 年出版。

张 （笑）中国美术史上的糊涂账太多了,连最起码的画家生卒年月、作品名称,很多都说法不一。

顾 那我来就《〈韩熙载夜宴图〉图像志考》这本书提一些问题。根据我看到的资料,这本书主要是以"图像志"为研究方法,来对名画《韩熙载夜宴图》留存至今的九个版本进行比较研究。这些版本里有七个是身份确定的后人摹本,另外两个则在是否可能是真迹问题上存在论争。但其中台北故宫版本属于残卷,长度大概只有全本的五分之一,所以书中最着力探讨的是北京故宫所藏的完整版本。

张 我写书的时候是九个版本。现在出版社又加了一个版本,变十个了。

顾 您为什么选择这幅版本存疑的画作当作研究的突破口,而不是找年代、作者更为清晰的作品?

张 我就是要找一个突破口。我不可能一开始就竖起"重构中国美术史"的大旗。《韩熙载夜宴图》的信息量很大,可以从构图、人物造型、家具、服饰、图案等角度全

方位进行研究。北京故宫本的《韩熙载夜宴图》虽然作者和年代不确定,但它本身已是一幅名画,甚至可以说是中国古代绘画艺术皇冠上的宝石。这是一个可以去占领的制高点。你把它拿下来了,研究所产生的影响是不一样的。

顾 《韩熙载夜宴图》的原作者相传是五代南唐的画师顾闳中。但按照您的观点,至少现存的这幅"北京故宫本"是南宋人的临摹本。

张 是的。宋朝有很多人画《韩熙载夜宴图》,这要结合当时的历史背景来分析。我们许多历史人物的名声是在自己身后才起来的。比如孔子,他本来是想出将入相当大官的,但是运气不好只能在鲁国管治安。汉武帝时董仲舒实现了罢黜百家、独尊儒术,这样孔子才一下子火了起来,后来索性成了圣人。韩熙载在五代时候也不是非常有名啊,为什么到宋代特别是南宋走红了呢?因为南宋一批文人像陆游、辛弃疾之类觉得韩熙载的经历和自己非常像。韩熙载是活在南唐快要灭亡的时候,他很有能力,但却不受重用,还要受到皇帝的猜忌。陆游、辛弃疾等人觉得这就是自己当时心境的写照啊,于是他们就把对自己的怜惜寄托到对韩熙载的同情上面去了。

顾 这是您支持"北京故宫本"作者可能是南宋时期人的一个历史背景依据。

张 对,这点是必须要注意到的。然后就是我之前提过的南宋《中兴礼书》,这是一部100多卷的巨著,里边关于南宋朝廷的礼制记载得很细。但是由于它没有被收入《四库全书》,所以后来很多人就看不到。这本书里讲,宋高宗跟金人签订和约换来一时安定后,就想恢复过去的一些建制比如祭典、画院什么的。但是想恢复画院时,发现宫廷里几乎没有藏画了。北宋时期留下的画被金人洗劫、破坏了很多,南渡过程中又遗失了很多,而南宋时期画家出产的字画作品数量又非常有限,这样没有藏品画院建不起来,怎么办呢?通过贸易的方式去北方买也不是太方便。想来想去,有人就想到当时南方不少人存着古画的"粉本",可以让南宋画院的人根据白描稿的粉本把古画重新画出来。

顾 "粉本"是本书的一个重要概念,外行人可能不太理解,您能否解释一下?

张 "粉本"简单地说就是未着色的基础画稿,也称"素本"、"白描本"——就是一个白描的线稿。中国画跟外国画的传授方式有一个非常不一样的地方,就是严重依赖粉本。师父带徒弟,工艺美术样式的传承,都是靠白描的线稿一代代传下去的。我在工艺美院上学时,刘力上老师教我们临摹,他给我们带来的就是敦煌壁画的白描线稿。我们根据线稿去找敦煌壁画的彩色照片,然后再根据线稿把颜色

填上去。

顾 根据粉本把原作画出来，是不是类似于壁画领域里的复原临摹呢？

张 也不一样。粉本传授可以有三种方式，一种是如实照描，一种是可稍加改动，还有一种是将不同粉本的图像重新组合。中国历史上一批批学画的人，可以说都是通过粉本打下了基础。直到后来印刷图谱的出现，才打破了画师对粉本的垄断。因为印刷图谱可以批量出版，学画的人很容易就能买到，这样就形成了中国绘画学习和传播的一大革命。

顾 印刷画谱出现之前，粉本买不到吗？

张 过去的粉本都在画家、画师手里，一般秘不示人的。只有你是我的徒弟，我才传给你。所以你一个普通人不去拜师，想自己学画基本是不可能的。印刷画谱出现后就解决了这个问题，像我父亲他们开始学画都是没有老师的，直接根据《芥子园画谱》之类就可以自学。

顾 所以您在书里反复强调"粉本"，就是为了解释后世出现那么多大同小异《韩熙载夜宴图》版本的原因。画师所在的时代以及具体画风不同，他们根据粉本创作出的画作自然也就不同。

张 对啊，粉本也不是只有一份。不同的粉本、不同的画家、不同的时代条件和对绘画的理解，几个粉本还可以重新交叉组合，你想想这样会创制出多少种可能性。

顾 这样一想就明白了，我之前听说《清明上河图》也有好多版本，看来也是类似的原因造成的。

张 《清明上河图》至少有四十多个版本。

顾 如果时代和画风的原因导致《韩熙载夜宴图》九个版本表现手法各异可以理解，那么画面中人物服饰、饮食用具、家具屏风也表现出差异是怎么回事呢？在我想来，不管由什么朝代的人来画，韩熙载本身所处的历史环境是不会变的。后世画家怎么会把服饰、坐具等细节按照自己所处的时代来画呢？

张 因为画家看到的粉本上只有人啊，没有背景的。就像以前绣像小说上的人物，后面都是空白。京剧最早在清朝也是没有背景的，直到上海大世界那时候为了吸引观众才开始布置。画家要通过粉本画出原作，光画人不画背景肯定太寒酸了，所以就要把家具、屏风什么的画进去。

顾 我还是有点没能理解，假如我现在面对一幅《韩熙载夜宴图》的粉本要尝试画原作，我总不会把我这个时代的家具比如真皮沙发画进去吧？（笑）

张 我们现在变化太大了,从服饰到家具都是受了西方很大的影响,你往画里加一台电脑什么的当然很离谱。(笑)最关键的是,我们现在对历史的宏观视野要比古人宽广得多。南宋那些画师对南唐生活状况细节的掌握是有限的,另外南唐到南宋也就一百五六十年的时间,语言、服饰、家具只是发生了细小的变化。这些变化画师们未必能够知道,他们当然就按自己当时的情景去画了。

顾 也就是说,正是因为这些画师按自己当时的文化特征作画,从而导致画作有了断代的可能性。所以在书里我看您写得特别细,凳脚高矮如何,女性是否缠足,都能看出来。

张 我写得不细,会站不住脚的。

顾 这部书的筹备大概用了多久?

张 这个筹备我是有一个计划的。我是一篇篇地先写论文——因为我每年是要有一些科研成果的嘛——一篇论文大概就是一章。这样慢慢积累起来,最后把它们汇成一部专著。这个计划最后还是如愿实现了。

顾 那这部书出版之后,是不是标志着您拿下了"制高点",跟着要开始往下继续迈进了呢?

张 (笑)有这么想,但也有人劝我说你写了这本书之后就算了,收山吧。

顾 您在这部书里使用了名为"图像志"的研究方法。据我了解,"图像志是艺术家根据特定的神话、文学、宗教等传统故事题材及寓意等内容创作的具有模板作用的范例性作品。它被艺术研究者归纳总结后成为以后艺术家在表现同一题材时的借鉴性图式"[1]。与图像志相关的另一个概念是"图像学",后者概括的范围好像更大一些。

张 是的,图像志小一些。图像志主要针对图像本身的发展流变展开,图像学就要结合与图像相关的文本来进行研究。

顾 图像志研究要求研究者对画作主题、概念以及相关艺术知识具有深厚扎实的积累,这在您当然没有任何问题。但我想问的一个问题是,您在这里显然有一种希望将"图像志研究"这种趋于实证主义的手法,引入到对美术史的考察和叙述当

[1] 韩世连,贺万里. 图像学及其在中国美术史研究中的应用问题[J]. 南京艺术学院学报,2011(5).

中,甚至很有可能它就是您力图"重构"的重要理论武器之一。那么,用它来分析《韩熙载夜宴图》这样版本众多的名画当然没有问题,但是面对那些没有画作传下来的画家,比如王维,该怎么办呢?

张 这个问题是这样的,比如王维,我们可以首先研究他那个时代的整体绘画风格。每个时代都有其代表性的画家,这样的人即便再聪明、再能干,也是跳不出当时的整体风格的,这样一来问题就简单很多了。比如王维的画确实看不到,但是唐代绘画的真迹我们还是能够知道的。比如从敦煌壁画上就能看到,敦煌藏经洞里也有唐代的一些帛画,日本的正仓院里也有一些材料,另外不断出土的唐代墓葬里也有很多壁画材料可以提供佐证。我最近在河南洛阳的古墓博物馆里就看到从安阳出土的唐墓壁画,非常精彩,一下子让我们对唐代花鸟画的认识又提升了一大步。现在这样的资源可谓层出不穷啊,它们涌现的速度比我们消化的速度都要快。有了这许多真实资料,我们就可以对唐代画风做出一个基本的估计。在这样的情况下,即便我们看不到王维的真迹,也能料想他的风格大体是怎样的。

顾 您这样的叙述是不是可以理解为:对王维、吴道子这类画家的研究可以不必急在一时,更妥善的方法是等待考古发现来取得同时代的"实证"或者索性就是真迹的问世。比如我听说郭沫若是很希望开掘乾陵的,因为传说乾陵里藏着王羲之《兰亭序》的真迹。

张 倒不是这样。除了画作本身之外,可信度高的画论、评论也是值得选用的重要证据。比方说张彦远的《历代名画记》就是一个例子,它是被称为绘画史里的《史记》的。这本书把画作分为上中下三品,每一品又分为三等,这显然是受了曹丕"九品中正制"的影响。张彦远在书里对王维的评价很低,相当于现代的三流画家,不上档次的。由于张彦远距离王维的时代还很近,他这本书可信度又很高,那么就能够作为值得采信的证据。当然在上述两点之间,我还是更倾向于通过画作本身作为依据。

顾 我觉得这与您长期从事考古发掘有很大关系,您对地底下总是充满希望。

张 (笑)现在考古发掘的成果真是非常多。一些出土的唐代壁画上甚至带有绘制的年代,这样就更能够让人精确掌握相应时代的画风了。我们中国古代对绘画的评论往往分散在很多文人墨客的文章里,都是零散而不成系统的。对同一个画家,往往是张三说过一句什么,李四又点评过一段什么。这些张三、李四的话可能都有点对,但也可能都没有到位甚至有错误。你后世的人根据这些零散的评论,

想拼起来得到一个完整而又准确的结果几乎是不可能的。但这样的拼凑研究一直以来又在进行着,所以最后造成我们的美术史变得非常虚幻。

顾　您知道"拷贝不走样"游戏吧?比如一队十个人,第一个人向第二个人说一句话,第二个转述给第三个,依此类推,最后第十个人听到的话,与第一人的原话可以差着十万八千里。

张　对对,就是这个意思。

顾　所以您构想中的"中国美术史",应该基于实证来还原历史真相,让那些被吹捧过高的画家——比如王维——回到他应有的位置。

张　对,我要写一种科学的美术史。

顾　您这部书如果推出会是重磅炸弹啊。读者一看王维啊、吴道子啊原来都是虚有其名。

张　吴道子不是虚有其名,他是职业画家,成就很高。只是我对他的评价会基于我自己的方法,不是像传统画论那样搞文字游戏。光看文字会出很多问题的,比如你看有些书里大力褒扬某个画家,一查呢作者是这个画家的学生。又有些文章极力贬低某个画家,一看呢作者是这个画家的对头,这样的情况太多了。我的研究就是要把对画家、画作的评判,拉回到基于画作研究本身的轨道上来。

顾　用传播学的话说,图像与文字是两种不同的媒介,媒介转换就会导致失真。您的方法是尽量不要转换,用图像本身来解释图像。

张　文字叙述出问题的太多了。不说古代,就是当代何尝不是如此。有一个北大毕业,现在在故宫博物院读博的年轻朋友跟我交流过。他的专业方向是宋画鉴定。他就告诉我宋画鉴定现在也是问题一大堆,而且"雷区"众多,不太好碰。我听了就说那我的工作也不敢进行下去啦,因为做"方舟子"后果很严重的,树敌无数是要被人打击报复的啊。(大笑)

顾　我知道您是很有勇气的人。您构想的这部"中国美术史"有预计的出版时间吗?

张　没有,这个工程太大了,我可能完成不了。我现在的想法就是顺着这个方向走下去,能走多远走多远。

顾　好的,张老师,那对您的采访就在这里告一段落。我们衷心希望您保持健康和干劲,让我们接下来能不断读到更多精彩文章和著作。

张　好的,我也谢谢你们的工作。

他人看他

孟晓东[1]：当好老张的贤内助

顾 师母好，感谢您抽出时间接受采访。之前通过对张老师的访谈，对您和张老师的经历有了一些粗浅了解，今天想请您为我们好好谈谈。

孟 行的，先说我自己吧。我呢是甘肃兰州人，六八届高中毕业生。1966年"文革"开始后，我们学校里就停课，然后同学们就组织红卫兵战斗队。当时甘肃的红卫兵组织分成红三司、红联还有革联三派，我在学校加入的是红三司。那时候家庭出身最吃香的是军队和革命干部子女，我家里属于工人阶级，那也是可以的。战斗队组建以后学生就开始揪斗老师，我们学校的校领导都成了走资派，挂牌接受批判，然后打成牛鬼蛇神关牛棚。到"文革"中期大家就开始去北京串联了。

顾 您到了天安门吗？

孟 到了。那时兰州属于长征十三团，大家一起到北京去见毛主席，赶上了毛主席第四次接见红卫兵。我们本来准备徒步去的，后来西安的部队表示负责接送，大家开心得不得了。我们前后搞了几个月的革命串联，去了北京和重庆。到1967年10月，我们接到"复课闹革命"[2]通知，就开始恢复上课了。不久省委接到中央指示，要求甘肃举办有关"毛主席去安源"和"纪念白求恩"的展览，地点设在甘肃省博物馆。于是省委就下发了一个文件，要求兰州各中学挑选一批学生到博物馆

[1] 孟晓东系张朋川教授夫人，甘肃兰州人，小学语文教师，现已退休。

[2] 1967年10月14日，中共中央、国务院、中央军委、"中央文革"小组联合发出《关于大、中、小学校复课闹革命的通知》。此前一年多来，因为"文化大革命"的爆发，所有学校的招生和课程运行均陷于停顿状态，处在所谓"停课闹革命"时期。这个通知发布后，自11月起，大部分中小学生陆续回到课堂，新生也开始入学。

去当讲解员。这个时候我就和另外两个同学一起作为讲解员被派到博物馆,跟着1968年就和张朋川认识了。

顾 那您当时还是高中生,而不是后来的语文老师?

孟 对的,那时候我高三,还没有工作。1968年到博物馆当讲解员,从设计展览到陈列讲解都做。到了展览快结束的时候,学校里要给同学们分配工作。当时六六、六七、六八老三届都要上山下乡,我们还在当讲解员啊,这时学校就说在校的同学先下去,讲解员暂时留在博物馆工作。到了1968年下半年,我又被单独抽出来搞展览设计还有接待方面的工作,也就是进一步参与博物馆事务了。那时候老张他们在搞一个博物馆的大巡回展,我在他们隔壁办公室当电话联络员,就是今天安排多少任务、明天接待多少访客什么的。甘肃冬天特别冷,当时又没暖气,早上起来就得劈柴生炉子取暖。老张呢每次劈柴就要劈两份,多的一份给我,那时候我们已经在谈恋爱了。

顾 那劈柴就不是献殷勤,而是尽义务了。(笑)

孟 那时候我们学校里的同学都已经分配了。然后博物馆就跟我们三个人说,你们可以留在博物馆工作。但是我们认为留在博物馆有点吃亏,因为当时最吃香的是当工人啊。所以我就跟另外一个同学商量说我们还是去插队吧,别留在博物馆了。这里还有一个原因,就是已经插队的同学中间回来跟我们聊天,一个劲儿说乡下怎么好,怎么好,听得我俩羡慕得不得了。于是我们就打定主意非要去插队,坚决不留在博物馆。(笑)后来我们三个人当中一个去了工厂当工人,我和另一个同学就分配到平凉的庄浪县万泉公社插队。

顾 那是1968年下半年?

孟 快年底了。我俩去得比较晚,但是去的生产队还不错。在公社里,其他人都分到很贫苦的山沟,我们两个分到公社的大队里跟解放军在一起。我们是早上跟农民一起垦地,下午跟着解放军在公社进行阶级斗争,把那些地富分子都抓起来批斗。我们在里头是帮忙整理资料什么的,相当于给他们打下手。吃饭呢当地农民都是用大锅做高粱面吃,我们不会做高粱面,就帮着烧火拉风箱。但是高粱面可不好吃,吃多了大便会解不下来,公社知道后就给我们派饭了。

顾 您插队前后历时多久?

孟 一年多。

顾 那这段时间您跟张老师通过什么方式联系?

孟 我跟他会写信什么的,见面很少,插完队回城后才有见面的机会。

顾 您回城的时候,张老师已经被下放到山丹县芦堡村了吧?

孟 还没有,我 1969 年年底就回去了,那时候他还在兰州。回城以后我就被分配做了小学老师。那时候我们的关系基本上定了,他礼拜天会来我们家吃饺子。我家是一个大家庭,我有一个姐姐、四个哥哥、一个弟弟,我排行是老六。他来我家跟我大哥特别能聊,因为我大哥是兰州大学毕业留校的老师,也在北京呆过,跟他有共同语言。后来关系确定后呢,我爸爸妈妈不太同意这事儿,嫌他家庭出身不好。因为他爸爸是右派,舅舅也是右派,妈妈也是"文革"冲击过的。而我这边家里都是工人阶级,哥哥还是党员,我要是嫁给这么一个出身不好的人,以后可能会带来问题。但是我大哥对他印象很好,觉得他人挺开朗,文化水平也很高,就一直帮着他说话。我大哥说我不也是臭老九嘛,这个怎么就不可以呢?他就给我爸爸妈妈做了不少工作。

顾 看来在这件事上您大哥出了很多力。其实以当时的形势,您的单位可能也会对此发表意见吧?

孟 对,那时候结婚单位都要管的。我们学校一个领导就说组织上不太同意你这个事。他们已经了解到张朋川的家庭背景了,而我当时是团干部,是要求入党的,所以他们要我在这个事情上慎重考虑。但我那时候脑子也单纯,没理会这些话,于是我们 1972 年就结婚了。

顾 张老师说当时他被下放到山丹县,是连户口档案一起被转过去的。如果不是"九·一三",他可能就回不了兰州,那你们的婚事就会受到影响了。

孟 所以很多事现在想起来只能说天注定啊。不过他那时候在山丹县也经常回来见我的。来了以后他就给我做卡片和幻灯片,我学校学生认生字不是要用到么,这些卡片、幻灯片全都是他做的。

顾 做卡片本来就是他的专长。

孟 他在山丹县后期的时候,我们也准备要办婚事了。当时物质紧张,买菜、买肉都要票的,所以弄不到。可结婚总要请朋友和同事在家里吃个饭啊,所以他就到处想办法。他不是会画画吗,甘肃省博物馆旁边有一个大菜铺子,他就在那边给人家画广告牌,这样就跟菜铺子的主任认识了。肉铺子看到菜铺子画的广告画效果很好,就也找他画。这样他通过给人家画招贴和广告画,与主任们打成了一片。熟了以后他就说,我要结婚可是买不到肉。那些主任一听就说没关系,我们给你

解决,然后就给了半只猪,一下解决了大问题。(笑)

顾 之前我跟您开过玩笑,说嫁给做考古的知识分子需要有心理准备,因为他经常会在工地上一待就是好几个月。那么我想请您谈一下,婚后你们在工作生活上有没有遇到我说的这种困难?

孟 当时呢我也很单纯,没想到考古工作会那么辛苦,对家庭的影响那么大。我们1972年结婚后,到1973年年底就有了老大。那时候他一直在外面跑啊,还好他妈妈在家里。妈妈就帮了我很大的忙,老大基本上是妈妈操心的。她一边带孩子,一边打针织。她的针织技术很好,周围不少人跑来跟她学。

顾 张老师是1968年把母亲接到兰州的吧?

孟 对,1968年从北京来的。1973年生老大她就帮着照料了很多。但是到1979年妈妈就瘫痪了,那时候我家老二差不多两岁,她是1977年生的嘛。我生老二的时候,张朋川人还在酒泉呢。那时候我是天天骑自行车到我那个在山上的学校里去上班,那天我刚骑到山脚下的时候羊水就破了。

顾 那可挺危险。

孟 好在路过的老师看到了,他们就马上给我哥哥嫂子打电话,之后我哥哥把我送进医院。那时候博物馆也打电话叫张朋川马上从酒泉赶回来了。

顾 那你得利用产假好好歇歇了。

孟 我们那时候只有五十六天的产假,不像现在那么长。两个月不到就又要去上课了。

顾 那个时期还在"文革",小学教育秩序怎样?

孟 不正常啊。那时小学生都学黄帅③,打老师、整老师的都有。我复课后上班是把老二带到学校去的,因为没有办法她要吃奶嘛。然后学校里给了我一个宿舍,我记得那间房子外面都贴着大字报。当时在搞"打击投机倒把"、"割资本主义尾巴"的运动。我们一个老师因为去做小买卖,就被批斗到不行。老师们一个个地被揪出来,学生们就不好好上课了。我当时带的一个四年级的班,是我从一年级开始带上来的。但是他们也不好好上课,就喜欢给老师贴大字报。

顾 可不可以说,在张老师1984年离开考古所回到博物馆之前,这个家庭基本就

③黄帅(1960—),北京人。"文革"期间,她是中国家喻户晓的"敢于反潮流的革命小闯将"。

是您一个人在操持?

孟　基本是这样的。妈妈没瘫痪之前还能帮我分担一些,她一瘫痪自己都成了需要别人照顾的人。然后那些年张朋川又在秦安大地湾没日没夜地干,七八、七九、八零……哎哟那几年家里真是难得不得了。当时学校给我分的煤球,都是学生给我拉回来的。我在前面拖,学生们在后面推。早上出门呢我自行车后面带老大,前面带老二,小的要送到托儿所,大的要去学校。那时候我就把老大给锻炼起来了,让她放学后去托儿所接妹妹。因为我单位离家很远,回来就很迟。甘肃天冷,必须要生炉子的。我晚上从山上的学校回来就六七点了,生完炉子,吃完饭就十点了。

顾　等张老师调回到博物馆,情况才开始有所好转?

孟　对。妈妈瘫痪以后,就把他从大地湾叫回来。我跟他说家里周转不开,得想想办法。我学校领导也找区里领导谈,看能不能把我调到离博物馆近一点的学校,这样我回家就可以方便些,孩子和母亲都可以照顾到。后来区里同意了,于是我1980年就调到了博物馆附近的一所学校。

顾　这是稍微解决了一点问题。

孟　当时老大非常辛苦。每天放学回来要给奶奶喂饭,还要端屎端尿,她就是这样锻炼起来的。她小时候也特别聪明,还没上小学奶奶就教她认字了,用马粪纸做的识字牌,一天教十个,她很快学会了。后来一天教二十个,她也学会了。上学的时候,小学课本上的东西她基本上都能读下来。

顾　您婆婆是哪一年离世的?

孟　她是1979年瘫痪,1984年走的。张朋川家人员比较单一。他父母生过几个孩子,有的没有养大,有的抗战中死掉了,最后他成了独子。我到结婚也没见过他父亲,因为他那时候是右派嘛,只能待在老家常州,不能随便走动的。他妈妈也想着尽量不要因为他的关系影响到子女。

顾　那您什么时候才第一次见到您公公呢?

孟　那是到了张晶三岁的时候,也就是1976唐山大地震那年。妈妈把张晶带到浙江金华老家去玩,他爸爸跟着也从常州到了金华。然后我和老张是在那年暑假一起过去的。我记得我们到金华刚好就是唐山大地震爆发,就在那时候我第一次见到他。

顾　然后又是很长时间见不到?

孟　这次倒不是。1979 年妈妈瘫痪后,爸爸就从常州来了兰州,当时他的右派问题已经平反了。他呢不是北方人,到了兰州很多地方不习惯。比如吃饭他要吃米饭,不要吃面条,又觉得兰州太干旱,总是住不惯,所以 1984 年妈妈去世后他就回常州了。他在常州是比较有名气的老画家,也是政协委员。常州市里对他很重视的,每年茶话会都要把他请过去。后来他在江苏省美术馆开个人画展,我们从兰州赶去祝贺。老张在 1996 年他爸爸 90 岁的时候,又在甘肃省博物馆为他办了一次画展。当时甘肃省委书记、省宣传部部长、兰州市市长、政协领导都出席的,开得很隆重。

顾　我知道您公公是 2000 年 9 月去世的。那么张老师之前考虑来苏州工作,是不是也存着可以就近照顾父亲的意思?毕竟他是独子。

孟　这里有一个情况的,就是老张后来在常州有一个干妹妹。80 年代初,常州这边有人问老张,说你父亲年纪这么大了,你又隔那么远不能照顾他,那么我们给他过继一个干女儿行不行——那个女孩子是他爸爸一个多年老友的小女儿,人非常好的——老张听了就很开心地答应了。随后这个干女儿就开始负责照料他爸爸的生活,爸爸对她也很好。这样张朋川就有了一个干妹妹,我们在南方也多了一家亲戚。

顾　这个"妹妹"既然是张老师父亲老友的女儿,想来应该也是出于艺术门第?

孟　是的。她后来就在常州工艺美术服务部工作,一直做到了副总位置。这个小姑姑对爸爸的照顾一直都是非常好的。所以后来爸爸去世,他的房子、家产什么的我们一分没要全部留给这个小姑姑了。爸爸的画我们也给她留了一半。

顾　张老师说他父亲一直身体很好的。我看那张"九旬画展"的照片,也发现他确实精神矍铄,身材也特别高大。

孟　是的。他是又高又大,而且身体很好。我以前还对张朋川开玩笑,我说你怎么就没像你爸那样长得又高又大?他说他是三年困难时期没得吃,影响了发育。(大笑)他爸爸精神很好,90 年代他知道两个孙女在上海,很高兴就领着她们去拜访他在上海的老朋友。1998 年老大结婚的时候他 92 岁了。当时婚礼仪式上要家长发言,老张还没说,他爸爸先拿过话筒讲了。他特别能说,脑子也特别清爽。

顾　好的,我们稍微倒回时间谈其他问题。您长期担任小学语文老师,那您两个女儿的语文教育是您亲自教的吗?

孟　没有。对这两个孩子我亏欠比较多。她们的小学教育我基本没过问,后来后

悔得不得了。什么原因呢,当时我们校领导每年都给我安排毕业班。毕业班要抓质量啊,必须合格率多少,升学率多少,工作非常紧张。我抓毕业班的学生抓得很好,有一年我们班上13个学生考上了重点中学,我也评上了小学高级教师。但长期这样工作,我就没时间教育自己的两个女儿了,老大到现在还说我当时尽把青春奉献给学生了。

顾 她们后来选择的专业方向都和工艺美术有关?

孟 是的,老大高中毕业后就考到中央工艺美院——现在叫清华美院了,她是搞美术史论的。她小时候老张就用一套外国美术史的幻灯片给她灌输知识,每天打着幻灯片讲中外美术史。所以她考试成绩很好,考了西北地区第一名。

顾 这就是家学渊源了。然后她大学毕业去了上海工作?

孟 她当时是可以留在北京的。但那时候谈了朋友嘛,就是我大女婿。他们是校友,女婿是扬州人,学的是雕塑。他毕业后在上海落实了工作,所以张晶就跟他一起到了上海,在华东师范大学设计学院做老师。后来她在华师大拿了硕士学位,又在苏大艺术学院拿了博士学位。

顾 那您二女儿的情况如何呢?

孟 老二中考的时候考上了甘肃省服装学校的装潢美术专业,是中专性质。当时她高中也考上了。我是坚持让她读高中的,我说你要上大学就非得读高中,不然英语不行。因为高中对英语要求高,中专英语抓得不行的。老张呢和我意见不一致,他自己是学工艺美术的,就觉得去学数理化干吗呢,与其在高中学三年数理化,还不如到装潢专业学画画呢。我们争来争去,最后还是他做主给上了省服装学校,在装潢专业学了四年。

顾 现在张卉也在上海?

孟 她中专毕业后曾短暂在甘肃省博物馆工作过。后来复旦大学文博专业招生,老张一看说这个很好,就让她学习应考,后来她从复旦文博学院毕业后在上海工艺美术学校工作。但复旦那个文博专业属于大专,老张觉得这不太够,就又让她去读吉林大学的考古学本科。

顾 吉林大学的考古专业很有名。

孟 老张也是这么说的。她准备了一年,结果考上了。后来就很顺利,先在苏州大学拿了硕士学位,现在又在南京艺术学院攻读博士学位。

顾 那她们倒是分别继承了张老师美术和考古两项专长。至于您本人,我感觉对

文物藏品方面的知识也挺丰富。您是从什么时候开始涉足这方面的?

孟 我是到了苏州才开始接触的,在兰州我做老师,忙得不得了。

顾 从兰州搬到苏州对您来说难度也许比张老师更大。因为您是在兰州土生土长的,除了两地的水土和生活习惯不同需要适应外,您还要面临着与兰州亲朋好友割舍的问题。

孟 还不是这样简单呢。当时苏大跟老张说我们只是请你来,夫人不能安排工作,而我那时候也53岁快退休了。苏大不能给我安排工作,老张说那我还是不来了吧,就这样又僵了起来。后来我跟他说这样吧,你先去苏州,毕竟孩子离那边近,我们和孩子分开是不行的。至于我呢还有两年就要退休了,我就在兰州做到退休再过来。所以最后是他先一个人来苏州的,我到了2003年才过来。

顾 原来如此,那等您到了苏州,就正好担任张老师的全职护理了。(笑)

孟 我到苏州以后不用上班了吗,就跟他学习考古。他收藏我也跟着收藏,慢慢也成了收藏迷。

顾 张老师在苏大工作繁忙,经常还要外出参观访问。考虑到他的年纪,您来了以后有没有陪同他出行呢?

孟 有,他很需要我照顾的。他一般到哪儿开会我也跟着去。我们俩一有零钱就去文物商店淘宝,就这样我慢慢喜欢上了文物,原来上班时候我根本没有这方面概念的。

顾 您从兰州搬到江南主要觉得哪些方面不适应?

孟 刚开始非常不适应。这边冬天很冷,又没有暖气,夏天又热得要死。兰州夏天很凉爽的,冬天开着暖气么又不冷,所以好长一段时间我都不习惯。2004、2005年的夏天我都受不了要往兰州跑,这几年才慢慢习惯了。

顾 您的家人们还都生活在兰州?

孟 也不都是。大哥后来调到北京了,在清华大学教了四五年书,跟着就到国家教委去管大学教材,一直干到退休。二哥呢当兵去了新疆,后来一直在新疆部队里服役。三哥在兰州医药厂工作,他也是大学生,学化学的。四哥和四嫂都是搞体育的。四哥先后在甘肃省足球队、曲棍球队当教练,后来升到国家曲棍球队当教练,在亚洲杯上还拿过名次呢。

顾 最近新闻里说兰州水质量出现问题,您关心了吧? 苏州这里也许气候不让您满意,但水是可以的。也许您很想把这边的水运一点过去。

孟 （笑）对，前天还就这个事打电话给四哥呢，我说实在不行你们就来苏州住一段日子。

顾 今天听了好长的一课，感觉就是跟着您一家人在跌宕起伏的时代里走了一遍。现在我想请师母对张老师做一点综合评价。

孟 好，先讲优点吧。老张这个人做什么事都特别有恒心，下了决心就不会中断，他这个毅力我是很佩服的。就像他画那个五百罗汉图，那是将近五十米的长卷。那时候我说你画这个干嘛，一天画两个三个，有什么用啊？他说你不用管，等我全部画完你就知道了。后来他全部画好，我看着确实很好，这是一件艺术品啊。

顾 画彩陶图谱也是如此。2000多张绝非一日之功，常人很难坚持。

孟 他画彩陶图谱的时候，就有人笑他说这个有什么用啊，纯粹浪费时间。他说你不用管，等过几年我把图都画出来你就知道了。后来他画到几百张的时候，博物馆的同事就看出名堂了，说朋川你画这个彩陶图稿很不简单啊。所以他是很有毅力的人。他经常跟两个女儿说，你们以后干什么事情都要坚持不懈地去做，坚

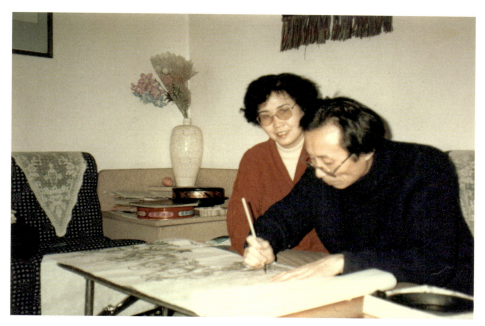

1995年，张朋川在常州天宁寺罗汉堂内看到生动别致的五百罗汉塑像，当即分几次进行速写临摹，之后再慢慢为之上色，最后画出将近50米的长卷。此为绘制时所摄工作照，一旁是夫人孟晓东。

张朋川1995年绘制的五百罗汉图长卷（局部）。

持之后才能成功。

顾 有志者事竟成。

孟 下面来讲缺点啊。他呢生活上是不大会料理的。我举个例子,当时我生老大坐月子的时候叫他洗尿戒子(尿布),他都不知道要先用凉水洗干净,直接用开水烫一下就认为消过毒了。后来我问他怎么没洗啊都黄黄的,他说我怎么没洗,我都用开水烫过了。(笑)再举一个例子,那时候肉票紧张,有一年过年他搞到票买了肉后说他来给我们做红烧肉。结果他做的时候把我买了蒸馒头用的碱面子当团粉(淀粉)用了,做出来的肉根本不能吃,所以在生活中他是很低能的。

顾 幸好有您一直在他身边照料。好的,师母,谢谢您的讲述,我们的访谈就到这里为止。

孟 好的,也谢谢你们。

张晶[1]：我一直认为他是一个老顽童

顾 您好，张晶老师，感谢您抽出时间接受采访。您出生在一个工艺美术世家，读大学时选择了中央工艺美院美术史论系。我想知道，您走上这条道路是出于自己的真实喜好，还是您父亲的引导呢？

张 这个问题在我人生中被问过了很多次，甚至我有时候也同样会问自己。但现在想想我确实是很喜欢工艺美术的。任何兴趣你知道都是可以从小培养的，我呢小时候就对父亲的专业学识耳濡目染，从熟悉到喜欢很正常。高中时代我在这方面比起同龄人已经有比较大的优势，而且我是特别喜欢文科的，刚好契合在一起。所以总体来说我是自己选择这个方向的，并不是说我们家非要我学这个。其实我父亲从来没有说一定要我选这个或者选那个，他对我们的教育还是很开放的。有时候他甚至也不太管我们，因为他自己已经非常忙了。

顾 张老师告诉我，他是在1983年年底结束了考古所的工作转到博物馆。那个时候正好是您读初中的岁月。在此阶段您父亲在专业领域应该更有空给您指导，他做了什么吗？

张 其实我是在小学阶段接受他的指导更多一些，但他应该不算是刻意为之。小学时代我就常看一些作品、画册什么的，他呢就在旁边像聊天一样给我讲里面的故事。我记得读书时有一次班主任来做家访，看到我家里挂着那么多画，然后我基本上都能把对应的故事讲出来，就很惊讶。班主任后来就跟我说，你可以好好

[1] 张晶系张朋川教授长女，本科毕业于清华美院美术史论系；硕士毕业于华东师范大学美术学专业，师从陈心懋教授；博士毕业于苏州大学艺术学院设计艺术学专业，师从诸葛铠教授。现为华东师范大学设计学院副教授。

努力朝这个方向上去深造,一定会有成就的。(笑)从小到大我都没觉得学习美术史有多累,我觉得很自然就做到了。初中和高中时期功课比较忙,反而没有更多时间去学艺术专业的东西。

顾 那您高考是作为艺术生参加的吗?报考了什么专业?

张 我是作为艺术生报考的清华美院,那时候还叫中央工艺美院,报的是工艺美术史论系。

顾 那个专业是在您父亲的老师庞薰琹先生的努力下创立的。

张 对的。其实当时我去考的时候那边已经很多年不招生了。我是它们恢复招生后的第一届。

顾 那您现在在华东师范大学设计学院教什么专业呢?

张 我教设计理论、工艺美术理论还有美术理论这些,都是关于艺术理论方面的。

顾 那您平时进行美术创作吗?您父亲在这方面是很有造诣的,他之前给我们看了一幅自己1962年画的"孔乙己",非常有水准。

张 他是会画的,其实他从高中到本科都是学绘画的。我呢在研究生阶段学了三年国画。我的导师是华东师范大学一位国画方面很有名的教授,叫作陈心懋[②]。我跟着他画了三年国画,这三年对我很有用。因为你只有亲身参与艺术实践后,才能在理论上把它讲清楚。

顾 张老师和师母在你们姐妹都定居到上海之后,也先后从西北搬到了苏州。听说当时张老师一直在犹豫,然后是你们直接促成了他到苏州大学工作。这方面情况您能讲讲嘛?

张 (笑)好的,因为我是先到上海的,后来我妹妹也到了这边嘉定工艺美术职业技术学院。这样一来呢我们俩就都跟父母离得很远了,所以就想着让他们搬到东部来,我们照看他们也方便些。后来正巧苏州大学艺术学院诸葛铠教授联系我父亲,说他们要争取拿设计艺术学博士点,想请他过来当教授以增强竞争力。他听了说好啊,这样我跟女儿们就靠得近了,所以他就过来了。

顾 据说当时有些签字是您和您妹妹代签的?

张 是的,这里面的程序都是我们给签的。因为当时也不算一帆风顺,他还有一

②陈心懋(1954—),上海人,画家,美术理论家。1987年毕业于南京艺术学院美术系,获硕士学位。现任华东师范大学艺术学院副院长、教授、硕士生导师。

些犹豫。一个是他已经快退休了，来到苏州人生地不熟。另一个是苏大又不能为我妈妈解决工作。但是我和我妹妹想还是让他先过来吧，所以我们就帮他把这个事情给决定了。

顾 于是他就不得不来了。

张 差不多。（笑）

顾 下来和您聊聊那本《瓷绘霓裳》。这是您和您父亲合写，2002年出版的书。您能简单回忆下这本书的创作历程吗？比如你们怎么想到要来合写这本书。

张 这本书我父亲在我读大学时就开始编写了，已经快二十年前的事，只是拖到了2002年才出版。

顾 为什么拖那么长时间？

张 因为收集那些瓷器的过程很长。我自己从初中到高中很长的时间里，也在帮我爸爸收集它们。

顾 您自己对瓷器或者服饰方面有专门研究吗？

张 我对服饰研究比较多。因为我们学设计艺术理论，服饰是很重要的一块内容。衣食住行嘛，衣是很重要的。

顾 从书的内容分配比例看，它还是以介绍收藏过程为主，研究文章为辅。

张 是的，这本书主要是介绍我父亲的一个收藏项目，我的那篇文章只是在做辅助。

顾 书里面关于收集过程确实写得非常详细。很多人包括您的母亲，张老师的学生都从各方面在找这种民国瓷。而且张老师也说这个是有机遇的，现在民国瓷已经被列为保护文物禁止买卖了。那除了这本《瓷绘霓裳》之外，您跟他在专业领域还有什么其他的合作吗？

张 基本没有了。实际上我和他具体的研究领域是不太一样的。虽然他给我很多帮助，但是我们没有在同一个方向上去开掘课题。我一直是比较关注北方少数民族的一些东西，做北朝的一些研究。可能这也是因为我在北方生长的缘故吧，就是想把这块给做起来。另外我还研究上海本地的工艺美术，这两块都跟他的领域不一样。但他有一些历史观的指导对我非常重要，比如他说中国的艺术史是一直以汉族为中心，少数民族的文化没有得到应有的重视。我也认同他的这一个说法，即所谓的汉族中心主义是有弊端的，比如你看南北朝时期的艺术贡献明显是北方大于南方。另外他对我妹妹的培养也花了很大的心力。他在陶瓷鉴定、鉴赏

方面带着她学了很多东西,也经常带她参观学习,那都是一些很好的锻炼。

顾 既然您专攻美术史论,那您一定非常了解您父亲准备"重构中国美术史"的计划?

张 对,他的专业方面我是最了解的,毕竟跟着他那么多年。我觉得他一辈子有几件事情是做得比较好的。第一件就是写《中国彩陶图谱》,那是他早年时候可以确立人生地位的一本很重要的书。因为你知道他在考古行业里并不是科班出身,所以这部书得到那么高的评价就等于确立了他的行业知名度和地位——《中国彩陶图谱》可以说在美术界和考古界是无人不知的。但是我父亲呢,又觉得他不能一辈子只限于彩陶研究,他这些年一直在琢磨的事情就是突破,去新的领域开拓创新。所以他最近做的项目就是研究《韩熙载夜宴图》,其实这是一件已经酝酿了很多年的事。

顾 其实早有此念。

张 是的,他说彩陶都是过去时了。他不想永远躺在之前的成就上停步不前,他要搞新的东西。他很早就看到了当今中国美术史著作中的一些问题,比如缺乏系统的、大历史观的叙述,所以他想来"重构"。但是从哪里开始呢?他戈到的一个切入点就是《韩熙载夜宴图》,这幅画能够把中国美术史的方方面面都涉及到。他并不是为了研究这幅画本身去对它投入心力的,他是想通过这幅画把中国美术史的观念给串联起来,让人们了解到中国美术史各个方面和节点的发展。比如说中国绘画的技法与构图,中国古代设计艺术中人物的书法、绘画、服饰、家具等方面的特色。他是把上述那些作为一个大艺术概念包括进来,这也是我觉得他在艺术里面没有门户之见的表现。

顾 我之前读了他五篇很长的有关《韩熙载夜宴图》的论文,后来我知道它们其实也就是书里的章节。由于我不是美术史专业出身,我不敢说能读懂多少,但通过之前张老师的讲解,再有了您上面的讲述,我觉得他选择这幅画作为分析的切入点确实是非常好的。他之前以"粉本"为关键词为我介绍了《韩熙载夜宴图》不同版本如何创制的过程。这些不同版本各自呈现了不同绘画技法,而服饰、家具等方面的细微差别也反映着文化上的演变。

张 有不同版本就说明时代在对它进行演绎。在画作的流传过程中,时代改变了,对它的诠释就完全不同。总之我觉得,一本是《中国彩陶图谱》,另一本是《〈韩熙载夜宴图〉图像志考》,这两部书可以代表他整个学术人生的巅峰。

顾 您对他在博物馆方面的工作又是如何评价呢?

张 博物馆的事情比较琐碎。当然他本身是非常喜欢收藏和鉴定的,也不会觉得累。我觉得他为苏州大学建立博物馆这件事意义是很重大的。

顾 之前在甘肃省博物馆的工作经历,应该为他组建苏大博物馆打下了经验和其他方面的基础。他知道程序如何,又该怎样去管理。可不可以这么说,建立苏大博物馆对他来说其实不只是任务,也是自己非常愿意去做的一件事?

张 是的。他特别想做,非常热爱这个事情。就算你们不给他一分钱,他也要做的。他是完全投入进去了。我甚至觉得,比起上课他更愿意做博物馆的事情。

顾 从甘肃省博物馆到现在的苏大博物馆,同样负责管理运营,您觉得他的工作有什么不同吗?

张 完全不一样的。他在甘肃省博物馆做的都是体制内的工作,很多事情身不由己,不能一个人拍板的。现在在苏大就好很多,苏大给了他比较自由的空间,他可以自己决定购入哪些藏品,然后怎样来保存和展示它。苏大领导一直很信任他,所以他也就放开手脚去做了。另外他有一批全国收藏界的朋友,他们都很支持他搞的一些展览,乐意捐助文物和资金。他的朋友们这样做是得不到任何酬劳的,但他们就是愿意。

顾 这个我知道,比如六月份张老师准备搞的陶器展。很多展品就是来自他朋友们的私藏。这些人甚至自己押车不远千里把藏品送过来。

张 我父亲非常喜欢交朋友,他是非常真诚的。他总是跟我说,他的朋友在最风光的时候他未必会去上门,但是他们落难了他会第一时间帮忙。这是他人生很重要的一个原则。

顾 他年轻的时候就结识了不少当时落难的师长辈学者,跟他们成了忘年交。

张 对对对,当时那些人处境都不是特别好,很多人看到他们都是绕着走的。我父亲不会去找那些已经很红的人,他不想被人说成是要去沾光什么的。但是他朋友一有难,他就会第一时间出手。

顾 像我这样三十出头的人,跟您父亲相处了这一阵,也已经明显感受到他的亲和力。他完全没有架子,所以我对他的访谈也就能很畅快地进行下去。

张 其实他对我们也是,完全没有长者的威严什么的,完全把我们当朋友一样,从小到大也是这样。他有时会像小孩子一样,看到了一些东西就说:"你快来,我又发现了一座宋代、元代的桥。""我又发现了一个明代的屋子,我们一起去看看吧。"

（笑）

顾 我们再聊一点专业上的问题。您现在是在美术史理论教学的第一线，那您对当前艺术领域的教学、研究、师生互动等情况有何感觉？关于这方面您父亲觉得很多课程设置是有问题的。

张 正常。不仅是他不满意，我知道很多人对中国艺术教育都是不满意的，尤其是大学阶段。我们的艺术教育存在太多的问题了，课程设置只是表面，深层矛盾我不知道该怎么准确表达。我是一直在做教学以及一些管理工作，现在艺术教育的课程在我看来很多时候就是太过模式化和统一化了。艺术其实是非常讲究个性与创造的。相对来讲，民国时候这方面就更具活力。我们现在是把艺术放在一个大教育的模块里面，所以就淡化了它的特色。比如我读的中央工艺美院，它其实是一个非常有特色的学校。但是在全国大一统的并校活动中，把它原本的很多特色都给抹杀掉了。

顾 合并是 1999 年，您应该早毕业了吧。

张 是的，但我了解一些相关情况。我觉得艺术教育根本的问题是怎么让每个不同地域、不同层次的学校都能有自己的特点，而不是用某种统一的模式去代替。就看课程设置吧，问题已经很多。比如理论课程在大学里往往不被重视，特别在设计专业更是如此。设计确实是一个实践性很强，也跟社会挂钩非常密切的专业，但是与理论脱钩，单纯只搞设计势必让理念和思维变得缺乏内涵。所以现在设计专业的课程设置就是比较奇怪的，几乎完全是走实践路子，与理论脱钩严重，尤其是中国古代设计理论，学生们几乎都非常陌生。

顾 您说的这点很重要，之前您父亲也谈论过这个问题。在讲到设计艺术的时候，他认为中国古代的设计艺术是思想瑰宝，而包括抽象之类的艺术形式其实从唐代就能找到端倪。但是现在谈到设计基本上都抛弃掉中国古代的东西了，大量的都是西方现代形式。

张 像他这个人，是多少年钻在古代文化里面，所以他对传统艺术是有深厚感情的。我跟他成长的年代不同，我可能比他更加偏向于现代一些，但是我既不排斥也不抵触古代文化。我认为各种文化只要有益都是可以去吸收的。传统呢我觉得随着时代发展，里面有的会消亡，有的会改变，有的会保留。它是一个多元的整体，应该有选择性地吸收而不是固守。另外西方的理论呢也不能不加分辨地都去引进，最好看它能不能很融洽地过渡到我们的文化里，为我们所用。

顾 您现在的理论教学方面是以西方为主吗？

张 不是的，我中外的设计理论都上。

顾 那是分成了两门课？

张 其实是一门课，但是我把它分成两个学期分开上。有的学校我知道是只讲西方，不谈中国理论的。我觉得这是一个很大的问题。你是一个中国学生怎么就不去学自己本民族的东西呢？

顾 看得出在这方面您和您父亲的观点是很接近的。您父亲今年72岁了，他虽然不再给本科生上课，但是还在招研究生，可以说依然在教学的第一线。另外他还在工艺美术大师班等场合授课，并在多家博物馆兼职顾问。您是否对他的精力以及健康有担心？

张 这个我私下也说过，不过嘛他确实身体很棒，精力也很好，经常睡得很晚，有时我妈都管不住。我父亲不是一个老学究，他总有一些别人不太有的想法，包括学术方面和创意方面。我一直认为他就像现在那种在学校里不是成绩最优秀，但是在创造力上绝对最顶尖的学生。他不愿意重复别人的事情，不愿意跟别人一样，他喜欢有创造性的东西，这也是他持续往前走的一个特别重要的动力。他也是热爱生活的人，兴趣爱好非常广泛。比如我小时候喜欢读武侠小说，金庸、古龙的作品都翻完的。然后他看到了也就跟我一起读，基本上是白天书归我，晚上归他。这些武侠小说都是租来的，我们看是一点不亏，因为我们是两个人读了两遍。（笑）

顾 这事张老师可没跟我谈起过，他只谈了自己当年看线装书的往事。

张 他大概不好意思。其实他一直觉得自己是一个跟得上时代的人。他虽然自身运动能力一般，但是很爱看体育节目，篮球、拳击、足球他都要看的。还有京剧，他也非常喜欢，没事也跟着哼哼。他很小的时候我爷爷就带他到戏园里面去看戏，好多名角的戏他都看过。现在他就算不是完全的票友，至少也能算半个。他的生活一直是丰富多彩的，对新东西毫不排斥，你看什么微博啊、微信啊他都喜欢玩。他愿意在生活中和青年人拉近距离，而不像有的老师故意要摆架子。他什么都愿意跟大家一起玩，所以我一直认为他是一个老顽童。这是一种很好的心态，就像我们老师讲的童真赤子之心。到他那么大的年纪还能保留这样的东西，不被社会的风风雨雨浇灭，我觉得非常难得。

顾 我觉得这样的父亲要比同样成就卓著但却很威严的那种更让您觉得亲近。

张 是的。当然我说他老顽童啊，心态好啊，不是说他就没有社交办事能力。我

爸爸在我人生最需要的时候总是给我最好帮助的。我现在是40岁,我的人生也经历了很多变化转折了。每次我遇到困难徘徊不定的时候,他总是不管专业也好、人生方向也好都会给我最有益的建议。不过他是不会替我做决定的,只是给我建议,让我自己去做选择。我在专业上得益于我父亲的地方很多,然后我的研究工作中很多问题也都是他及时给我帮助。我不像有些人成家以后就和自己父母疏远了。我跟我父母关系非常亲,有什么事情我都会第一时间报告他们,(笑)而他们也很乐意承受我的一些小情绪。我一直感觉自己跟父母关系很紧密,包括我妹妹也是一样。

顾 我想这也是你们当年那么急切让张老师到苏州工作的原因之一吧。那现在您大概多久会到苏州见一下父母呢?

张 基本上一个月要去几回,有时候会间隔稍长一些。

顾 是定期有什么事吗?还是仅仅为了到家里坐一坐?

张 我父亲是很好的召集者,每次一有好玩的事他都会叫我们去。比方说今天到哪里去看什么东西,明天又发现了什么好玩的地方。他的学生们也都非常乐意参加这样的活动,我们就是经常隔一段时间就会有一个活动。

顾 有点类似沙龙的性质。

张 对对。所以我父亲没有把研究当成很苦的事情,他始终乐在其中。我觉得一个人最幸福的事情,莫过于他一直能做自己喜欢做的事。

顾 很多人一旦兴趣变成职业就很苦恼,但是张老师没有。

张 而且他能触类旁通,很多东西到他那里就能奇妙地融合在一起。他跟别人不一样,别人看到一个角度可能就仅限于此了,他看到一个角度就会举一反三想出很多新东西来。他是有大学问的人,有些人把学问做得非常专、非常精,慢慢就落到某个局部或者角落里去。但他是走走看看,然后把地上散落的珠子都串联在一起。

顾 这一点张老师也跟我们谈到了。他一直很谦虚地说自己在考古方面不是科班出身。但是我也跟他说,恰巧是他这样的一种辗转很多行业的背景,反而导致有能力像您刚才所说的,可以把散落一地的珠子串在一起。

张 是的,他还有一个很大的优点,就是非常有毅力。一件事情开始了,不管多辛苦,他都会做下去。凡是经过他手的事情,他都会坚持做完,不会半途而废的,这是他的特点。

顾 上面谈了很多专业方面的问题。下来您能不能回忆一些生活中印象深刻的事?比如我知道张老师非常关心妻子,那年您母亲在家里爬楼不小心摔一跤,跟着张老师就开始想办法搬家找更好的住所了。

张 对,这个事情是在 2003 年。那个时候我刚好怀孕,换房子让我觉得很突然。当时我跟我父亲去看房子的,我们看完之后就决定要园区那一套。虽然那套房子很大,价格也不便宜,但是真的很好。当时我母亲刚好摔了,就没去看,我跟我父亲定下来的。

顾 从这件事可以充分感受到您父母之间的感情。

张 对,他们感情很好的,而且性格上也很匹配。日常生活中很多琐事我父亲是不太关注的,他主要把时间花在了搞科研上。那么我妈呢对买菜烧饭以及照顾我父亲是很拿手也很有经验了。(笑)但我父亲其实也不是你们想象中的书呆子,他也会考虑家庭。我举个例子,他 80 年代的时候去日本访问,回国时就带了一些窗帘,然后把家里的全换了。

顾 那一定是很别致的窗帘。一般人出国好像不太会想到带回这类居家用品。

张 所以说他其实也是很关心家庭的呀。一般男的是不会考虑回国带床单、窗帘什么的。当时他还带回了一套日本出版的《西方美术全集》,后来我跟我妹妹都看过。

顾 这就是关心子女的教育培养了。

张 我父亲有时候是特别逗的,他会跟我母亲拌拌嘴,但我们都知道不用管——一两天就好了,他会主动道歉的。我父亲还常给我母亲买衣服,女同志都喜欢穿得漂亮点嘛。只要我母亲看到衣服觉得漂亮,无论再贵他都会毫不犹豫地去买。他在国外看到适合我母亲的衣服也都会买下带回来。

顾 他自己对穿着好像不是太在意。

张 是的,他对自己的穿着压根儿就不计较。比方说什么衬衫下摆要塞进裤子里啊,头发不能很乱什么的,他才懒得理会这种事情呢。

顾 好的,感谢张晶老师,我们的访谈就到这里吧。

张 好的,也谢谢你们的工作。

郑丽虹[①]：为身在"张家门"而自豪

顾 您好，郑老师，感谢您抽出时间接受采访。我知道您本科是从曲阜师范大学历史系毕业，然后在张老师门下硕博连读拿到了设计艺术学博士学位。您所学的历史专业和张老师这里的工艺美术、设计艺术方向有内在关系吗？

郑 可以说关系不是太大。我当时读的是历史教育，这个方向是属于师范类的，大部分同学毕业后都是去中学当教师。但我们有一个好处是课程涵盖中外历史各个方面，可以说为后来了解中国工艺美术设计史打下了一些基础。本科毕业我留校任教，一直从事中国古代史特别是明清部分的教学，那时起我就特别关注文化史。另外我先生他是学美术出身。他在大学里画油画，所以我跟他认识后也就比较多地接触了美术方面的知识，并由此产生了兴趣和热爱。渐渐地我开始想从事绘画方面的研究了，这就是我后来报考艺术专业硕士的原因。

顾 您是2002年到苏州大学来读硕士的，这个时候张老师已经到苏大两年了。您之前应该了解他的学术背景吧？他从小也是学过画的，之后在西北考古战线上工作了35年，可以说在美术考古、彩陶研究等方面都有精深的造诣。

郑 我知道的，其实最初我曾经考过天津美院，但因为一些原因没能成功。当我准备继续再考的时候，我先生有一个大学同学向我介绍说，苏州大学那边从甘肃省博物馆引进了一位资深的老教授张朋川。我一听就说我知道他，因为张老师出的那本《中国彩陶图谱》我很早就读过。彩陶是中国传统绘画艺术的一个前身，这

[①]郑丽虹，女，山东青州人，苏州大学设计艺术学博士，在硕士、博士阶段的导师均系张朋川教授。著有《苏艺春秋——"苏式"艺术的缘起和传播》《桃花坞工艺史记》等书，主编书籍《苏州缂丝》。现为苏州大学艺术学院副教授，主要研究方向为艺术史及美术考古。

里面有很多关于美学图像方面的信息和资料值得研究。所以我就跟我先生说,如果我能接触到张老师并且跟他搞研究的话就太好了。接着我就设法与张老师取得了联系,他对我说读他的研究生会很辛苦,要我有心理准备。我为此还专门跑过来实地感受了一下。感受完以后,我就下决心报考。我们当时不像现在是有导师和学生双向选择的。那时候是单向,考过了以后只能期望导师要自己。我记得张老师当时也是参加了我的面试的,过后我焦急地等待了好一阵,最终很庆幸地被张老师收录门下。

顾 您接触《中国彩陶图谱》大概是在什么时候?

郑 我记得是本科毕业后了,就是我在历史系任教的时候读的。

顾 曲阜距离大汶口文化遗址很近。张老师有没有在面试时问您这方面问题呢?因为他到大汶口进行过考察的。

郑 是的,当时的面试老师有四位。张老师就特意给我提了一个问题,说大汶口你有没有去过? 我就非常老实地说"不好意思我没有去过"。那个时候我并不知道张老师在大汶口做过考察,但无论如何我只能实事求是地说话。那次面试是我跟张老师第一次面对面的交流,在这个过程中我是有一点畏惧感的,因为当时他给我的印象好严肃。他很直接地问了我那个问题,我又说"没去过",就觉得自己给了他不好的印象,心里就有一点发怵了。我跟他第二次见面是正式当了他学生以后,记得是在北校区一楼的办公室。他那时候已经问我对什么感兴趣,将来打算研究怎样的方向? 那时我才刚入学啊,所以你看他就是行动效率非常高的一个人。

顾 刚入学就这样了,那您是怎么回答的呢?

郑 我就说我在山东的时候接触过很多画像石,主要是汉画,不知道能否从这方面做一些研究。张老师说可以,虽然做画像石的人很多,但有些角度和主题还没有好好做过。比如画像石存在空间的问题,它的放置问题,与它相关的炼钢技术问题,以及石料为什么出在山东济宁地区,等等。他跟我这么讲的时候,我觉得非常惊讶。因为你听他娓娓道来,好像他自己已经对画像石做过很多年研究一样。

顾 您准备研究家乡的画像石,但您最后发表的硕士论文主题却是"近现代社会转型与苏州的城市设计",这里是怎么出现转变的呢?

郑 是这样的,张老师第一次跟我交流说可以去研究画像石后,我就开始朝着这个方向查阅资料,后来我就发现当时杭州师范大学一位老师手里有一个艺术类的

国家课题,就是专门做整个画像石研究的。我还特地联系了那位老师,了解到他做这个项目已经有十几年了。然后我就想在这个领域虽然还有一些张老师谈到的空白课题,但从整体上看恐怕再怎么研究也很难超越那位老师的成果,因此我就打算知难而退,另找主题。我后来和张老师谈了这个想法,他在理解了我的顾虑之后,就又和我谈起苏州文化来。那时候他到苏州也还没几年,但已经发现苏州的地域文化研究成果非常有价值。只是我想要切入进去做的话,需要找到一个合适角度来和设计艺术联系起来——那时候我们的专业是偏设计的,还没有提升到艺术学,所以我们需要突出这一课题的设计特性——我第一时间想到的就是工艺美术,然后就不断思考这一研究的可能性。但是后来当我把思路告诉张老师时,还是被他一下子推翻了。他觉得我选的这个主题依然没有什么新意,做不出什么成果。

顾 张老师的要求非常之高。

郑 当时我的心情比较糟糕,因为有点接受不了。很快张老师看出来我对他的评价有一些小情绪,就给我打电话解释这个事情,然后让我第二天到他家里去。他当时在葑门的家就像是一个类似沙龙的场所,有很多东西可以拿出来给学生看,让我们获得一种直观的认识。我第二天去后,他问我那阶段在看什么书,我说正在读一本《中国城池史》。

顾 是张驭寰先生写的那本吧?

郑 对,是那本。当时跟张老师有点熟悉了,交谈也可以轻松一些。我们谈论苏州一些设计艺术方面的问题,讲着讲着他就说可以尝试研究苏州的城市设计,这方面在此之前还没有谁做过太多研究。我听了当然特别高兴,好像一下子从冰点上升到沸点去了。(笑)那么后来我就写了这方面的论文,之后这许多年我一直在苏州城市文化这个领域展开研究。

顾 您的专著《苏艺春秋——"苏式"艺术的缘起和传播》是不是在您的博士论文基础上写成的呢?

郑 是的。

顾 我知道它在 2012 年为您赢得了"胡绳青年学术奖"。

郑 谢谢,我也很高兴能为苏州历史文化的研究贡献自己的力量。

顾 就这本书我想问,"苏式"艺术是否可以理解为苏州从宋元开始,到明中期形成,最后在清代发扬光大的各种各样艺术门类的结合呢? 如果是这样的话,那您

的研究对象是不是过于丰富？比如书法、绘画、金石、碑刻、篆刻、造园、纺织、缂丝……都可以是"苏式"的范围。您如何能在一本书里穷尽如此之多的学问呢？因为我知道您还编过一本书叫《苏州缂丝》，其实光缂丝就足够写一本书了。

郑　这个可能是我刚才没有解释清楚。我的研究范畴其实主要限于工艺方面的艺术，而没有上升到整个艺术方面的门类。张老师本身也是反对这个问题的，他说我不是要去写传记、报告或者专辑记录什么的，我更多需要的是将对苏州工艺美术的观察提升到学术研究的层面。通过从硕士到博士这六年，我提炼出来的一个核心就是"苏式"本身。我们经常听到一些词就是苏式、苏作、苏艺，特别多的是"苏式"。我曾经问过很多老师，包括之前去世的诸葛铠教授。我问他们"苏式"究竟指什么？然后我自己也去查相关资料，探寻这个说法从哪里来。张老师说把这个问题搞清楚是非常有意思的。有一阵我跑去跟他说我找到答案了，"苏式"其实就是一种约定俗成的概念。他听了就很不满意，说搞研究怎么能人云亦云呢，你必须去刨根问底找到确定的答案。

顾　那您后来找到答案了吗？

郑　我在书中是这样说的，"苏式"其实代表了中国明清时期的一个艺术走向。这是一个学理上的问题，一直以来我们都没有从概念上对它进行深入的研究。所以我的工作就要在这方面有所突破，我有必要从一个宏观的架构结合文化学来进行分析。

顾　我在《平湖看霞》里读到了张老师为您这本书写的序言。里面谈到，"苏式"从表象上可以体现为玲珑的生态式，但是实质在于"通窍"两个字。我想知道这是您自己归纳的还是张老师归纳的？

郑　是张老师归纳的，你提到的这句我特别熟悉。这篇序言我觉得张老师写得特别好，他是用一种更生动的语言把我想传达的"苏式"意义充分表现出来了。

顾　那在撰写《苏艺春秋》这本书的过程中，张老师给了您怎样的帮助和影响呢？

郑　这个其实要从我的博士论文谈起。我的博士论文是写明代中晚期的苏州工艺美术。你看我一直说张老师的视角非常超前，他很早就关注到明代中晚期这个特殊的历史时段了。他觉得那是一个巨大的转型期，非常重要，所以也就给我制定了针对这一时期的具体研究方向。他对我说你不可能跨度很大，一下找到他人未发现的领域，你应该尝试在现有的基础上做得更深入一些。类似这样的指点张老师说过很多，他的意见和建议往往让我觉得眼前豁然开朗。我们每个人平常

在与他的交流中都能有类似的受益。我用一个词吧，就是醍醐灌顶——真的经常有这样的感觉——聊着聊着一下子思维和视野就被打通了，一下子就到了正确的方向。

顾 我作为一个访谈者，短短时间内也产生了这样的感觉。

郑 他对学生有强烈吸引力的原因就在这里。（笑）

顾 您博士毕业后留在艺术学院执教也有一些年头了。这段时间里您跟张老的合作多吗？比方说出席一些会议，一起组织活动什么的。据我所知，张老师现在手头上正在筹备一个陶器展，下来还会有一个服饰展。

郑 这两个展览据我所知是服饰展酝酿在先的。陶器的话因为张老师是彩陶方面的权威，所以经常有人找他策划一些相关事宜。在这样的活动过程中，我总能感觉张老师是特别接地气的研究者。他从来没有把自己的学术研究放在一个高不可攀的象牙塔里面，反而总是告诫我们美术考古应当特别重视民间发现和成果，因为从那里可以得到第一手的原始资料。他平时是很乐于跟民间艺人、手工艺者还有私人收藏家打交道的，这次的陶器展据说提供展品的就全是民间博物馆和私人收藏家。我知道他那里已经为遴选展品做了一个电子图录，他上次在电脑上打开给我看的。

顾 这个图录我也看到了。当时我旁观了他和一群专家遴选展品的过程，从大概600件藏品中选出了近200件。

郑 哦，这些我都不知道。这个陶器展的组织工作我基本上没怎么参与，但我可以说说之前筹划的服饰展。服饰展也是他和一个多年交好的美国朋友莎莉聊天的时候聊出来的。莎莉有不少关于服饰的私人收藏，正好我们苏大牵头的非物质文化遗产中心也有这方面材料，双方就觉得可以放在一起办一个展览。

顾 您现在是在苏大非遗中心里面担任秘书吧？

郑 是的。我当时拿到了中央和地方财政共建的一个资助项目。有了这个项目我们就在申报中提出需要软件支撑，那么这里面很重要的一点就是建立样本库。因为我们作为学校教育，如果光纸上谈兵的话是没什么意思的，有了样本库就可以给学生提供一系列能观看甚至触摸的资料。但是选择什么样的文物充做样本也很费脑筋。当时虽然有96万元经费，可如今文物、工艺品也都是非常贵的。这时我们的前院长李超德就说可以在服饰方面做一些特别的收集，随后我们就分两次购买了七十几件套主要是晚清和民国时期的服饰。

顾 存放在哪里呢?

郑 存在艺术学院。后来张老师的灵感就来了。他说既然有这两批东西,我们就可以办一个服饰展览嘛。这个展览张老师是非常重视的,我们院里也有一批研究力量,像张老师的学生里都有做童装研究和女装研究的,我们的目标就是把这个服饰展配合一种研究做起来。后来莎莉过来,我们跟她也都有交谈。张老师说要办就办得圆满,不要急匆匆地去做。

顾 他对陶器展的展望也是如此。

郑 他这样布置后,我们每一个人都接了一个任务,就是写一篇文章谈自己感兴趣的方向。我写的就是"民国服饰文化和城市的关系",主要是女装。我们都知道服装会和城市文化产生联系,而近代则是服饰文化转型的重要时期,我打算从这个角度来研究。另外有人计划研究儿童装,有人要研究服饰配件。我们每个人都有了自己的任务,事情就算定下来了。

顾 在陶器和服饰中,是否后者跟您的研究方向更加契合一些?

郑 是的,但陶器跟我一个课程有关。实际上张老师的设计艺术史现在主要面向研究生、博士生来讲解更精要的东西,本科生的课程主要是我承担的。张老师很早以前就把这个师徒交接棒工作预设好了。

顾 他筹划事情确实非常精细。讲到服饰,问您一个问题。民国时期北大教授辜鸿铭很喜欢穿长袍马褂。当时搞新青年运动,学生就找到他说你不能再穿晚清的衣服了,因为这个不能代表我们汉民族。辜鸿铭就说你们穿这个西装也不能代表我们汉民族啊。我所以想请教您,如果我们追溯汉民族的正统服饰的话,应该追溯到哪里呢?

郑 这个蛮难的,因为我们的服饰制度是从《周礼》开始奠定的,传统就是一个上衣下衫的组合。这个基本上没有太大变化,可是具体的风格样式演变就很复杂了。现在常说的"汉服"其实是汉代的服饰,更早当然还有。但因为我们汉民族形成的时期是从汉代开始的,所以"汉服"渐渐成了汉民族服装的代表。另外就算只看汉服,它也并非一出现就是现在我们看到的样子,它在自己的体系里也有传承的,所以你这个问题真的蛮难回答。

顾 行,您讲到传统,那张老师目前有一个项目是以古画《韩熙载夜宴图》为切入点,试图重构中国美术史,您知道这方面情况吗?

郑 我知道,他表达过多次,包括教学和私下的交流中。他对当下的中国美术史

是比较不满的。

顾 您参与了这个项目吗？

郑 这完全是他的个人项目。张老师的研究基本上全都是个人的。你看他发表的研究论文，从来不会拖着很多学生来当第二作者什么的。他反而还会把自己的想法和研究经验给我们分享。比如他会说："我现在研究项目太多，你们谁想要就拿去。"（笑）你知道，我们所有的学生都自称"张家门"的，"张家门"弟子在学界口碑很好，就是因为我们每个人都有独到而别具特色的研究成果。我们能做到这一点，其实就是因为张老师特别善于找到研究的突破口。他人特别灵活，有一种非常逆向的思维，大家公认的事情他一定打个问号，然后从另外的角度去深入思考。他特别不愿意随波逐流，敢于想别人之未敢想，做别人之未曾做。所以我们在他的指导下，往往能得出富有创新价值的学术成果。

顾 您能举一些例子吗？

郑 这个话题是我们师门的骄傲啊。我们每个人可以说都非常的典型。比如我一个现在在南京艺术学院的师弟倪玉湛，他是做青铜器研究的。他当时毕业找工作的时候很多的高校都要抢他，是他自己最后挑了南艺。你知道现在博士特别是文科博士往往找工作不容易，这种情况下他反而有的挑，足见他受到的认可程度之高。我另一个师弟王汇文是研究原始瓷器的，也非常有成就，原始瓷器是一个没什么人想到去钻研的领域，那么他做下去了，现在已经在杭州理工大学担任院长助理。在我们设计领域，很多年来研究者都把主要目光放在汉、唐、明、清这些时期，对魏晋南北朝关注的不多。张老师就带领我们去挖掘那片充满研究空白的领域，从这里面我的很多同门都写出了非常新颖而且有价值的论文。

顾 对《韩熙载夜宴图》的研究其实是在质疑传统美术史研究方法。比如说王维、吴道子等人很有名，但是现在看不到一张真迹。张老师认为这类人的艺术高度需要凭借实证研究来给予重新定位。所以他要重构一个美术史，"重估一切价值"。

郑 所以我说张老师与众不同，他就敢怀疑那些从来没有被怀疑过的事物，包括这幅《韩熙载夜宴图》。我记得2003年左右，张老师带我们参加过一个有关"晋唐宋元国宝展"的国际研讨会。当时我们对一些国际公认名画存在的问题进行了一些探讨，张老师听后很高兴，因为他很希望看到我们也学到他身上那种敢于质疑权威的勇气。

顾 您觉得张老师有这样敢于质疑的精神与哪些因素有关？

郑 几方面吧。第一个跟他的个性有关,他就是比较敢说敢言的类型。相对于一些比较保守的专家来说,他是不平则鸣。第二个可能跟他的工作经历有关,他不像一些完全科班出身的学院派专家那样,说话做事前会先考虑很多纸面东西以及利益得失。张老师是有长达20年野外考古经历的。这方面的锻炼让他觉得,很多东西如果只是隔靴搔痒的话会非常没意思。

顾 他另外还有哪些鲜明特点呢?

郑 他十分的实事求是,有思考、不会随声附和,任何事情都要过一下脑子。他因为出生在知识分子家庭,从小的家教让他学会了严肃认真地做事,当然治学也是如此。然后他成年以后又不是在书斋里做学问,而是大半辈子在野外考古。这让他在同样保持严谨的同时,又拥有了旺盛的精力和灵活的个性。我们一直都认为他是一个老顽童的,他的精力充沛啊,太充沛了。前年暑假我们跟他一起去日本自由行,考察东京、京都、大阪等地的博物馆和美术馆。这一路的考察点都是张老师定的,十天的行程我们去了非常多的地方。张老师每天拍几百张照片都不带休息,走路也是遥遥领先,我们都比不过他。

顾 前年他也有70岁了哦。

郑 对,但是他老当益壮啊。我们所有人都不行的时候,只有他和他的大女儿张晶两个人还热情满满。而且我非常惊叹的是,他的精力好像始终不会衰减那样,任何时候你都很难见到他流露出疲惫的表情。

顾 关于精力充沛,我也有一个非常深的体会。刚开始和张老师接触的时候,到了晚上八点半我就不敢给他打电话,因为我想70多岁的老先生这会儿是不是要休息了。

郑 他没有,他十二点之前很少睡的。他真是精力好,上课总是大嗓门,好像不用花力气。我们每次到了楼上办公室远远一听声音就知道张老师在了。他讲课又非常生动,总是笑话连篇,而且还能不重复——他甚至不爱重复自己,去年的课今年再讲他都要补充非常多的更新材料。

顾 张师母告诉我,张老师除了老顽童、精力充沛之外,缺点是"生活自理能力比较差",对此您有体会吗?

郑 这一点我认同。我们经常跟张老师在一起,最近我还跟他在办公室聊起做饭什么的。我说张老师您做饭的理论很强,但是动手能力恐怕就一般。张老师就说他的动手能力不差的,主要是在家里没有机会,哈哈,他真的是老顽童。而且他会

用一些非常有意思的词,我记得有段时候他拔了牙齿,后来遇到我就说他现在是"无齿之徒"了。(大笑)

顾 这种对成语的歪用,出现在一个年过七旬的老教授身上,实在罕见。

郑 我透露给你一个信息,张老师有很多妙语录的,像歇后语之类,不知道他自己有没有跟你讲过,非常精彩。我们经常说张老师等您退休,就把这个东西弄出来。举个例子,这里刚盖起一个东方之门,他就有了一个当世妙语,我现在记不太起来,但是当时我一听就把肚子都笑痛了。特别有意思,他有保存,你一定要去讨一个。他的妙语是不符合常规的,你不能用寻常的思路去想。

顾 好的,我一定去要了看。

郑 还有一个关键词放在张老师身上也是挺合适的,就是"跨界"。因为你看他的学术领域可以从绘画到考古,工作领域可以从实践到教学,跨度非常之大。

顾 他一生跨了好多次界。

郑 而且难能可贵的是,他能就此把那些不同的研究方向巧妙地打通。

顾 我有一个感觉,您虽然是他的学生,但您跟他家人的私交肯定不错。比如说您跟张晶应该是差四岁吧,我觉得你们应该是好朋友。

郑 对,我跟她很好的。因为我们经常有机会一起出去玩啊,就像家人和姐妹。另外师母人也特别的好,她是我们学院里公认最好的教授夫人之一。我不是说当初我们研究生都是在张老师家里上课的嘛。每次去张老师会把他收藏的陶器啊、壶啊拿出来直接当教具为我们讲解。然后师母呢就会为我们准备一大堆吃喝,非常非常的大方。要是我们一起出去吃呢,师母又一定会抢着付钱。有时候我们实在不好意思了,就跟师母说你一定不要跟我们抢着买单,一定要给我们机会。(笑)

顾 我对张师母进行了访谈,也已经体会到了她的热情。

郑 张老师的家庭生活是非常幸福的,师母在张老师人生中的作用非常大,可以说她保障了张老师能够全身心投入工作,满脑子去想为什么吴道子没有一张真迹传世这类问题,丝毫不用为生活琐事烦心。但这里也有一个问题,就是张老师那么依赖师母照料,师母也就变得很难离开他。举个例子,有时候师母想去上海看女儿,家里就只有张老师一个人。师母为了不让他挨饿,就不得不把冰箱三个冰柜里都塞满各式各样的包子。(笑)后来张老师还跟我们开玩笑吹嘘,说什么只要冰箱里食物充足,师母出去一个月都没有问题。你看他们就是这样的一个家庭,两个人成天乐呵呵的但又互补得非常好。我跟随张老师那么多年,时不时总想去

他家里坐坐,也是因为想念他们俩这么好的人。

顾　他们俩都是热情爽朗的人。

郑　还有一件我印象非常深的事,可以让你看到张老师的细心。2008年我博士毕业留校,就想把我的小孩带来安置在苏州,但孩子那时候有点顾虑不愿意来。你想不到的是,张老师就直接给我孩子打电话,给他讲了苏州很多很多的好处,让他不要有顾虑。面对这样的关心,你说我除了感动之外还能怎么样。

顾　然后您就把家从山东迁到苏州了?

郑　是的,遇到张老师这样的导师真是我的幸运。他本身的治学精神,跟他交流得到的学术乐趣,以及你取得成就后他的赞许,都会极大鼓励一个人沿着科研方向好好努力下去。我这次从法国带回一本它们国家图书馆的展品图册,是特别送给张老师进行研究的。我看了很多遍都没有发现什么,而他一看到里面的徽墨马上就想到"苏式"的木刻板画里有一个月亮形,然后就肯定地说这和墨的图形是有关系的。很多时候他就是能这样触类旁通,因为他的知识储备太丰富了,一点细节和线索都能让他联想到以前早就存着的思考。还有比如很多人都讲苏州桃花坞年画,可从来没有人研究过它的尺寸。张老师就觉得年画的尺寸和故宫里一种窗纸还有某些屏风画有关联,后来我们去日本的时候他专门考察了这种屏风画。过后他就提出一个观点,认为这种年画最早是从那些屏风画里来的。通过诸如此类的细致观察,他对很多事物——哪怕是别人眼里不值得研究的事物——都有新的认识。

顾　到张老师这种级别,他的知识融合程度已经不是年轻人能望其项背的了。

郑　所以我们常对张老师说一句话,就是"您一定要好好地活,健健康康地活。您多工作一天就对艺术史研究多一天贡献"。他现在的状态就像喷发的火山一样,很多灵感冒出来自己都无法控制。他经常跟我们说,他刚想到了这个方向可以研究,但是自己没时间了,你们去做吧。所以他不是需要你去跟他合作什么,他一个人玩得不亦乐乎呢。他要是有了一个新发现,哎呀他就得意忘形了。

顾　谢谢郑老师,我们从您这里收获了很多有价值的内容。

郑　哪里,应该是我代张老师谢谢你们才对。

林健[1]：我永远的前辈和领路人

顾 林健馆长您好，感谢您抽出时间接受采访。您在甘肃省博物馆工作期间与张朋川老师有过较长时间的共事经历，我希望能从您这里获得有关他的印象描述。我之前检索了一点有关您的基本信息。我知道您是四川三台人，然后本科是在南开大学文博专业就读的？

林 对，当时是叫历史系博物馆学专业。这个专业1980年开始全国第一届招生。我是1982年入学的，算是第三届吧。另外我虽然籍贯是四川三台，但是我生在上海，在上海生活了十五年。

顾 那就是说您是在上海长大的？

林 对，是在上海长大的。所以说我跟张老师还是有一点交情的。他小时候也是在上海。

顾 更巧的是您现在又在他的老家常州工作，他祖籍就是常州武进嘛。那么您长在上海，求学于天津，都是低海拔地区，工作突然到甘肃，有没有觉得不适应？

林 还可以，兰州海拔1500米左右，在甘肃还算低的。就是城市的繁华程度跟上海、天津、北京不能比。那时候我分到甘肃省博物馆，张老师一听说我是四川的，就讲我有这个那个朋友都是四川的，他跟四川那边是有点关系的。

顾 您是属于博物馆学"科班出身"。张老师经常开玩笑说自己是从工艺美术领域跳到考古和博物馆专业的"野路子"。（笑）那您是1982年入学，毕业后就分配到了甘肃省博物馆历史部？

[1] 林健，女，四川三台人。1986年毕业于南开大学历史系，之后就职于甘肃省博物馆，历任历史部主任、副馆长等职，与张朋川教授保持了十多年的同事关系。现任江苏省常州市博物馆馆长。

林 是的。

顾 张老师当时是在历史部担任主任,那您就正好成了他的直接下属。那时候博物馆有哪些部门,您可以介绍一下吗?

林 甘肃省博物馆是一个综合性的博物馆。它主要有历史部、自然部和社会主义建设部三大块。之前还有过一个考古部门的,1983年年底它们独立成了甘肃省文物考古所,就从博物馆分出去了。

顾 您最初在历史部担任张老师的下属,后来张老师从历史部升上去做副馆长,直到2000年调到苏州大学,你们前后共事了有十多年。而这期间您也先后担任了历史部主任和副馆长等职务。可以说想要了解张老师这段岁月的工作生活您是最好的见证者了。那请您跟我们谈谈这方面情况吧。

林 好的,这也正是我想说的。我为什么要你事先给我采访提纲,就是希望先有一个准备,免得临时想会忘记一些细节。我刚到博物馆就是分在历史部上班,当时张老师是主任,是我的顶头上司也是我的领路人。我印象中他是一个非常幽默、才思敏捷而且知识渊博的人。那时候我们是在同一楼层的办公室里工作,休息期间我和其他同事都特别愿意跟他在一起聊天,听他讲天南海北,总能增长很多知识。但有时他讲着讲着,会突然跑回办公室去,旁边老同事就跟我们解释,说他一定是灵感来了要去写文章。他的思维是非常活跃的,可以在跟你闲谈的时候突然爆出灵感,然后就马上回去奋笔疾书,这是他一个很鲜明的特点。另外呢我印象中他当时是在撰写一部"彩陶图谱",他一定和你讲过了吧?我记得那本书后来是1990年出版的,他前后准备的时间非常长,可能有十年左右。

顾 对,是1990年文物出版社出版的,叫《中国彩陶图谱》,他跟我比较详细地讲过。

林 当时出版后,我们这些年轻人看到那么厚的一本书,都非常地崇拜他。

顾 他写这部书是纯粹因为个人兴趣,还是当时博物馆给他这样一个工作项目呢?

林 好像不是工作项目,至少我没听说过。这应该是他自己想要做的一件事情,也许跟他的学术背景有关系吧。因为他是学工艺美术出身的,然后参与了我们甘肃新石器时代特别是秦安大地湾的发掘。我们甘肃的彩陶资源那是特别丰富的,可能他在工作中就萌生了写这样一部书的想法。

顾 在张老师家里,他向我们展示了彩陶图谱的2000多张原稿,铺满了整个房间

的地板。他还特别谈到甘肃省博物馆的前身是靠美国退还的庚子赔款建造的,所以藏着很多其他博物馆没有的资料,这些图书资料让他受益良多。

林 对,甘肃博物馆的历史确实非常悠久,书也多。我跟他在一起的时候就特别羡慕他书啃得多。他的办公室里面我记得一直放着很多书。

顾 你们当时是整个在一个空间办公还是各自有单独的办公室?

林 都是单间的办公室。但他是主任嘛,就有一个单人间。我们年轻人是两三个人一间。他的房间里头竖着好几个书架,我记得上面有《二十四史》《昭明文选》。我特别有感触的是那套《昭明文选》,对我非常有诱惑力。他家里藏书也很多,我记得他要搬到苏州去的时候,我们都帮他搬家的,光书就装了一卡车,我们都一箱一箱地帮他往车上提。

顾 今天如果张老师再要搬书,恐怕一卡车都已经不够了。(笑)那张老师给您怎样一个总体印象呢?

林 大部分人对张老师的印象呢,都停留在美术考古专家、美术史专家或者彩陶艺术专家上面。但是以我的角度来说的话,他还是一个非常优秀的博物馆馆长。我可以给你举例子,1992年的时候他成功策划了"丝绸之路 · 甘肃文物精华展"。你要知道20世纪90年代的时候我们博物馆界的经费都是非常紧张的,展览呢也不是很多,可以说是处在一个门可罗雀的状态之下。我说到的这个展览张老师是从展览大纲、陈列设计到最后的布展都一手操办。在挑选文物的过程中,他把最能代表丝绸之路历史文化的文物都挑选出来,反映了从史前到宋元阶段甘肃大地上中外文化交流的历史,有很高的历史价值和艺术价值。这个展览做出来以后,在海内外的影响很大。很多旅行社带着外宾到我们博物馆来参观,那些外宾之间也就互相介绍传播。

顾 国内观众参观情况如何呢?

林 国内观众也有不少,但有那么一个阶段真是外宾比内宾人数要多。这里有一个实际情况,就是当时兰州市民经济收入也不是太高,而进博物馆是要收门票的。

顾 那时候公立博物馆还没有普遍免费。

林 对,没有免费,所以一度外宾更多。还有国外的专家看了以后,来联系我们出国巡展,所以这个展览在当时可谓非常成功。

顾 这中间您也出了很多力吧?

林 哪里,哪里,我当时只是小兵,(笑)我们的工作是在布展前帮着搬运文物。

顾 张老师是全面主持?

林 对,他全面主持。这是1992年一个非常重要的展览。以它为基础,我们甘肃省博物馆就把以"丝绸之路文物展览"为代表的系列活动推向了国外,去了日本、新加坡、克罗地亚还有美国。这里头张老师可以说居功至伟。他是一个很活跃、很有感染力、交际很广泛的人,在学术界和社会上影响都很大,朋友众多。通过他的一个关系,我们就可以得到一个外出展览的机会,因此当时的成功跟他是分不开的。这些外展的进行,不仅宣传了中国悠久的历史文化,而且给我们当时博物馆的年轻人创造了很多去国外学习的机会,对我们非常有帮助。

顾 据我了解,在您说的这个1992年展览之前,张老师还进行了很多类似的工作。比如1988年他赴日本奈良参加"奈良丝绸之路博览会·丝绸之路大文明展"。1990年到日本秋田县演讲并考察绳纹文化。同年还参加了联合国教科文组织举办的丝绸之路考察团。1991—1992年之间他在新加坡做了一个"中国丝绸之路唐代文明展"。然后再是到1992年的这个展览。我想之前那些活动肯定让张老师在布置、策划能力以及人脉关系上得到了很好的锻炼,所以到1992年他组织大型展览时就显得驾轻就熟了。

林 对的。1992年在新加坡办的这个展览叫"丝绸之路文明展",是几大块连着做的。先是汉代文明展,接着是唐代文明展。张老师是第一次展览开始的时候去的,我呢是快结束的时候去的——大概是1993年的4月–8月,也是沾了他的光出国学习了三个月。(笑)

顾 那这个展览前后维系的时间很长。

林 大概有一年半左右,影响很大的。我觉得张老师是一个好博物馆长的另一方面,就是文物征集。你也知道一个博物馆的好坏是靠文物说话的。你有重量级的、有代表性的文物,你的地位就高。这方面仰仗张老师广泛的社会关系,我们总是比同行更容易征集到好的文物。比如80年代的时候他就从北京一个著名的收藏家叫胡橐[2]那里为我们馆征集到了一批珍贵的书画。

顾 这个"征集"是说服收藏家捐赠的意思吗?

[2]胡橐,生年与籍贯不详,著名国画家和收藏家胡佩衡(1892—1965)之子,齐白石的入室大弟子。"文革"前与父胡佩衡合著有《齐白石画法与欣赏》。曾任北京画院画师,"文革"期间在甘肃天水"五七干校"劳动。

林 不是,是花钱收购的,我们平时习惯叫征集。他那次征集到一大批珍贵书画,其中包括明代非常有名的书法家张瑞图、王铎等人的作品。

顾 张老师现在是苏州大学博物馆馆长,他在征集文物方面的能力同样也让学校受益匪浅。

林 他在为人处世上有很多闪光点的。张老师这个人非常和气,虽然我跟他相差也有20多岁,但是他在我们后辈面前从来没有架子,有什么事只要你开口他都非常愿意帮助你。以我个人工作成长为例吧,我发表的第一篇文章就是张老师给指点的。当时是别人向他约稿,然后他让我来写,给了我一个很好的锻炼机会。

顾 您具体说说。

林 当时我们博物馆收藏着一幅甘肃近代著名教育家水梓③先生捐赠的图画。水梓先生是很有名的教育家,也是中央电视台主持人水均益的祖父。

顾 我只知道水均益的父亲是兰州大学教授。

林 对,他的父亲是兰大外语系的教授。1959年的时候,水梓先生就向甘肃省博物馆捐赠了一幅《金城揽胜图》。金城是兰州的别名,这幅图上画的就是近代兰州的一个时景,其中有白塔山,还可以从图中看到当时的黄河以及城区的面貌。这幅图被博物馆收藏后,放了很多年也没有人做过研究。有一天张老师让我就这幅图写一篇鉴赏性的文章,他拿去发给《甘肃画报》。我就在他的指导下很快写出了文章,他加以修改润色后给取了一个名字叫《一片孤城万仞山》。这个名字也非常好,因为兰州的地形就是这样的。

顾 这成了您的第一篇研究文章?

林 对。另外还有一篇不是发在学术期刊上的文章,也是他给我布置的任务。当时有一家美容美发杂志找他约稿,他也让我写,我就写了一篇介绍宋元时期北方少数民族髦发的文章,后来也在杂志上发了。张老师看了以后比较满意,就又继续给我安排写作。

顾 那您和张老师除此以外有没有其他合作项目呢?

林 谈不上"合作"啊,他是领导我是小兵,呵呵。1992年的展览结束后,他编了

③水梓(1884—1973),甘肃兰州人,清末贡生。北京法政学堂毕业,甘肃著名教育家,桃李满天下,擅书法精诗文,是集政治、法律、佛学、诗文、书法等知识于一身的奇才。水梓先生有子女八人,均为教育社科界名流,其中次子水天明系兰州大学外语系教授,水天明之子水均益系中央电视台著名主持人。

一本"展览图录"那样的书。当时里面很多词条是让我们年轻人分头写的。我是属于比较听话的类型,张老师布置什么,我就按时把它完成。

顾 他在历史部的工作和后来升任副馆长之后的工作有哪些区别吗?

林 原先在历史部工作他是分管像我们部门里头的文物征集、陈列展览和产品管理,后来当了副馆长以后,他就统筹负责博物馆各个部门,比如自然部的工作、文物保护的工作,还有社会教育等方面,都是他管。

顾 历史部还是在他的管理之下?

林 当然了,历史部是博物馆最重要的一个部门了。

顾 2000 年张老师调动到苏州,您就继任副馆长了?

林 没有,他走了之后副馆长位置空缺了一段时间的。我是 2001 年升的副馆长。有件事他跟你说了吗,就是 1996 年他被国家文物局任命为"西北地区馆藏一级文物鉴定组专家",他和其他专家一起在西部跑了很多地方。

顾 他有提过。这个"鉴定组专家"是一个很崇高的地位吗?

林 当然,那里可是集中了全国最顶尖的文物鉴定专家。我记得当时他们是分成三个组,分门别类进行鉴定的。一个是杨伯达的玉器杂项组,一个是文献组,然后张老师是在陶器瓷器那个组。

顾 当时这个专家组里有故宫博物院的耿宝昌先生,他后来曾在某个场合将张老师誉为"中国彩陶研究第一人"。

林 我觉得可以这么说。彩陶最早是瑞典的安特生发现的,而张老师凭借他的《中国彩陶图谱》成为了从美术角度对它进行研究的集大成者。那本书后来是拿了首届中国优秀美术图书奖金奖的嘛。

顾 2001 年您担任副馆长后,分管的项目是和张老师一样吗?

林 不完全重合,但总体差不多。

顾 您在任上做了多久后选择调动到常州博物馆呢?

林 我做到了 2007 年。

顾 说来真是很巧。张老师 2000 年来到江南水乡苏州,您在不久后的 2007 年来到了同样在江南的常州。常州被称为"龙城",而甘肃的天水也有这样的"别名",我想这也许能让您感觉到一点亲切。我可否问下您为什么选择来到常州呢?

林 主要是自己家庭的原因,因为我儿子在南方上学,常州距离上海也比较近。

顾 据我了解,常州博物馆是 1958 年 10 月创立的。在您之前的老馆长是具有传

奇色彩的陈丽华女士。她作为考古学专业出身的女性,在这里一干就是近 40 年。

林 是的,你的前期资料准备工作还是比较到位。(笑)

顾 常州博物馆目前拥有一级文物 27 件,国宝级文物 1 件?

林 国宝级的还是那一件,一级文物已经有 51 件了。

顾 那我看到的资料旧了。(笑)

林 1996 年前后确定一级品时分了四个等级,一是国宝,然后一级甲、一级乙、一级资料,统称为一级品。国宝是最重要的,然后一级资料虽然有些残缺也是非常重要的。按照国家文物局原局长单霁翔的话说,凡是一级文物都是国宝。

顾 目前常博的国宝就是"朱漆戗金莲瓣式人物花卉纹奁"。

林 对,它目前也是我们的镇馆之宝。这是一个女士的漆器梳妆盒,里面放粉盒、铜镜这些东西。

顾 平时展出吗?

林 平时不展出。它现在是在恒温恒湿的库房里面。我们新馆建成的时候把它拿出来展览了一段时间,然后就放回库房了。

顾 按照国家规定,2008 年 1 月起全国所有公立博物馆都免费开放?

林 也不是这么一刀切。当时是鼓励有条件的博物馆免费开放,但陆陆续续很多公立的博物馆都免费开放了。我们现在也是免费的。

顾 出台这样的政策,如何保证博物馆运营所需的资金呢?

林 其实免费开放以后,我们在政府那边是获得一定经费以及更有利的保障和支持的。你看 80 年代、90 年代为什么博物馆比较困难,因为政府只是给你一个基本的人头费,而且是财政有钱就多给一点,没钱就少给一点,工作经费非常的少。而 2000 年前后,随着国家经济形势的不断好转,地方上对博物馆的资金投入一直都在加大。

顾 政府的资金投入比博物馆的门票收入高多了。

林 对,所以各个博物馆陆陆续续就有条件建立新馆。建了新馆以后基础设施、硬件保障方面都得到了非常大的改善,到 2008 年就有了彻底免费开放的可能。免费以后,其实现在我们有政府划拨的公共服务的经费,有省里给的,市里给的,另外还有陈列各种展览的专项经费。可以说我们现在做馆长不是太为钱发愁,愁的反而是怎么把钱花好,把事情给做好。比如在我的职责范围里,我会考虑怎样把我的工作向公共教育、社会服务方面靠拢。我现在每年都会策划一些原创性的

展览,例如"自然标本展"这样的。

顾 我知道有一个很著名的蝴蝶展览,也是您策划的吧?

林 对,除了蝴蝶展之外还有鸟类展,每年都要出去巡展七八次的样子。我们还策划了花鸟画展,在山西、青岛、扬州等地的博物馆都做过临时性展览。

顾 2011年常博搞过一个"微笑彩俑——汉景帝的地下王国"特展?

林 对的,这是我们引进的临时性展览。这个展览是由陕西汉阳陵博物馆推出的,在我们这里巡展了两个月。博物馆免费开放后,仅靠自己的固定陈列是难以长期吸引市民参观的,所以我们就需要定期策划一些有特色的临时性展览来增强吸引力。因此跟兄弟博物馆进行交流,互办展览或者给一些经费引进展览等形式都是很有效的手段,借此也丰富了常州市民的文化生活。

顾 常州是张老师的故乡,他的父亲张祖良——后来也叫张恳——是很有名的画家,常州博物馆有收藏他的作品吗?

林 有的,他父亲画画造诣很高,尤其擅长画鹰。我到山西博物馆去办花鸟画展的时候选过他父亲的一幅画。

顾 您和张老师是老同事,现在又在江南两座不远的城市分别担任博物馆馆长,你们之间基于专业领域的合作多吗?

林 我们今年9月份就准备邀请他来做学术讲座。另外前阶段你们的校长和张老师来我们这里参观过,我亲自接待的。

顾 我关注到您发在2008年3月7号《中国文物报》上的一篇文章《从美国博物馆观众教育谈起》。当时您是在美国参加一个合作项目吧?读了这篇文章,我觉得国外一些经验对中国博物馆从组织到管理的帮助都比较大。

林 确实很有帮助。你知道我是历史系的博物馆专业毕业的,之后就长期从事藏品管理工作,基本只是在跟实物打交道。后来随着走向领导岗位,开始接触并策划陈列展览,这时候与观众教育、社会服务等方面还是关系不大。我前期的工作可以说主要就是研究物而不是研究人,基本没考虑过怎样来为"人"服务。那次从美国回来后,我就感觉到美国博物馆对观众教育是非常重视的。在他们的概念里博物馆就是一个教育机构,所有的工作是围绕着教育来做。他们在库房里面会设立一些观摩室,让高校的学生去那里现场学习讨论。在博物馆中都有专门的教学项目和教学区域来开展公共教育活动,这些都让我非常受启发。相对来说,我们国内的博物馆目前还是把收藏文物当作一个主要工作。所以这里需要进行转型,

让这些文物来传播知识,提高公众的文化素养,让观众得到精神上的愉悦和享受,这也是我现在工作中考虑的重点。

顾 以四个字来概括的话就是"以人为本"。如果一个博物馆认为自己的责任就是把文物管好,多设一些探头防止小偷进入的话,那么就是缺失了教育这极为重要的一块。而且我觉得您所谈的这些,其实也是作为博物馆馆长的张老师同样思考的问题。甚至可以说,作为高校博物馆,就更需要强调自身的教育功用了。

林 对,张老师一定会想得比我周到的。(笑)我再给你说两件小事吧。一个就是关于孟老师(孟晓东),她跟我也是非常熟了。她是一个很热心的人,和我先生还是本家。她退休前是一个很优秀的小学语文老师,我儿子当年语文不好,不会写作文,我就专门请孟老师给他做过辅导。那时候张老师已经离开博物馆调到苏州去了,就她一个人住在兰州。但我一开口她就非常爽快地答应下来,而且分文不取,义务给我家孩子辅导了很长一段时间,我到现在想起来还都非常感激。

顾 孟老师确实是非常热情的人,我与她接触时间不长也明显感受到了。

林 另外一件事就是他们的二女儿张卉曾经跟我共事过一段时间。张卉一看就是大家闺秀,毕竟父母都是知识分子,家教是非常的严,工作非常的认真。当时应该是1996年,张老师不是进了专家组搞文物鉴定嘛。鉴定完以后,甘肃省博物馆的一级品一共有576件。那时候藏品的目录都是手写的一张张大表格,要核对统计很困难,我就很担心里面的统计数字算不准。那时候历史部有一台计算机,但是谁都不会用。张卉是刚毕业不久分过来,她说自己学过计算机,我就叫她负责把所有一级品的目录输进去整理后再打印出来。这件事她做得非常好,这份打印出来的一级品目录,以后就成了我们甘肃省博物馆历史上第一份机打的目录。

顾 那它看起来也有成为历史文物的可能。(笑)

林 这份目录我记得当时很多人看的,甚至互相传阅。有了这个目录以后,做展览挑展品就很方便了,挑选藏品做研究也变得简单了,不用再像手抄本时期每次分类都要重起炉灶。

顾 张老师今年要办一个陶器展以及服饰展,您有听说吗?

林 这个他跟我说了。这两个展预计规模都比较大,陶器展好像已经定在六月中旬,服饰展暂定下半年。我跟张老师在私人领域的交流还是非常多的。我做一些课题研究经常向他汇报,他有什么资料也会马上告诉我。像前段时间我做有关蝙蝠的研究,他到新加坡看到展览后,就拍下来用电子邮件传给我。

顾 您能对张老师做一个综合性的评价吗?

林 张老师对我来说永远是前辈和领路人。可能我帮不到他太多的忙,但他不管工作还是生活方面却都给过我很多帮助,我会一直把感激记在心里。

顾 好的,林健馆长,那感谢您接受采访。

林 我也很高兴,能为张老师做事情我是不会推辞的。

附录

人生无界
(纪录片脚本)

【解说词】

这些铺满地板的图片,是《中国彩陶图谱》一书的原始画稿。两千多张各不相同的画作,凝聚着创作者历时八年的心血。它的作者就是苏州大学艺术学院的张朋川教授。

【解说词】

彩陶是中国传统绘画的前身,《中国彩陶图谱》的出版,在中国彩陶研究中,具有里程碑的意义。然而很少有人知道,张朋川走上彩陶研究这条路,是他人生中几次跨界的结果。

【解说词】

1942年,张朋川出生在重庆的一个艺术家庭。父亲张祖良专攻国画、母亲蒋希华是雕塑专家,舅舅蒋海澄则是早年学画、后来成为著名诗人的艾青。少年时代的张朋川酷爱绘画,1956年,14岁的他考进了中央美术学院附中,立志要成为一名出色的画家。

【张朋川同期声】

当时的中央美院附中我们去就是要去当画家的。

【解说词】

然而,1957年开始的反右运动,让父亲张祖良与舅舅艾青相继被打倒,受到牵连的张朋川也因"右派子弟"身份,无法进入中央美院深造。无奈之下,他选择了中央工艺美院,主修壁画专业,在那里他受到刘力上、祝大年等名师的指导。

【张朋川同期声】

当时在北京开了一个万徒勒里的一个展览,他是智利的一个画家。后来我们

接触了墨西哥的一些壁画,像西盖罗斯、里维拉,他们的壁画是面向公众的,按照我们来讲属于公共艺术。当时在那样的一个年代里,我们是喜欢做这样的公共艺术的。

【解说词】

1965年,随着壁画运动热的降温,大学毕业的张朋川发现自己所学专业留在北京已无用武之地,只好踏上西行的列车,辗转进入甘肃省博物馆,在那里从事临摹壁画的工作。

【张朋川同期声】

我们班上人比较少,就五个人,我和另外一个人分配到敦煌。甘肃省博物馆到甘肃省人事局要人,除了敦煌以外甘肃有五十几个石窟,里边有早期的壁画,很需要有人去临摹,甘肃人事局就把我留到甘肃省博物馆了。

【解说词】

然而,就在张朋川刚到博物馆工作不久,他被派到甘南地区参加"社会主义教育运动"。在甘南的这一年多时间里,张朋川与藏族、回族同胞同吃同住,亲身体验了少数民族的风土人情、艺术文化,这让他对艺术领域中的"汉族中心主义论"产生了疑问。他认识到,要重视少数民族的艺术成就,而不是简单将他们视为"化外之民"。

【张朋川同期声】

在这一年生活里,体会到我们以前在东部生活,完全不同的一种生活环境,去适应他们的一些风俗,并且认识了他们的一些艺术。在这个过程当中认识到,中国的艺术不光是汉族的艺术,它应该是中华民族五十六个民族,共同构成的共同体的艺术。

【解说词】

1966年,"文化大革命"爆发,回到兰州的张朋川做了"逍遥派",每天闭门读书,这些积累恰恰为他日后的研究工作打下了基础。

【张朋川同期声】

酒泉图书馆是一个很老的图书馆,里边有许多的旧书。我从里边借了《〈三国志〉集解》《〈后汉书〉集注》这样一些大部头的书。当时也有一个很好的环境,在嘉峪关的城楼上没有任何人的干扰,主要是在晚上,点了煤油灯在灯下看书,心也很能静下来,所以在那个时候读了不少的书。

【解说词】

在兰州的日子里,张朋川爱上了一位到博物馆担任讲解员的女生。他主动找她聊天,为她劈柴生火、写生作画,渐渐地,两颗年轻的心走到了一起。

【孟晓东同期声】

爸爸妈妈一听他家里出身不好,坚决不同意,当时我爸爸妈妈说,我们是工人阶级家庭,你哥哥都是党员,家里条件很好的,你找一个出身不好的,影响你一辈子的前途。

【解说词】

但是爱情的力量让孟晓东化解了来自家庭的担忧,而张朋川通过画笔筹措到办婚宴必需的猪肉,则让孟晓东家人对他刮目相看。

【孟晓东同期声】

他给人家帮忙画了半个月的画,拉了半只猪肉,那是很阔气的了。

【解说词】

1975年,张朋川随队参与了甘肃景泰张家台的考古发掘,最初他的主要工作是画墓葬图。也就是从这时候起,张朋川每天把手头事情做完后,就着手绘制"彩陶图谱",工地上每天出土的文物成了他最早的临摹对象。

【张朋川同期声】

当时出来一件,就根据考古的要求,按比例,正平视,把它绘成一个图。但是后来慢慢就产生了一个念头,日积月累地把这些资料,能够把它积累起来,我想可能会对以后有很大的帮助。

【解说词】

1983年,张朋川带着包含2000多张彩陶图谱的书稿,找到了中国社科院考古研究所的苏秉琦先生,请他提些意见。令张朋川没有想到的是,苏先生对这部书稿表现出了非同寻常的兴趣。

【张朋川同期声】

苏先生他很认真,他对器物的演变很重视,所以对我这个图,哪一张在前哪一张在后,他帮我做了一些排队。

【解说词】

7年后,包含2009张手绘作品,总容量接近700页的皇皇巨著——《中国彩陶图谱》终于出版,苏秉琦先生亲自为书作序。这本书奠定了张朋川在彩陶研

究界的地位。数年后,国家文物局任命他为"西北地区馆藏一级文物鉴定组专家"。

【张朋川同期声】

把中国彩陶图谱系统地,而且通过获得第一手资料,把它整理出来,我花了许多年的时间,把它完成了。这对中国彩陶研究来说,做了一本比较详尽的工具书,可以说为彩陶研究做了一个基础工作,也可以说为彩陶研究做了一个铺路的工作。

【解说词】

对彩陶研究的痴迷,让张朋川下定了决心,选择到秦安大地湾进行发掘工作。大地湾是一个远古文化遗存的宝库,其中距今 8000 年的一期遗址,文化价值尤为珍贵。

【解说词】

1978 年,张朋川被任命为秦安大地湾遗址考古发掘项目的负责人。在长达六年的时间里,他带领团队勤奋作业,克服了交通阻塞、电力匮乏、资金短缺的困难,为国家发掘出土了大量国宝级文物。从此,中国多了一个比仰韶文化还要早的大地湾文化。

【解说词】

然而,正当张朋川开始在考古事业中大展身手时,来自家庭的困难却让他不得不离开考古第一线。为了方便照顾瘫痪在床的母亲,张朋川开始从事博物馆的行政工作。然而,这一工作调整却又让他的人生转向了一个新的领域,两年后,他就走上了博物馆的领导岗位。

【林健同期声】

很多人可能一看张老师的资料,大家都觉得他是一个搞美术考古或者美术史的专家。但是以我的角度来说呢,我觉得他更是一个很成功的博物馆的馆长。

【解说词】

博物馆的工作性质,让张朋川开始走出国门,开展艺术交流与合作。十几年里,他遍访世界各地的博物馆,随着眼界的开拓,他对传统中国美术史的看法也悄然改变。原本打算就在甘肃扎下根来的张朋川,没想到在将近花甲之年居然再一次跨界,来到了千里之外的水乡,成为了苏州大学的教授。

【张朋川同期声】

当时我有点犹豫,我已经 58 岁了,在苏州这个地方,我是人生地不熟,要重新

开始我另一段的生活。当时很犹豫,可是因为我两个小孩,她们都在上海工作,她们很积极,就帮我把这个事情办了。

【张晶同期声】

苏州大学诸葛铠老师他们就说这边要建博士点,有这个机会,问他愿不愿意来,刚好大家各种机缘巧合都到一起。

【解说词】

当上教授的张朋川再一次焕发了人生的精彩。他除了担任苏大艺术学院的博士生导师之外,还同时出任苏州大学博物馆馆长。在他的带领下,苏大博物馆从无到有,开设了琳琅满目的展示项目,并在 2014 年 6 月承办了规模盛大的《中华古代陶器精华展》。

【张朋川同期声】

苏州大学博物馆就做了一件事情,联合了包括苏大博物馆在内的 18 家主要是民营博物馆,联合起来搞一个大型的古陶展览。他们从全国各地,比如有从哈尔滨、广州、重庆、甘肃兰州,他们都把最好的古陶器,不远万里集中到苏州大学来展览。作为我们研究这些古陶瓷的人就感觉到从这项工作中得到很多的乐趣,能够陶冶我们的心情,而且当我们投入到这个里头,进入到陶然的一个境界。

【解说词】

也是在这个时候,他对中国美术史的研究进行了积极的尝试,并找到了突破口,那就是对这幅《韩熙载夜宴图》的考证。

【解说词】

《韩熙载夜宴图》相传为五代时期南唐画师所绘,这幅长卷无论从人物造型、服饰还是家具、插画等方面都容纳着巨大的信息量,被誉为中国古代绘画艺术皇冠上的宝石。

【张朋川同期声】

我们所谓的唐代传世的名画很多都是后边的人,根据粉本重新整理的。有的根本不是唐代的绘画,而定成是唐代的绘画。这个情况是比较严重的。

【解说词】

2014 年,张朋川所著的《<韩熙载夜宴图>图像志考》出版,他又树立了新的奋斗目标,那就是尝试重构中国美术史。张朋川在书中提出:"对中国古代绘画的图像文化内涵的诠释,要建立在充分的图像志研究的基础上。"对真迹没有流传

下来的画家,应首选同时代作品或者与画家生活时代相距不远的评论作为参考依据,对后代位高权重者的评价则不能轻易采信。

【张朋川同期声】

综合性的研究会把我们带入到对中国美术史一个新的认识的高度,所以现在我们如果能够掌握各个方面的知识:绘画的知识、陶瓷的知识、考古的知识,甚至染织服装的知识、图案的知识等的话,如果你都能掌握了,那么就能够对我们的中国美术史有一个更新的认识。

【解说词】

新的研究目标让张朋川觉得自己依然年轻。年过七旬的他还没有颐养天年的计划,每天晚上依然工作到深夜。这种状态他准备坚持到90岁,然后还要为自己写一部传记,回首他不断跨界的传奇人生。

张朋川年表

1942 年
生于重庆。

1948 年
随父母搬到北京,入东直门小学就读,常随母亲到东单地摊市场淘旧艺术品。

1949 年
搬家到上海,转入上海虹口第一中心小学就读。
作为儿童演员,参演了洪谟导演的电影《影迷传》。

1950 年
在上海第一次见到舅舅艾青。

1953 年
进入上海虹口中学读初中,在美术兴趣小组中得到朱膺的指导。

1956 年
初中毕业,考入北京中央美术学院附中读高中。

1957 年
舅舅艾青被打成右派。

1958 年
父亲张祖良被打成"补划右派"。

1959 年
高中第四学年,全班分为油画、国画、雕塑三个方向,出任国画课代表。
与高中同学樊兴刚一起游苏州,画出国画《姑苏城外运河闹》。
母亲从上海调到北京第一建筑公司任花饰工组长,负责人民大会堂、民族文

化宫等建筑的石膏花饰工程。

1960 年

 高中毕业,进入中央工艺美院装饰美术系壁画专业学习。

1962 年

 画出鲁迅小说插画《孔乙己》《故乡》。

1963 年

 在北京昌平箭杆河边马池口参加"社会主义教育运动"。

 作为校戏剧组组长,搬演了布莱希特的话剧《例外与常规》。

1964 年

 在河北邢台地区任县的永福庄桥头村参加"社会主义教育运动"。

1965 年

 6 月,大学毕业,被分配到甘肃省敦煌文物研究所。报到过程中被甘肃省博物馆截留任用,主要从事壁画临摹工作。

 10 月,被单位派往甘南临潭县参加"社会主义教育运动",在当地独立创作了长达三十米的壁画作品。

1966 年

 从甘南回到兰州,适逢"文革"爆发,成为"逍遥派",旁观红卫兵武斗。

1968 年

 8 月,甘肃省博物馆革命委员会成立,被编入文物工作队工作。

 将母亲从北京接到兰州生活。

 与孟晓东结识。

1969 年

 参与武威雷台汉墓的发掘工作,主要负责墓穴壁画临摹。通过旁观学会了墓穴平面图、剖面图的画法。对考古产生兴趣,之后与初世宾合作撰写了论文《雷台汉墓中铜车马俑的排列和墓主人》。

1970 年

 在"知识青年上山下乡"运动中,被派遣到山丹县芦堡村劳动。

1971 年

 11 月,从山丹县返回兰州工作。

1972 年

 4 月,赴嘉峪关新城公社戈壁滩发掘壁画墓,一直工作到 1973 年 9 月。

 开始阅读《汉书》《后汉书》《〈三国志〉集解》等古籍以增长学识。

 5 月,在嘉峪关城内举办"出土文物展览",并与宋子华考察黑山岩画。

 与孟晓东结婚。

1973 年

 在北京筹备"汉唐壁画"出国展,在紫禁城住了一个多月,与全国壁画临摹高手汇聚一堂,切磋技艺。

 大女儿张晶出生。

1974 年

 参与甘肃省广河县齐家坪考古发掘的后期工作。主持兰州花寨子半山墓葬的发掘工作。

1975 年

 参与甘肃省景泰张家台石棺墓葬地清理发掘工作,开始绘制"彩陶图谱"。

1976 年

 参与甘肃省玉门火烧沟墓地的整理发掘工作。

 9 月底,在新疆博物馆考察和测绘鱼儿沟等遗址的远古文化彩陶。

1977 年

 参与酒泉丁家闸十六国时期大型壁画墓的临摹工作。

 二女儿张卉出生。

1978 年

 与岳邦湖、张学正等人在渭河、泾河上游考察新石器时代遗址。

 开始主持秦安大地湾遗址考古发掘工作。

 收到庞薰琹老师来信,鼓励进行美术考古工作。

1979 年

 与张学正合作出版著作《甘肃彩陶》。

 母亲不幸瘫痪,父亲从常州到兰州探亲。

1981 年

 主持了对秦安王家阴洼墓地的考古发掘工作。

1982 年

10月,大地湾遗址发掘过程中出土了仰韶文化晚期的居址地画,将中国已知年代明确的绘画提早到了距今五千年。

11月,在西安全国工艺美术学术报告会上,做了《彩陶艺术》的学术报告。

1983年

在中国社科院考古研究所接受苏秉琦教授指点,对《中国彩陶图谱》图稿进行重新编排。

受青海省文物考古队邀请,赴青海乐都柳湾原始社会墓地临摹彩陶。

1984年

在武威五坝山西汉墓地中临摹壁画。

离开考古第一线,进入甘肃省博物馆担任历史部主任。

母亲在兰州逝世。

1985年

陪同岳邦湖等赴肃北蒙古族自治县考察祁连山岩画。

获全国"为边陲优秀儿女挂奖章"活动铜奖。

1986年

升任甘肃省博物馆副馆长。

1987年

晋升为正研究员。

1988年

4—6月,赴日本参加"奈良丝绸之路博览会·丝绸之路大文明展",任中国文物随展组组长。

1990年

8月,参加联合国教科文组织丝绸之路考察团,考察河西走廊等地区。

9月,赴日本秋田县作学术演讲,之后在秋田、新潟等地考察日本绳纹文化。

10月,《中国彩陶图谱》由文物出版社出版。

获张仃先生题赠"天道酬勤"字幅。

赴四川乐山参加中国汉画学会成立大会,之后考察汉代崖墓、广汉三星堆考古工地。

1991年

《中国彩陶图谱》一书获中国新闻出版总署"首届中国优秀美术图书奖"金奖。

12月,赴新加坡负责"中国丝绸之路唐代文物展"展出,任随展组组长,延续到次年3月。

1993年

《中国彩陶图谱》一书获得甘肃省社会科学优秀成果奖一等奖。

在河西、天水地区鉴选一级文物。

1994年

考察宁夏贺兰山壁画和西夏皇陵。

1995年

7月,赴天津举办"甘肃佛教艺术展"。

12月,参加中国文物随展组,在美国普罗沃、波特兰等地举办"中国帝王陵墓展",该展览延续到次年3月。

1996年

5月,舅舅艾青在北京去世。

成为国家文物局任命的西北地区馆藏一级文物鉴定组专家,于当年8—10月与朱家溍、耿宝昌、杨伯达等在甘、青、新、宁四省进行巡回文物鉴定活动。

为父亲张恳(张祖良)在甘肃省博物馆举办"九旬画展"。

1998年

赴临夏回族自治州考察,筹办"甘肃省少数民族文物展"。

1999年

夏,与王鲁湘、王玉良等陪同张仃先生去祁连山写生。

2000年

6—7月,赴台湾地区高雄美术馆举办《黄河远古文明·甘肃彩陶特展》,并作学术讲座。

8月,调动工作至苏州大学艺术学院,任教授、博士生导师等职务。

9月,父亲逝世。

主编出版《黄河彩陶》《甘肃彩陶大全》两部图书。

2002年

1月,与女儿张晶合作出版《瓷绘霓裳:民国早期时装人物画瓷器》一书。

2003年

10月,出版《中国汉代木雕艺术》一书。

《瓷绘霓裳》一书获苏州市哲学社会科学优秀成果二等奖。

《中国汉代木雕艺术》一书获中国新闻出版总署"第二届全国优秀艺术图书奖"三等奖。

2004 年

12 月,与王新邨合作出版《马家窑文化彩陶瑰宝新赏》一书。

2005 年

4 月,文物出版社推出《中国彩陶图谱》第二版。

6 月,在苏州工艺美术博物馆举办个人收藏的民国时装人物画瓷器展览。

2006 年

7 月,出版个人专著《黄土上下:美术考古文萃》。

2007 年

12 月,与张一民、何山、张宏宾、刘绍荟、秦龙五位老同学一起在清华美院举办了"花甲·花季"六人画展。

受苏州大学委托,负责筹建苏州大学博物馆。

2008 年

7 月,在苏州"书法史讲坛"上就自己研究的彩陶彩绘符号发表演讲,最后整理成《中国古文字起源探析》一文。

2009 年

10 月,参加"2009 北京世界设计大会",在大会上作《中国古代设计文化的区域性和流动性》主题演讲。

2010 年

5 月,苏州大学博物馆开馆,正式出任博物馆馆长一职。

2012 年

9 月,主持接收苏州企业家纪洪捐赠的十三件珍贵元明石刻墓志。

2014 年

1 月,出版个人文集《平湖看霞:关于美术史与设计史》。

4 月,出版个人专著《〈韩熙载夜宴图〉图像志考》。

5 月,主编出版《中华古代陶器精华》一书。

6 月,在苏州大学博物馆举办"中华古代陶器精华展暨第二届古陶文化艺术学术讨论会"。

2015 年

9 月,《〈韩熙载夜宴图〉图像志考》获第四届中国大学出版社图书奖优秀学术著作一等奖。

2016 年

2 月,被江苏省文史馆聘为"受聘馆员"。

参考文献

著作

张学正,张朋川.甘肃彩陶.北京:文物出版社,1979.

张朋川,张宝玺.嘉峪关魏晋墓室壁画.北京:人民美术出版社,1985.

张朋川.中国彩陶图谱.北京:文物出版社,1990.

徐刚.艾青传——诗坛圣火.太原:北岳文艺出版社,1994.

铁源.民国瓷器.北京:华龄出版社,1999.

张朋川.黄河彩陶:华夏文明绚丽的曙光.杭州:浙江人民美术出版社,2000.

张朋川,张晶.瓷绘霓裳:民国早期时装人物画瓷器.北京:文物出版社,2002.

高蒙河.铜器与中国文化.上海:汉语大词典出版社,2003.

张朋川.中国汉代木雕艺术.沈阳:辽宁美术出版社,2003.

苏三.向东向东,再向东:圣经与夏商周文明起源.西宁:青海人民出版社,2004.

张朋川,王新村.马家窑文化彩陶瑰宝新赏.北京:文物出版社,2004.

张朋川.中国彩陶图谱.北京:文物出版社,2005.

张朋川.黄土上下:美术考古文萃.济南:山东画报出版社,2006.

尚刚.中国工艺美术史新编.北京:高等教育出版社,2007.

[美]路易斯·亨利·摩尔根.古代社会.杨东莼,马雍,马巨,译.北京:中央编译出版社,2007.

杨泓,郑岩.中国美术考古学概论.北京:中国社会科学出版社,2008.

高蒙河.考古不是挖宝:中国考古的是是非非.济南:山东画报出版社,2009.

郑丽虹.苏艺春秋——"苏式"艺术的缘起和传播.济南:山东美术出版社,2009.

苏三.汉字起源新解.北京:东方出版社,2010.

高蒙河.考古好玩.上海:复旦大学出版社,2011.

院史编写组.清华大学美术学院简史.北京:清华大学出版社,2011.

夏鼐.夏鼐日记.上海:华东师范大学出版社,2011.

李立新.中国设计艺术史论.天津:天津人民出版社,2011.

[英]杰西卡·罗森.祖先与永恒:杰西卡·罗森中国考古艺术文集.邓菲,黄洋,吴晓筠,译.北京:生活·读书·新知三联书店,2012.

田村.解读《历代名画记》.合肥:黄山书社,2012.

王群栗.宣和画谱.杭州:浙江人民美术出版社,2012.

北京大学考古文博学院.记忆:北大考古口述史.北京:北京大学出版社,2012.

[英]迈克尔·苏立文.20世纪中国艺术与艺术家.陈卫和,钱岗,译.上海:上海人民出版社,2013.

苏三.文明大趋势:中华文明及其命运.北京:中国商业出版社,2014.

张朋川.平湖看霞:关于美术史与设计史.重庆:重庆出版社,2014.

张朋川.《韩熙载夜宴图》图像志考.北京:北京大学出版社,2014.

张朋川.中华古代陶器精华.苏州:苏州大学出版社,2014.

[英]迈克尔·苏立文.中国艺术史.徐坚,译.上海:上海人民出版社,2014.

期刊文章

张朋川.河西出土的汉晋绘画简述.文物,1978(6).

张朋川.酒泉丁家闸古墓壁画艺术.文物,1979(6).

张朋川,郎树德.甘肃秦安大地湾遗址1978—1982年发掘的主要收获.文物,1983(11).

李福顺.欲治美术史功夫在其外——我与中国美术史.美术观察,2003(8).

林木．历史认知与历史真实的严重错位——20世纪进化论史观在中国美术史研究中的干扰与失误．美术观察，2005（12）．

聂瑞辰．乱史现象——中国美术史上的一大问题．美术研究，2006（1）．

邵晓峰．家具与《韩熙载夜宴图》断代新解——中国绘画断代的观角转换．南京艺术学院学报 · 美术与设计版，2006（1）．

严建强．彰显个性有效传达——以常州博物馆历史陈列策划与设计为例．文物世界，2006（3）．

林木．为学自述——我的美术史论研究．美术观察，2006（6）．

杨宏雨，王术静．中国自由主义的最后一面旗帜——《新路》周刊始末．学术界，2007（3）．

张朋川．中国古代人物画构图模式的发展演变——兼议《韩熙载夜宴图》的制作年代．南京艺术学院学报 · 美术与设计版，2007（4）．

薛永年．反思中国美术史的研究与写作——从20世纪初至70年代的美术史写作谈起．美术研究，2008（2）．

张朋川．中国古代山水画构图模式的发展演变——续议《韩熙载夜宴图》制作年代．南京艺术学院学报 · 美术与设计版，2008（2）．

张朋川．中国古代花鸟画构图模式的发展演变——再议《韩熙载夜宴图》制作年代．南京艺术学院学报 · 美术与设计版，2008（6）．

刘巨德．盛开的花季——记"花甲花季 · 清华大学美术学院六人邀请展"．美术观察，2008（12）．

张朋川．晋唐粉本宋人妆——四议《韩熙载夜宴图》图像．南京艺术学院学报 · 美术与设计版，2009（2）．

张朋川．《韩熙载夜宴图》系列图本的图像比较——五议《韩熙载夜宴图》图像．南京艺术学院学报 · 美术与设计版，2010（3）．

张朋川．《韩熙载夜宴图》反映的室内陈设的发展变化．南京艺术学院学报 · 美术与设计版，2010（6）．

张行．甘肃省博物馆自然部历史回顾及其发展历程．陇右文博，2011（2）．

林健．浅议新时期博物馆观众教育服务．博物馆研究，2011（3）．

巫鸿，朱志荣．中国美术史研究的方法——巫鸿教授访谈录．艺术百家，2011（4）．

张朋川.汉晋唐宋美术作品中人物造型的演变——兼谈《韩熙载夜宴图》的人物造型.南京艺术学院学报·美术与设计版,2011(4).

韩世连,贺万里.图像学及其在中国美术史研究中的应用问题.南京艺术学院学报,2011(5).

叶康宁.美术考古:美术还是考古?——汤惠生教授访谈录.艺术生活,2012(1).

路亚北.中小博物馆与大众传媒——以常州博物馆"微笑彩俑——汉景帝的地下王国"特展为例.文物世界,2012(2).

王菊.浅谈确保博物馆临时展览成功的条件——以甘肃省博物馆为例.丝绸之路,2012(10).

孙敬.《韩熙载夜宴图》创作年代考.作家,2012(22).

沈其旺.安特森与中国现代美术考古学.新视觉艺术,2013(2).

刘瑶.博物馆现状思考与发展对策——以甘肃省博物馆为例.学术纵横,2013(11).

汪燕翎.幽闭之鹤——十年来海外中国美术史研究的境遇.美术观察,2013(11).

学位论文

代光源.《新路周刊》研究.上海:上海师范大学,2005.

王术静.《新路》周刊关于中国经济现代化的讨论.上海:复旦大学,2007.

后　记

2013年11月，我们团队接到了为苏州大学艺术学院六位老艺术家写传记的任务。我的采访对象是中国美术考古以及彩陶研究领域的权威张朋川教授。

我用了一个多月的时间阅读如下材料：(1)张教授已经出版的著作、发表的论文、媒体对他的采访报道以及他身边部分亲友——比如舅舅艾青、老师庞薰琹等人——的传记；(2)美术史方面的材料，如迈克尔·苏立文的《中国艺术史》《20世纪中国艺术与艺术家》等；(3)考古学方面的著作，如复旦大学高蒙河教授的多部专著，女学者苏三的几本书；(4)张教授生平重要学习、工作场所的介绍文字，如《清华大学美术学院(原中央工艺美术学院)简史》这样的书以及《甘肃省博物馆自然部历史回顾及其发展历程》之类论文；(5)其他可以开拓视野的相关材料，如《燎原说画：近看西方现当代艺术》《小顾聊绘画》、"费顿·焦点艺术家"传记系列以及巫鸿、薛永年、林木等名家的专业论文。我的目标是，当自己能够坐在张教授对面提问的那一刻，脑中应该已经构筑起他人生的基本框架，等待的只是大师为它添砖加瓦，润色出新——我觉得自己应该做一个"交谈者"而不是简单的"听写员"。

正式的访谈是从2014年4月8号启动的。由于张教授当时已经开始为将于6月12日举行的"中华古代陶器精华展暨第二届古陶文化艺术学术讨论会"进行前期准备，我们商量下来决定实行短时间集中采访，以免他长期为访谈耗费心力。由此整个4月我和我的摄制组可谓马不停蹄，于4月8日、11日、12日、13日、14日在他家书房内连续进行了五次访问和拍摄。随后又分别于4月14日、16日、18日和20日完成了对张教授夫人孟晓东(于家中)、大女儿张晶(于上海家中)、博士生郑丽虹(于苏大艺术学院)以及老同事林健(于常州博物馆)的采访。在此之

后,就是漫长的录音整理、文字转换以及图像视频编纂工作。期间我们团队多次聚会交流心得,不断修改,力求完善。我的写作分为两大部分,即作为主体的《张朋川访谈录》和纪录片脚本《人生无界》。此刻,面对最终修订完毕的书稿,心中感慨万千。

我想首先感谢张朋川教授。对他的采访让我完成了自身知识文化的拓展和提升。他丰富的人生经历、不懈的钻研精神、耐心细致的学术品格以及乐观豁达的生活态度都将成为我今后值得汲取的宝贵经验。对张教授的访谈,使我得到了弥足珍贵的近距离向前辈学者学习并与其交流的机会,走入并触摸他的历史,可以让我以人为镜,三省吾身。我同时也要感谢其他几位受访对象:张教授的夫人孟晓东女士、大女儿张晶女士、博士生郑丽虹老师以及老同事常州博物馆林健馆长。她们提供了对丰富张教授人生形象具有至关重要作用的资料,而我也从她们身上学到了热心对人,耐心对事,细心对物的优秀品质。

我还要感谢让我得以参与写作的苏州大学新媒介与青年文化研究中心团队。在大半年的工作生活中,我目睹了中心主任马中红教授作为策划总监,为项目执行、协调、统筹所起的核心作用。她身上干练、耐心、细致等品质让我极为钦佩。陈霖教授对我的书稿反复审阅,提出了大量宝贵意见和建议,对本书最后成型起到了不可或缺的作用。杜志红副教授手把手教我创作纪录片解说词,并花费极多精力指导纪录片拍摄与后期制作,在此我要向他表达由衷的敬意。

团队中承担其他艺术家传记撰写任务的鲍鲳博士、刘浏博士和姜红女士,通过多次会面以及邮件、微信讨论,为我的工作提出了很多真知灼见,在此也向他们致以衷心谢意。

苏州大学出版社的薛华强先生是这套丛书的直接负责人,他协助我们处理了全部的编务工作,为我们的创作提供了诸多帮助。本书还得到了江苏高校优势学科建设专项的支持,在此一并致谢。

最后我想感谢配合我完成工作的几位硕士研究生:钱毓蓓、沈晶晶、俞欢陪同我全程采访并承担了摄影、摄像工作,书中所有图片以及整部视频纪录片的编辑制作均是仰仗她们的努力与才华方得以完成;虞昌胜承担了所有录音稿件的听写转换任务,他的付出让我节省了大量时间,可以更加集中于写作任务。

<div style="text-align: right;">顾亦周
2014 年 12 月于苏州家中</div>

主编　田晓明

田晓明，出生如皋，旅居苏州。心理学教授，任教于苏州大学，现任副校长。

副主编　马中红

马中红，江苏苏州人，苏州大学传播学教授，从事媒介文化、品牌传播研究。

副主编　陈　霖

陈霖，安徽宣城人，苏州大学新闻学教授，从事媒介文化与文学批评研究。

图书在版编目(CIP)数据

张朋川访谈录/顾亦周著. —苏州：苏州大学出版社：2016.6
(东吴名家/田晓明主编. 艺术家系列)
ISBN 978-7-5672-1371-5

Ⅰ.①张… Ⅱ.①顾… Ⅲ.①张朋川—访问记 Ⅳ.
①J825.72

中国版本图书馆CIP数据核字(2015)第131995号

书　　名：	张朋川访谈录
著　　者：	顾亦周
出 版 人：	张建初
责任编辑：	吴　钰
装帧设计：	周　晨
出版发行：	苏州大学出版社(Soochow University Press)
社　　址：	苏州市十梓街1号　邮编：215006
印　　刷：	苏州市越洋印刷有限公司
网　　址：	www.sudapress.com
邮购热线：	0512-67480030
销售热线：	0512-65225020
开　　本：	889×1194　1/16　印张：15.75　字数：255千
版　　次：	2016年6月第1版
印　　次：	2016年6月第1次印刷
书　　号：	ISBN 978-7-5672-1371-5
定　　价：	79.00元

凡购本社图书发现印装错误，请与本社联系调换。服务热线：0512-65225020